…저자는
오랫동안 관심을 기울여 얻은 통찰력을 통해
'전시란 무엇인가?'라는 질문에 답하고 있다.

왜 전시하고,
무엇을 전시하며,
어떻게 전시해야 하는가.

그의 삶의 궤적과 경험이 전시사(史)의 시간 축이 되고
내 방에서 동네, 박물관(館), 도시로 전개되는 공간의 축과
서로 씨줄 날줄이 되어 정교하게 조직된다.

시선은 '관'에 머물지 않고 더 넓은 도시를 향해 간다.

책을 덮으면 세상 곳곳에 가득 찬 전시,
전시로 이루어진 세상에 자리하는 자신을 발견할 것이다.

- 기량(전시기획자)

전시와 도시 사이

다이얼로그

1판 1쇄 인쇄 | 2021년 4월 20일
1판 1쇄 발행 | 2021년 4월 30일

지은이 유영이

펴낸이 송영만
디자인 자문 최웅림
편집 송형근 김미란 이상지 이태은
마케팅 이유림 조희연

펴낸곳 효형출판
출판등록 1994년 9월 16일 제406-2003-031호
주소 10881 경기도 파주시 회동길 125-11(파주출판도시)
이메일 editor@hyohyung.co.kr
홈페이지 www.hyohyung.co.kr
전화 031 955 7600 | 팩스 031 955 7610

ⓒ 유영이, 2021
ISBN 978-89-5872-176-5 03600

값 14,000원

전시와 도시 사이

다이얼로그

유영이 지음

효형출판

프롤로그

"큐레이터시군요?"

전시디자인을 전공했다고 하면 으레 대부분의 사람이 비슷한 질문을 건넨다. 우리 삶에서 미술관, 박물관과 같은 관(館) 안의 영역이라고 보기 때문이다. '전시'라는 단어도 그 '관'처럼 닫혀 있는 개념을 머릿속에 떠올리기 마련이다. 그러나 이 질문에 대한 답은 '예'도, '아니오'도 아니다.

여전히 누군가에게는 독특한 이력의 소유자일지도 모르겠지만, 나는 그간 크고 작은 경험을 통해 전시를 하고 공간을 고민하는 사람으로서 삶을 꾸려 나가고 있다. 학부 시절에 조경을 전공했다고 하면 대화 도중에 예외 없이 화분과 나무가 등장한다. 물론 경치를 만드는 데에 있어 나무는 너무나도 중요하지만, 식재를 넘어 도시 공간을 다루는 조경에 대한 이해 부족이 이 같은 상황을 만들었을 것이다. 도시의 스케일을 화분 하나에 제한할 수는 없어서 학문적 뿌리를 더욱 잘 전달하

고자 도시디자인을 공부했다고 말한다. 공간을 이해하는 범위가 도시로 넓어지면 비로소 대화가 시작된다.

도시 공간에 관심이 생겨 학부생 시절부터 공공미술에 빠져들었고, 도시를 주제로 작업하다 보니 자연스레 전시 공간에 대한 관심이 커졌다. 공공미술 스튜디오에서 열심히 작업하던 어느 날 갑자기 유학을 결심했다. 결심이 현실이 되는 데에 걸린 시간은 약 반 년. 이탈리아어를 완벽히 준비하기도 전에 밀라노행 비행기표를 끊고 그곳에서 전시의 무한한 가능성을 만났다. 건축과 미술, 디자인 역사의 흐름 안에서 전시 공간과 디자인이 엮이는 과정과 조연이자 주인공으로 거듭나는 전시의 영역은 비단 박물관과 미술관에만 국한되지 않았다. 전시 공간, 디자인의 역사가 깊은 유럽 이곳저곳을 누비며 다양한 모습으로 펼쳐진 전시에 매료되었다. 드넓은 도시와 전시장을 넘나들며, 전시의 영역은 예상했던 것 그 이상이었다.

개인, 국가, 그리고 기업 등 다양한 주체가 만드는 전시 영역은 누가, 무엇을, 어떻게 보여 주느냐에 따라 너무나도 다채로운 스펙트럼을 지니고 있다. 박물관의 상설, 기획전뿐만 아니라 이제는 실내와 야외를 막론하며 심지어는 신기루처럼 며칠 동안만 자리한다거나 이리저리 옮겨 다니는 형태까지. 시대에 따라 변화해 온 전시는 무역박람회와 대표적인 상업 공간 전시, 나아가 엑스포까지 모두 아우를 수 있다. 반드시 '전시'라는 용어가 아니더라도 그 형태는 도시 곳곳에서

다양하게 나타난다. 그뿐만 아니라 전시의 역사 안에는 우리가 왜 전시를 만들고 즐기게 되었는지, 오늘날의 전시는 우리의 삶과 어떠한 연관이 있는지 등 흥미로운 이야깃거리가 가득하다.

이 책을 통해 우리의 삶과 굉장히 가깝고 깊게 자리하고 있는 전시에 관한 이야기를 풀어 보려 한다. 유럽 이곳저곳을 누볐던 열정 가득한 날들을 기억하며, 도시가 선사해 준 전시와 그 뒷이야기를 담았다. 여러 도시를 배경으로 전시, 공간, 도시 이 세 가지 키워드가 어우러진 다채로운 여정을 함께 풀어놓았다. 보고 보이는 대화로써의 전시 공간은 우리의 상상을 초월해 곳곳에 존재하고 있다. 어떻게 내가 전시와 도시라는 긴 스펙트럼을 갖게 되었는지, 하나의 연애담을 풀듯 적어 보았다.

나의 삶은 여전히 도시를 기반으로 전시를 만나고 공간을 탐구해 나가는 과정 안에 놓여 있다. 공간과 디자인의 역사를 따라 전시가 만들어 놓은 문화의 한줄기를 톺아보며 계속해서 세상을 읽는 연습을 진행 중이다. 나의 이야기를 통해 생각보다 깊고 생각보다 넓은 전시에 즐거운 호기심을 가져 보길 소망한다. 이 글이 전시와 도시, 그리고 공간에 대해 머릿속에 굳어져 있는 단어 몇 개를 말랑말랑하게 만드는 온기가 되었으면 한다. 도시와 전시를 넘나들며 '관' 안에 갇힌 전시가 아닌 보다 넓은 도시, 그리고 세상 안에서 논해졌으면 하는 바람이다.

Contents

2장.

대화를 나누다

전시를 대하는 자세

따로, 또 같이

맥락을 담다

4장.

도시를 짓다

도시 속 작은 도시

사이를 짓는 작업

5장.

일상이 되다

장소 만들기

사람, 그리고 전시

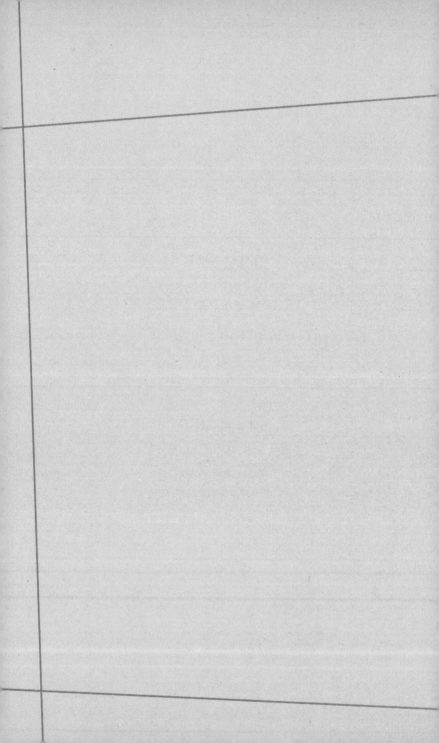

1장.

삶 속에
스며들다

전시는 '무엇을 어떻게 보여 주느냐'의 기술이자 예술이다.
무언가 바깥으로(Ex-) 보이는, 시각적 인지의 공간이자
보이는 것과 보는 것 그 사이에서 일어나는
다양한 상호작용의 결과다.

전시를
합니다

일러두기

1. 본문에 등장하는 영어를 제외한 언어의 경우 외래어 표기법에 맞춰 한국어 발음을
 함께 적었다.

2. 일부 전시, 전시 공간, 설명이 필요한 단어와 인물의 경우 개념 이해를 돕기 위해
 원어로 첨자를 표기했다. 단, 공식 한국어 명칭이 없을 경우 원어 그대로 적었다.

3. 전시회 및 전시와 관련된 행사, 프로젝트, 워크숍 명칭은 〈 〉, 그 외 영화나 미술
 작품은 「 」로 표기했다.

'전시'와 '전시하다'

플라톤은 플루트 제작자보다 플루트 연주자가 악기의 크기와 음정을 더 잘 안다고 했다. 전시디자인에서 제작과 연주의 범주를 정확히 구분할 수는 없지만 전시를 하는 것은 분명 자질을 갖춘 누군가의 영역이다. 그러나 전시디자인을 전공한 사람만이 전시를 할 수 있는 것은 아니다. 전시는 여러 시각을 바탕으로 만들어진다. 역사학이나 사회학에서는 물건의 수집, 공유와 같은 사회적 현상에 집중하고, 디자인이나 건축에서는 건축물로써의 박물관, 미술관, 상업 공간에서 이루어지는 전시 방식을 탐구한다. 경영학 또는 관광학의 측면에서는 전시가 가져오는 경제적, 문화적 효과에 대해 정리를 하기도 한다. 이처럼 전시에 관한 연구는 분야를 막론하고 다양한 곳에서 진행되고 있다.

이러한 상황을 거꾸로 생각해 보면, 전시에 대한 다양한 연구를 하나로 묶어 집중적으로 다루는 학문은 없는가 하는 물음에 도달한다. 그에 대한 답은 19세기 이후 등장한 많

은 학문 중, 전시를 가장 체계적으로 담고 있는 박물관학 (Museology)이라고 설명할 수 있다.

그리고 이 박물관학과 함께 형제처럼 따라다니는 분야 가 하나 있다. 뮤지오그래피(Museography). 우리말로 '박물관 기술학'이라 번역되는 뮤지오그래피는 사실 수집품의 분류, 전시 공간의 구성과 관련된 모든 것을 다루는 학문이다. 전시 를 이루기 위한 수집과 전시품 관리, 전시 공간의 운영, 공간 안에서의 방문객 행태 등 박물관학 안에서 공간과 연계된 모 든 영역을 통틀어 연구한다. 즉 잘 보이는 것을 목표로 하는 전시 공간의 물리적, 비물리적 방식을 모두 포괄하며 그에 대 해 고민하는 영역이다.

이렇듯 깊고 넓은 학문이건만 영어 사전에서 찾아보면 'Museum day-to-day operation'이라는 이유로 '기술학'이라고 번역된 현실이 너무나 안타깝다. 너무 어렵고 복잡한 이미지 가 떠오르지 않는가. 그런데 신기하게도 한국어 번역조차 생 소한 이 단어를 처음 듣는 순간, 나는 내가 원하던 바로 그 영 역임을 직감했다.

뮤지오그래피를 공부할 수 있는 곳을 찾은 끝에 나는 어느새 지구 반대편, 밀라노에 있었다. 밀라노공대의 전시디자인 과 정은 건축대학과 디자인대학이 공동으로 만든 과정으로, 상 상으로만 조합해 보았던 학문과 경험이 종합 선물 세트처럼 꾸려져 있었다. 과정은 크게 두 파트로, 수업을 듣고 시험을

보는 이론 부분과 현업에 종사하는 건축가 및 디자이너와 함께 프로젝트를 진행하는 워크숍으로 구성된다. 강의가 주를 이루는 이론 과정이 끝나면 이후 전시의 다양성을 그대로 경험하는 워크숍을 진행한다. 여느 디자인과 건축 관련 학교의 스튜디오형 수업처럼 기획과 발표를 진행한 후 담당 교수, 학생들과 기획안에 대해 토론을 하는 비평으로 구성된다.

땅을 다루는 조경(Landscape Architecture)을 공부하고 전시를 기획하던 내게, 한국에서는 유난히 "왜? 어쩌다?"라는 질문이 많았다. 조경과 전시. 언뜻 보면 서로 관련이 없는 전혀 다른 분야라고 생각할 수도 있지만 사실은 그렇지 않다. 밀라노공대의 전시디자인 과정을 이탈리아어로 표현하자면 이렇다.

아르키테투라 델레스포레(Architettura dell'esporre).

이 명칭을 처음 들었을 때, 나를 포함한 주변 이탈리아인들은 고개를 갸웃했다. 전시디자인을 영어로 표현하면 'Exhibition Design'으로 명사와 명사의 조합인데, 이탈리아어로는 '건축'이라는 뜻의 명사 '아르키테투라(Architettura)'와 '전시하다'라는 뜻의 동사 '에스포레(Esporre)'로 이루어졌기 때문이다. 왜 그러냐고 물으면 대답은 대부분은 비슷했다.

"어떤 의도로 하는 질문인지 이해하지만 학교에서 그렇게 만든 걸요."

대수롭지 않게 넘겼던 '왜'라는 궁금증과 그에 대한 대답은 시간이 한참 지난 후에야 이해할 수 있었다. 정확히는 그

의미를 나름 해석해 볼 수 있게 되었다고 해야겠다. 왜 '전시'가 아닌 '전시하다'에 집중했는지를.

　전시라는 분야를 박물관과 미술관, 그리고 도시 안에서의 야외 전시 정도로 한정 짓는다면 빙산의 일각만을 논하는 셈이다. 실내를 탈출한 전시는 도시 곳곳에서 단기간 팝업 형태로 이루어지기도 하고 코로나 바이러스 사태와 더불어 가상 공간에서도 활발히 전개되고 있다. 전시의 영역은 짧고 긴 시간의 축, 다양한 크기와 형태의 공간 안에 무한한 가능성을 품고 펼쳐진다. 그래서 전시를 하는 사람은 전시 전용 공간인 박물관, 미술관, 갤러리가 아닌 다른 환경에 놓이더라도 '전시를 한다'고 말할 수 있다.

　이론 수업에 초빙되었던 여러 전문가들은 전시의 콘텐츠를 직접적으로 기획하지 않더라도 전시가 세상의 빛을 보고, 많은 사람에게 알려지고 사랑받으며, 안전하게 향유될 수 있는 환경을 만드는 사람들이었다. 디자인과 건축에 소속되어 있는 사람들은 전시에 관한 연구와 산업을 이끄는 많은 이와 협업한다. 전시를 만들어 나가는 참여자 중 한 사람으로서 활동하는 것이다. 워크숍 수업에 포함된 모두가 '전시를 하는' 영역이므로 전시는 결국 종합 예술이라고 볼 수 있다. **결과물로써의 전시가 아닌 전시를 하는 그 과정에 집중하는 것.** 긴 시간이 지나 깨달은 의미가 다시금 소중해진다.

창을 통해 들어오는 빛처럼,
전시는 자연스레 찾아왔다.
마주하는 각도에 따라 달라지는
전시의 매력은 계속 진해진다.

@Venezia

무대를 만드는 일

밀라노공대의 시작과 끝을 무언가에 비유하자면, 미술관과 박물관 안에서 이루어지는 전시만 알던 시냇물이 좁은 입구를 통과해 넓은 바다를 만난 것과 같다. 한편으로는 가까운 미래에 그와 연관된 전시 기획을 할 것이라 예상했던 나의 삶이 전혀 다른 방향으로 전개되는 시작점이기도 했다.

당시 나는 이론 수업만 잘 따라잡으면 워크숍 수업은 비교적 쉬울 것이라고 생각했다. 그러나 매시간 발표와 토론을 진행하며 예상은 완전히 빗나갔다. 넘어야 할 산은 언어만이 아니었다. 몇몇 워크숍은 밀라노 시내와 근교를 대상으로 가상의 지역을 선정하여 진행했다. 외국인의 신분으로 이탈리아의 역사와 문화를 이해하며 전시 기획 프로젝트를 해 나가기가 쉽지는 않았다. 과정 내 유일한 동양인으로서, 이탈리아와 가장 먼 곳에서 온 내가 그들과 함께 이야기하기 위해서는 할 수 있는 최선을 다하여 그들을 이해하는 방법밖에 없었다.

그러던 중 한국을 소개할 수 있는 기회가 주어졌다. 〈2015

밀라노 엑스포〉 국가관을 설계하는 워크숍이었다. 내가 살아온 땅의 문화를 정리하고 선보이는 일은 나를 이야기하고, 내가 살아가는 환경을 이야기할 수 있는 기회였다. 그 열정이 보였던 걸까. 워크숍 기간 막바지에 들 무렵 담당 교수님이 수업 후 잠깐 할 이야기가 있다며 부르셨다.

"토리노에서 일해 보는 게 어떤가요?"

그는 토리노를 기반으로 이탈리아 북부에서 기업 박물관과 무역박람회, 각종 전시와 리테일 공간을 설계하는 꽤 이름 있는 건축가였다. 감사하면서도 놀라운 제안이었지만 토리노라는 새로운 도시와 전혀 예상치 못했던 기업 박물관, 홍보관 등의 영역에 대한 고민이 필요했다. 그렇다고 혼자 끙끙 앓기만 할 수는 없었다. 박물관 전시를 위해 가고 싶었던 로마에 계신 다른 교수님이 떠올랐다. 나의 상황을 메일에 담았다.

"로마로 갈게요. 조언을 구하고 싶습니다."

메일 확인과 동시에 전화 한 통이 왔다. 피사에 중요한 프로젝트가 있어 출장을 가는데 나에게 꼭 보여 주고 싶으니 그곳에서 보자는 이야기였다.

그가 진행하는 프로젝트 관계자를 모두 만나 피사에 들어설 선박 역사 박물관의 기획 현장을 함께 둘러보게 되었다. 시 소속의 건축가, 교수님과 함께 실제 박물관 기획 회의에 참여한 셈이었다. 출장 중에 바쁘실 교수님과 잠깐 차나 한 잔 할 생각으로 갔던 난 어리둥절했다. 동시에 이탈리아어를

배운 지 불과 2년이 안 되어 내가 꿈꾸던 현장과 회의에 간접적으로나마 참여하고 있다는 사실이 믿기지 않았다. 회의를 마치고 두오모가 보이는 야외 식당에서 다 함께 식사를 한 뒤 교수님과 별도로 이야기할 시간이 생겼다.

"우리가 하는 일이 뭐라고 생각하나요?"

그가 이어서 말했다. "전시는 무대를 만드는 일이라고 생각해요. 오늘 온종일 나와 함께 둘러본 이 과정이 박물관 전시를 만드는 경험이죠. 여기에서는 유물이 중심이 된다면 토리노에서 하는 일은 기업의 역사와 상품을 풀어내는 일이라고 생각하면 됩니다."

누군가가 이야기할 수 있는 무대를 만드는 일, 새롭거나 중요한 것을 더욱 그렇게 보일 수 있도록 주인공을 만드는 일. 그의 말 한마디가 깊은 인상을 남겼다. 어디에 소속되어 어떠한 일을 해야만 전시를 하는 것이라고 규정지었던 내 생각이 짧았다. 어떤 이야기든 어떤 주인공이든 담을 수 있는 무한한 가능성의 세계를 짓는 것이 곧 전시의 본질임을 깨달았다.

피사에서 만난 교수님께서 주신 조언처럼, 전시기획자는 무대를 만드는 일을 한다. 박물관의 전시, 매장의 디스플레이, 이벤트를 위한 장치도 모두 기획자가 만드는 무대 중 하나다.

Fare gli italiani

사건을 그대로 재현할 수는
없지만 전시는 소리, 글, 그림을
통해 당시의 상황을
전시장 안으로 품는다.
통일된 이탈리아의 역사를 다룬
〈Fare gli italiani〉 전시에서는
당대 뉴스로써 당시의 시간을
전했다.

@Torino

무대의 안팎에서 살아 있는 박람회의 현장을 담당하는 일은 디자인 시안과 설계도를 넘어 전시를 하는 더 넓은 세상이었다. 분주하게 돌아가는 무대 뒤와 화려하게 빛나는 무대 위를 만드는 것처럼 무대를 둘러싼 다양한 일들이 각자 역할을 다하며 전시를 만들어 나간다.

맥락의 디자인, 사이의 예술

직업적 특성만큼이나 설명하기 어려운 단어가 전시다. 한자를 풀어 보자면, 전시는 펼쳐진 것(展)을 보여 주는(示) 작업이다. 무언가의 종합. 어느 곳에서 어떠한 목적으로 만들어졌든 전시는 '집합의 장소'라는 공통분모를 가진다. 그 집합 안에서 영화의 주연과 조연처럼 강조할 요소가 정해지고, 영화의 장면 구성처럼 먼저 나와야 할 것과 나중에 다뤄질 것들이 구분된다. 따라서 **전시는 무엇을 어떻게 보여 주느냐의 기술이자 예술이다.**

　'우리는 무엇을 어떻게 보는가?'

　전시를 하는 사람들에게 이 질문은 가장 기초적이고 중요한 주제가 된다. 여기서 '본다'라는 단어는 다양하게 해석되는데, 바라보는 방향과 순서에 따라 다른 정보로 받아들여질 수 있다는 인지적 과정을 의미한다. 즉 하나의 사물을 바라볼

때 그 주변의 맥락을 근거로 의미를 부여하고 해석하려는 경향이 전시에 중요하게 작용한다는 것이다.

비슷해 보이는 두 물건 중 하나는 멋진 배경에 스포트라이트를 받고 다른 하나는 어두컴컴한 책방 한편에 아무렇게나 쌓여 있다고 상상해 보자. 당연히 멋진 배경에 놓여 있을 때 더 중요해 보인다는 생각이 들게 마련이다. 중요한 것을 중요하게 인지할 수 있도록 도와주는 장치가 바로 전시디자인의 역할이다.

우리는 무언가에 반응하고 일부 요소를 수집·종합하며 세상을 읽는다. 그러므로 전시기획자는 관람객이 무언가를 인지하는 과정에서 의도한 이야기가 잘 전달되도록 보이거나 보이지 않는 각종 요소를 심는다. 그러한 요소는 우리의 주변 시야에 존재하며 감상을 돕기 위해 분위기를 형성한다.

결국 전시를 관람하는 방식은 길을 걷는 것과 유사하다. 영화관에서는 관객이 객석에 앉아 주어진 영상을 시간 순서에 따라 만나지만, 전시는 관람객이 직접 이동하며 사물, 영상, 매체 등을 따라간다. 이동하며 작품의 이야기를 듣는 과정은 관람자의 움직임에 따라 같은 전시도 다르게 경험할 수 있는 여지를 남긴다.

띄엄띄엄 보며 자신만의 이야기를 기발하게 만들어 내는 사람이 있는가 하면 발걸음을 멈추게 한 단 하나의 전시물을 기억하며 전시를 평하는 사람도 있다. 누군가는 기획된 순서와 전혀 다른 나만의 경로를 만들어 내기도 한다. 때로는

기획 의도에 따라 관람 시간과 경로를 제한하기도 하지만 결국 중요한 것은 전시가 무언가를 전달하기 위한 맥락으로 작용한다는 점이다. 말하는 이와 듣는 이가 만나는 장소, 즉 하나의 무대로 다양한 이야기가 만들어질 수 있는 여지를 품고 있다.

그러나 말하는 이와 듣는 이가 비단 전시기획자 또는 전시디자이너와 관람객으로만 규정되는 것은 아니다. 전시를 만드는 이들 안에 수많은 대화가 존재한다. 과정으로써의 전시는 관련된 사람들 간의 소통과 조율을 통한 '사이'의 예술과도 같다. 씨실과 날실이 조화를 이룰 수 있도록 **사람과 사람 사이의 조화를 설계하는 일. 전시는 맥락을 고민하는 기획과 설계의 과정, 그리고 사람을 읽고 중재하는 그 사이의 예술이 종합적으로 담겨 있는, 복잡하지만 매력 있는 분야다.**

보고
보이는
대화

'너머'를 보여 주는 일

어렸을 적 플랜트 설계를 하시는 아버지가 집으로 가져오는 도면이 좋았다. 하지만 그보다도 도면을 그리는 아버지가 멋있었다. 컴퓨터 도면이 일반적이지 않았던 시절, 여전히 제도판과 자로 그리는 도면은 복잡한 세상을 만들어 나가는 진정한 어른의 일로 보였다. 아버지의 서랍은 특이한 모양의 자, 다양한 굵기의 펜과 연필 등 신기한 물건이 가득한 세상이었다. 어른의 연장이 멋있어 보였던 탓일까. 아버지를 진심으로 존경하면서도 조금은 다른 무언가를 하고 싶어 하는 딸이라, 도전과 반항을 조금 섞어 조경을 택했다. 물론 「환경과 조경」 잡지, 해외 건축 조경가들의 작품도 큰 몫을 했다.

그때만 해도 건축가를 비롯한 모든 디자이너의 작품, 즉 결과물의 인기가 성공의 척도였다. 발표된 작품에 대한 평가는 평론가나 언론을 비롯한 세상의 몫이었다. 해당 작품의 디자이너나 작가의 삶에 관심을 가지면 평론가는 그가 어떠한 철학으로 어떠한 삶을 살았기에 그런 창작을 할 수 있었는지

알려 주곤 했다. 추상회화 작가인 잭슨 폴록이 아닌 이상, 미술 평론가 클레멘트 그린버그의 글이 없는 이상, 대중이 건축가의 삶과 철학 자체를 먼저 들여다보기란 쉽지 않았다.

스무 살 겨울, 미국 펜실베이니아 대학 캠퍼스 인근 숙소에서 지내던 어느 날. 대학 이곳저곳을 탐방하며 하루하루를 보내던 중 아담한 전시 공간인 대학 아카이브에서 열리고 있는 전시를 우연히 만났다. 대상은 바로, 로렌스 할프린(Lawrence Halprin)이라는 미국 조경가였다.

'조경가에 대한 전시라니.'

충격이었다. 작품이 아니라 작가를 주제로 하는 곳. 지금은 국내에서도 건축가에 대한 영화가 많고 도시를 주제로 한 크고 작은 전시도 이루어지지만, 당시만 하더라도 매우 드문 일이었다. 그의 드로잉과 모형, 실제 완성된 작품 사진이 전부였던 작은 전시 공간에서 조경가 너머 한 사람의 삶을 만났다.

특히 한 아이가 징검다리 위를 건너는 사진이 인상 깊었다. 강둑을 건너기 위해 큰 돌을 띄엄띄엄 놓는 구성은 사실 우리에게 그렇게 색다른 장면은 아니다. 그러나 할프린은 그런 징검다리를 조금 다르게 바라보았다. 인간의 움직임에도 적절한 거리가 존재한다고 본 그는 사람이 건너기 가장 좋은 징검다리 간 간격, 즉 움직이는 사람의 적정 거리에 주목했다. 순간 학교에 있던, 한쪽 다리로만 이동해야 오를 수 있

는 이른바 바보 계단이 생각났다. 적절한 보폭에 대한 고민. 그는 어떻게 이런 생각을 했을까. 힌트는 전시장 안에 펼쳐진 그의 삶 속에 있었다.

로렌스 할프린의 아내인 안나 할프린은 사람의 움직임을 연구하는 코레오그래퍼, 즉 안무가였다. 서로에게 영향을 주고받은 이 부부는 사람의 움직임을 생각하는 조경 작품을 탄생시켰다. 그의 작업을 보며 사람이 없는 텅 빈 공간만을 담은 건축 조경 사진들이 떠올랐다. 공간 안에 그려질 활동이나 우리 삶의 밀도를 상상할 수 없는 사진들 말이다. 반면 할프린은 의자에 앉아 책을 읽는 사람에 대한 배려와 길을 걷는 모든 이들을 생각하는 마음을 공간에 담았다.

관람객이 어떻게 움직이는지 관찰하는 애정 어린 시선과 관심이 로렌스 할프린을 주제로 한 전시를 통해 하나의 이야기로 다가왔다. 마치 너무나 잘 자라나는 나무 아래 땅을 보니 그렇게 자라날 수밖에 없는 환경이 있었다는 인과관계를 입증받은 것 같았다. 만들어진 공간만 둘러보고 말았다면 자칫 지나칠 수도 있었던 깊이를, 작품 설명만 보았다면 몰랐을 그의 작품 세계와 철학을 전시가 들려준 셈이었다. **전시는 한 인간의 삶을 모든 공간과 시간으로 엮어 보여 주는 너머의 예술이다.**

질문을 주는 장소

"철학자들은 다양하게 세상을 해석했지만, 세상을 바꾸는 게 더 중요하다.(Die Philosophen haben die Welt nur verschieden interpretiert, es kommt aber darauf an sie zu verandern.)"

– 칼 마르크스

세계적인 철학자들을 배출한, 20세기 이후 독일에서 가장 역사적인 도시 베를린. 그 가운데 서 있는 유서 깊은 훔볼트대학의 본관 1층에 남은 이 글귀는 철학에 대한 독일의 깊은 고찰을 보여 주고 있다. 베를린 장벽이 무너진 지 정확히 20년이 되던 해, 당시 교환학생 시절의 나에게는 깊고 넓은 생각으로 세상을 향해 질문하고 행동하라는 의미로 받아들여졌다. 도시 공간에 대한 나의 시선은 베를린을 만나기 전과 후로 극명하게 나뉜다.

나는 대학 원서를 쓰던 시절부터 환경과 도시 설계의 강국, 독일 유학에 대한 막연한 꿈을 갖고 있었다. 면접을 볼 때

도 합격하면 어떨 것 같냐는 질문에 '학사를 마치고 독일로 유학 가려고 독일 문화원 어학 수업을 등록했는데, 부모님께 그 이유를 설명할 수 있을 것 같다.'라는 당찬 대답을 하기도 했다. 그렇게 소망하던 조경학도로서의 생활은 너무나 즐거웠다. 도시 곳곳을 관찰하며 우리가 살아가는 이 세상에 대해 고민하고 풀어내는 일이 기대 이상으로 매력적이었다.

때마침 독일 뮌헨과 베를린에서 수학할 기회가 주어졌다. 그중 베를린은 데사우, 바이마르와 함께 예술과 기술의 통합을 추구한 예술종합학교 '바우하우스(Bauhaus)'가 있던 도시다. 이러한 배경에서 건축과 도시를 주제로 한 전시는 나와 같은 학생들에게 도시디자인에 대한 폭넓은 자극을 주는 환경을 제공해 주었다.

각 학교가 운영하는 독일어 과정에는 독일의 역사와 문화에 대한 내용이 체계적으로 포함되어 있었다. 독일어를 배우는 외국인들에게 독일의 역사, 그중에서도 잘못된 역사에 대한 부분을 다루며 견학이나 토론을 이어 나갔다. 언어를 배운다기보다 문화와 역사를 알아가는 시간이었다. 동독과 서독, 이데올로기와 분단, 그리고 통일에 대한 이야기가 수업의 주를 이루었다. 뮌헨에서 나치 정권 탄압에 대해 토론하고, 베를린에서는 한 달 동안 비밀 경찰 본부와 같은 과거 동독 정권 시절 사람들의 자유를 탄압했던 역사적 시설을 견학했다.

그러던 어느 날 우연찮게 훔볼트대학 로비를 지나가다 마주친 전시, 〈Final Sale〉이 강한 인상을 남겼다. 〈Final Sale〉

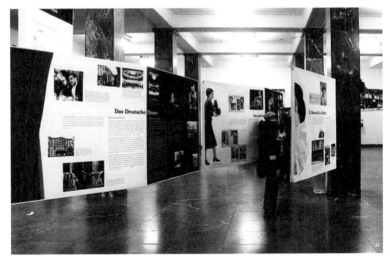

Final Sale ©Verratenundverkauft

우리는 가끔 눈 앞에
보이는 것에 집중한 나머지
그 안의 삶을 들여다보지
못한다.

전시에는 삶을 돌아보고
생각하게 만드는 힘이 있다.

@Berlin

은 전쟁과 함께 막을 내린 베를린 내 유대인들의 영화로운 삶을 그렸다. 영화에서 봤던 수용소 안의 유대인 모습이 아니라 문화와 경제, 사회 전반에서 활발히 활동했던 그들의 삶을 사진과 기록을 통해 선보였다. 당시는 인종에 상관없이 모두가 베를린 사람으로 함께하던 나날이 나치 정권의 등장으로 무너져 내린 상황이었다. 몇몇 패널에는 수용소에서 일했던 사람들의 사진과 그들의 생일, 가족 관계, 전쟁 이전의 직업 등 개인 정보가 쓰여 있었다.

무슨 이야기를 하려는 걸까, 고민을 하고 있던 그 순간 머릿속에 여러 질문이 충돌하기 시작했다. 뮌헨에서 나치 정권에 맞서 싸웠던 사람들의 이야기를 접하고 베를린에서는 동베를린 사회가 남긴 공간을 둘러보고 온 터였다. 전쟁이 만들어 낸 역사적 사건 이외에 이렇듯 수많은 개인의 삶이 얽혀 있었다. 그날 훔볼트대학 로비에서 만난 전시는 크고 작은 시간의 흐름을 들여다보며 그 안에 다양한 이들의 삶이 존재한다는 사실을 강조했다.

전쟁에서 한 인간이 자유로울 수 있는지, 직업인 이전에 한 사람으로서의 삶과 시대적 환경 간 관계를 어떻게 바라보아야 하는지. 그날의 감정과 생각을 깊이 연구하고 정리하기로 마음먹었다면 지금쯤 한나 아렌트 같은 철학자가 되지 않았을까, 하는 유쾌한 상상도 해 보았다. 아무것도 아닌 것에 의미가 생기는 순간. **전시는 그 규모와 관계없이 진한 질문을 던지는 힘이 있다.**

대화를 건네는 지점

사람과 사회, 그리고 시간을 차곡차곡 담고 있는 도시에서 도시디자인이란 단지 공간과 형태를 이해하는 것으로 그치는 것이 아니다. 지금 이 순간을 함께 살아가는 사람들과, 같은 공간에 살았던 과거의 사람들, 그리고 새로이 살아갈 다음 세대를 위해 다양한 차원으로 존재한다.

보이는 것 너머의 세상. 뮌헨과 베를린에서의 경험으로 조경 설계에서 출발한 나의 인생은 큰 전환의 순간을 맞이했고 곧 도시의 이야기를 담는 공간, 전시에 집중하기 시작했다. 당시에는 도시나 건축, 조경을 주제로 한 전시가 지금처럼 활발하지 않았기 때문에 도면 이외의 형태로 도시를 다루는 다양한 분야를 둘러보기 시작했다. 환경보다는 시대와 사회, 그리고 공간과의 상관관계가 주요한 관심 대상이 되었다. 자연스레 학업으로는 디자인사, 미학, 인류학, 사회학 등 그동안 관심이 적었던 분야를 탐구하며 이와 연관된 경험을 찾아나섰다.

"네가 찾는 거, 여기에 가면 있을 것 같아."

도시를 바라보는 새로운 시각에 대한 고민을 친구들에게 이야기한 지 얼마 되지 않아 수줍음 많은 대학 동기가 공공미술그룹 홈페이지를 소개했다. 도시를 주제로 설치, 영상, 퍼포먼스, 연구 등 다양한 작업을 하는 작가 그룹이었다. 그룹 대표님께 내가 왜 그들과 함께 도시를 탐구하고 싶은지, 조경학도를 꿈꾸던 고등학생 시절부터 전시에 매료된 독일에서의 이야기까지 진심을 담아 메일을 보냈다. 진심이 통한 걸까. 함께해 보자는 답변이 도착했다. 그렇게 지금도 든든한 지원군이 되어 주시는 작가들과의 인연이 시작되었다. 그 이후 공공미술가들과 함께 작품을 기획하고 박물관과 미술관의 워크숍 프로그램을 진행했다. 다양한 각도에서 도시 공간을 탐구하며 작가와 워크숍 기획자, 도슨트로서 도시 공간을 예술로 풀어내는 작업을 이어 나갔다. 전시 현장과 연관된 기회가 많아질수록 오브제, 전시 구성과 동선 그리고 공간을 아우르는 디자인을 심도 있게 다룰 수는 없을지 고민하기 시작했다.

이런 일련의 일들을 겪는 도중 만난 게 밀라노였다. 익숙한 영어나 독일어권과는 다른 언어와 문화가 나에게 어떠한 영향을 미칠지 전혀 상상할 수 없었지만 적어도 분명했던 것은, 그곳에 내가 원하는 그 무엇이 있으리라는 확신이었다.

이탈리아의 전시는 독일과 명확한 차이가 있다. 독일 전시는 오디오 가이드와 전시를 설명하는 텍스트의 분량이 상

당하다. 그러나 이탈리아의 전시는 텍스트와 영상보다는 연출된 전시가 가지는 장면 그 자체에서 강한 이미지가 돋보인다. 가장 자주 갔던 전시 공간은 밀라노 두오모 옆 과거 왕궁이었던 장소를 미술관으로 쓰고 있는 '팔라초 레알레(Palazzo Reale)'였다. 유럽에서는 여러 개의 방이 하나의 긴 복도로 이어진 왕궁 건물을 리모델링하여 박물관과 미술관으로 쓰는 경우가 많다. 왕족의 공간인 팔라초 레알레는 도시국가였던 이탈리아의 경우, 주요 도시의 두오모 근처에서 볼 수 있는 전형적인 공간이라 할 수 있다.

　　하지만 이런 공간에 전시를 풀기란 쉽지 않다. 아니, 정확히 말하면 새롭지 않다. 흔히 생각할 수 있는 직사각형 도면 위에 일직선으로 움직이는 관람객을 얹혀 보면 된다. 긴 직사각형 형태의 공간에서 우리가 마주하는 가장 익숙한 전시는 작품을 시대 순서에 따라 만나는 연대기적 전시다. 미술관이 갖고 있는 소장품의 시대별 사조에 따라 어느 지점을 여행하고 있는지 알 수 있다. 전시장에서 길을 잃더라도 현재 위치가 몇 년도를 전시하는 방인지 알면 나가는 길을 찾을 수도 있다.

　　이러한 전시를 개최하는 미술관에는 주요 기획전 레퍼토리가 있다. 바로 '작가 중심 전시'다. 한 작가를 중심으로 다루거나 해마다 사후 몇 주년, 탄생 몇 주년 등 기념일을 통해 주요 작가에 주목한다. 또는 미술관이 특별히 특정 작가를 재조명하기 위해 작품을 입수하여 구성하기도 한다.

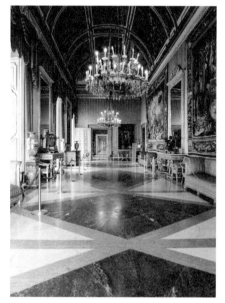

팔라초 레알레 ©Anamericaninrome

위엄과 격식의 공간에
전시가 놓이고 왕의 길이
모두의 길이 되었다.

@Milano

밀라노에 도착한 첫해 가을, 팔라초 레알레에서는 피카소전
이 열렸다. 너무나 익숙해서 새롭지 않은 그 이름, 피카소. 작
가에 대한 설명과 이 전시가 열리게 된 배경을 접하고, 그가
미술을 시작했을 그 무렵부터 마지막 작품까지 시간 순서대
로 만날 것이라 생각했다. 실제 전체적인 전시 구성은 나의
예상을 빗나가지 않았다. 그러나 첫 방에 들어간 순간, 내가
생각했던 그간의 전시와 다르다는 것을 느꼈다.

　연대기 전시의 시작, 작품 「게르니카」가 위치한 첫 번째
방이 화두였다. 스페인 내전이 한창이던 1937년, 나치가 게르
니카를 폭격한 내용을 담은 작품. 이것을 단순히 멋진 공간에
모셔 놓은 것이 아니었다. 방 안에 들어간 관람객은 입구에
놓여 있는 「게르니카」를 맨 처음으로 마주한다. 그 이후 피카
소의 어록과 함께 10여 개의 「게르니카」 스케치를 쭉 둘러본
후 다시 작품을 보고 다음 방으로 나가는 동선이었다.

　고전이 다시 읽히는 이유가 이런 걸까. 하필 왜 이 시점
에 이 전시를 만나게 되었는지, 한동안 나와 친구들의 주요 대
화 주제가 되었다. 피카소 전시가 있던 2012년 하반기는 지구
반대편에 있는 한국의 상황과도 연결되었기 때문이다. 북한의
정치적 상황이 바뀌던 그때, 전 세계가 새로운 국면을 맞이하
는 한반도를 예의 주시하고 있었다. 이탈리아에 머물고 있는
나에게 북한과 남한 사이에 조금이라도 문제가 생기면 주변
외국인 친구들이 먼저 이 상황을 알려 왔다. 누군가는 북한의
미사일 발사 위협 때문에 한국에 있던 외국인들이 떠나고 있

다며, 서울은 살기 위험하지 않느냐고 묻기도 했다.

　이런 불확실성 속에서 만난 피카소전은 당연히 큰 화제가 되었다. 피카소가 몇 살 때 어떤 그림을 그렸는지보다 역사상 어떠한 예술가였는지, 왜 「게르니카」라는 작품이 유명하고 중요한지 알 수 있는 첫 공간을 통해 전시의 첫인상이 강렬하게 다가왔다. 진부할 수 있는 연대기 전시에 강약이 있었던 것이다. 연설로 비유하자면 말하고자 하는 바를 서두에 배치하여 청중에게 강한 메시지를 전달하는 셈이었다. 피카소 전시 구성을 통해 전쟁의 아픔과 인류 평화에 대한 심도 있는 논의를 자연스레 시작해 볼 수 있었다.

　이처럼 전시는 특히 그 주제가 고전적일수록 구성의 변화를 통해 더욱 강한 메시지를 전달하는 장소를 만들어 낼 수 있다. 전시 역시 공간의 구성과 시점에 따라 기승전결 구조를 갖는다. **마치 영화 한 편을 관람하고 친구들과 후기를 나누듯 우리에게 이야깃거리를 주는 곳이기도 하다.** 때로는 대화의 주제만으로도, 혹은 후기를 통한 감정의 공유로, 다양한 화제를 안겨 주는 전시장은 언제나 이야기를 품고 있다.

나를 담는
공간

어떻게 보여 줄 것인가

"눈을 둘 곳이 없어요."

어느 기업 전시관에 갔을 때 후배가 이런 말을 했다. 휘황찬란한 제품과 공간을 꾸미고 있는 수많은 사물 가운데 눈을 둘 곳이 없다니, 처음에는 대체 그게 무슨 말인가 싶었다. 혹시나 하던 내 추측이 맞았다. 그녀는 사진으로 담아 공유할 만한 것이 있는지 없는지를 기준으로 공간을 평가하고 있었다. 개인의 소셜 네트워크 계정에 담길 장면이 있으면 좋은 전시라는 논리, 새롭지만 매우 요즘다운 접근이 흥미로웠다. 근래 인기 있는 공간들의 존재 이유이자 디자이너에게는 달성해야 하는 목표. 인스타그램에 공유할 만한 그 포인트가 공간의 인상을 좌우하고 있다.

소셜 네트워크 계정에 사진 한 장을 올리기 위하여 우리의 뇌는 두 가지 과정을 거친다. 먼저 **무엇을 보여 줄 것인가**. 새로운 경험을 하는 그 순간 또는 그 이후의 감정을 글로만 기록하던 페이스북에 이어, 사진 한 장과 짧은 동영상으로

기록하는 시대가 왔다. 글에는 감정만 담을 수 있지만 사진은 눈에 보이는 대상이 필요하므로 선정에 더 큰 노력이 든다. 내가 가진 물건, 나의 배경, 그리고 내가 만나고 있는 사람들을 통해 기록한다. 그래서 사진 속에서 포즈를 취하는 건 비단 사람뿐만이 아니다. 행복해 보이는 미소 옆으로 배경과 물건 하나하나를 조금 더 있어 보이게 배치한다. 아무리 자연스러워 보이는 사진이라도 대부분 연출을 수반하기 마련이다. 영어와 한국어를 조합한 단어 '있어빌리티'가 탄생한 배경이기도 하다.

열심히 공들여 설정 샷을 만들어 냈으니 이제 이것을 사용할 차례다. 바로 두 번째 과정이 등장한다. 이 장면이 담고 있는 **메시지를 어떻게 보여 줄 것인가.** 설정은 곧 인증이다. 사진을 찍는 과정에서 이미 한 단계 검토한 이 느낌을 적당한 문구와 적절한 단어로 태깅해 주어야 하는 일이 남아 있다. 무슨 단어를 붙여야 할지 모르는 사람들을 위해 태그용 단어를 제안해 주는 별도 애플리케이션까지 등장했을 정도다. 열심히 만든 소중한 장면을 그와 어울리는 단어로 포장해 주고 나면 이제 끝. 무엇을, 어떻게 보여 줄 것인지 날마다 고민하는 것으로는 역사상 지금 세대가 가장 활발하지 않을까 싶다. 한마디로 나만의 라이프스타일을 포장·전시해 소비하는 시대다.

시대를 관통하는 제품이나 서비스라 할지라도 대화의 주요

타겟이 특정 세대에 놓여 있다면, 그들을 중심으로 한 우리 시대의 라이프스타일을 면밀히 살펴봐야 한다. 트렌드와 관련한 소비를 활발하게 하는 20대와 30대, 이른바 밀레니얼 세대를 대상으로 하여 그들의 삶과 함께 지나온 환경 변화 또한 의식해야 한다.

언젠가 동료와 함께 라이프스타일과 의식주의 관계에 대한 이야기를 나누었다. 국민의 소비력이 높아지면 '의-식-주'의 순서에 따라 관심 영역이 넓어진다고 한다. 이 이야기를 내 삶에 비추어 보니 고개를 강하게 끄덕일 수밖에 없었다. 삶의 방식은 곧 입고 먹고 살아가는 모습을 통해 드러나는 개인의 취향이기 때문이다.

몇 가지 예시를 들어 보자. 인터넷 초강대국 대한민국에도 인터넷을 연결하면 전화가 되지 않던 시절이 있었다. 그때와 비교해 보면 지금 개개인이 스마트 디바이스를 통해 어디서든 콘텐츠를 소비하고 만들어 내는 모습은 경이롭기까지 하다. 인터넷 사용이 편리해지고 많은 사람이 개인용 컴퓨터를 지니게 되면서 갖가지 새로운 문화가 등장했다. 특히 온라인상 채팅 문화를 기반으로 새로운 커뮤니티가 나타나고 인터넷 게시판을 통해 또 다른 방식의 소통 플랫폼이 만들어졌다.

개인 컴퓨터에서 나아가 모두에게 필수품이 되어 버린 디지털카메라의 시대는 얼짱 문화를 낳으며 또 다른 시대의 트렌드를 탄생시켰다. 동네에서 내로라하는 미남, 미녀들의 사진이 인터넷에서 화제가 되며 너도나도 얼짱 각도로 예쁜

옷과 함께 사진을 찍어 올렸다. 사진 한 장 속에 드러나는 모습에는 예쁜 외모만큼 멋지고 예쁘게 살아갈 것만 같은 그들의 취향이 자연스레 녹아 있었다. 일반인이 패션 문화의 새로운 아이콘으로 등장한 것이다. 하지만 이때까지만 해도 예쁜 언니가 '어떻게 입는지'에 집중했기 때문에, 그 시절 그녀가 무엇을 먹고 어디에 사는지는 크게 중요하지 않았다.

그런데 어느 순간부터 무엇을, 어떻게 먹는가에 대한 화제가 곳곳에 등장했다. 요리사들이 나와 건강식을 만들고 어떻게 먹는지를 논하는 프로그램이 많아지더니 급기야 누군가의 냉장고를 분석하고 요리를 해 보는 프로그램까지 등장했다. 미디어에서부터 일상 속 대화까지 나만의 맛집, 나만의 음식 철학을 이야기하는 사람들을 심심치 않게 볼 수 있다. 이제 자취를 한다고 해서 반드시 단순한 식생활을 영위한다는 법은 없다. 먹는 것을 고민하는 것도 내 자유요, 언제 어떻게 먹을지도 나의 선택이다. 'You are what you eat(당신이 먹는 것이 바로 당신)'에서 'You are how you eat(어떻게 먹는지가 바로 당신)'까지 나를 보여 주는 방식이 되었다.

그리고 지금은 공간이 나의 라이프스타일을 대표하는 요소로 확대되었다. 사실 유학 시절 이케아를 처음 만났을 때는 절약하며 살아야 하는 나와 같은 유학생을 위한 브랜드라고 생각했다. 배송비를 아끼려고 스스로 만드는 것쯤 감수하는 너그러운 마음을 이끌어 낸 가구였지, 지금처럼 내가 원하는 대로 직접 만든다는 'Do It Yourself' 문화와는 결이 달랐다.

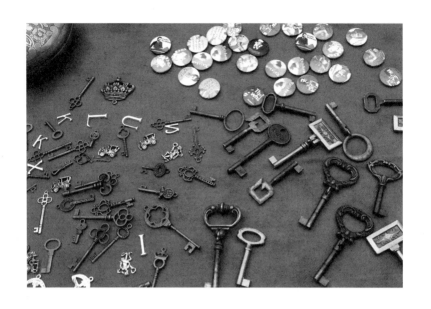

누군가가 잃어버린 열쇠도
한군데 모여 누군가의 취향이
된다.

사물과 사람의 수많은 우연과
인연이 만나 삶을 구성한다.
전시는 그중 한 장면을 만나는
순간과 장소의 예술이다.

@Milano

그러나 이제 이케아는 검소한 이들의 생활 방식과는 다른 의미를 갖는다. 가성비뿐만 아니라 만드는 그 과정 자체를 즐긴다. 자취생의 작은 원룸도 셀프 인테리어를 통해 '나'를 이야기하는 공간으로 작용한다. 그리고 이 공간을 누리는 이는 나를 비롯한 나의 사람들이다. 반드시 친한 친구만이 나의 가장 은밀한 취향의 세계를 만날 수 있는 것은 아니다. 온라인 집들이까지 하는 세상. 아무리 작은 공간이라도 나다운 장소를 스스로 지으며, 우리는 나와 일치된 나만의 세상을 만들고 공유해 나가는 문화의 한가운데에 서 있다.

나만의 공간에는 매일 신경쓰는 패션(衣)이나 앞으로 만들어 가야 하는 나의 식습관(食)과 다르게 취향을 하나씩 모으고 지어 나가는 매력이 있다. 각각의 요소를 취사선택하여 모아 놓으면 개별로, 또는 군집으로 나만의 세계를 건설할 수 있으니 나를 표현하는 시간과 공간이 축적되는 셈이다. **'나'스러움 또는 '나'다움을 수집하고 보여 주는 곳.** 의식주로 확장된 진정한 나만의 라이프스타일을 구축하며 우리는 어느새 각자 '나'를 주제로 작업하는 예술가처럼 살아가고 있다.

각자의 'UM'

'플라잉시티'라는 공공미술그룹이 있다. 전용석 작가를 중심으로 도시 공간을 재해석해 발표하거나 재미난 공간을 만들기도 하는 예술가 그룹이며, 대표적인 작업으로 청계천 일대 도시 생태 탐구 작업인 〈청계천 프로젝트〉가 있다. 그들과 함께 일하며 한남동 리움에서 전시를 준비하던 때가 있었다.

　도시에서 무심코 지나치는, 거의 버려지다시피 한 나무 팔레트, 전선, 모래와 물건을 모아 작은 집을 만들었다. **우리가 이야기하고 싶었던 것은 '익숙한 공간을 낯설게 인식하기'였다.** 사람들에게 익숙한 규모의 집이 가령 100이라고 한다면 70의 크기로 공간을 만들고, 보통 문의 높이가 일반 성인이 드나들 수 있는 2미터 정도라고 한다면 작품 속 집의 문은 1.4미터로 만들어 일부러 불편하게 만들어 보는 작업이었다. 도시에서 나온 재료로 만들어진 공간 안에서 불편함과 어색함을 느끼게 하고, 그것을 통해 도시 공간에 대해 다시금 생각해 보자는 메시지를 건네고자 했다. 작품명은 역설적이면서

도 재치 있는 「보금자리 탐험」. 고개를 숙여야만 비로소 경험할 수 있는, 익숙하고도 낯선 공간이 묘한 질문을 던지는 프로젝트였다.

우리는 이 보금자리를 만들기 위해 일반 건축 공사를 하는 전문가들을 모시고 공사라 불러도 무방한 '설치'를 진행했다. 비계(건축을 위한 가설물)를 만들고 전기 공사까지 하는, 진짜 집을 짓는 일이었다. 이게 대체 뭘 만드는 거냐는 현장 소장님의 진담 반 농담 반 우스갯소리에 '집이되 집이 아닌 건축물이라 생각하시면 된다'는 진담 100퍼센트의 답을 드렸다. 건축 공사를 주로 하시는 소장님에게 단 며칠 만에 예술은 이런 것이라며 강요할 수 없는 노릇이었다. 오히려 건축과 예술을 넘나들며 모호하면서도 흥미진진한 논쟁을 이어 나갔다.

"이씨 가문 집 중에 제일 좋은 곳에서 공사해 보는구먼."

이씨의 집. 현장 소장님이 작품 설치에 집중하고 있던 내게 농담으로 무심코 던진 한마디였다. 그 씁쓸하면서도 흥미로운 말 한마디가 뇌리에 강하게 남았다. 미술관에 문외한이라는 그의 경험에서 비롯된 표현처럼, 우리는 대한민국에서 가장 유명한 이씨 가문의 공간에 있었다. 실제 리움의 뜻이 성씨 'Lee'와 공간을 뜻하는 'Um'이 합쳐진 말이니 그의 말이 적중했다. 누군가가 기획하여 만든 수집품의 집. 예술로써 대중과 소통하는 공간. 이처럼 미술관은 하나의 집이다.

시간이 지나 박물관, 즉 뮤지엄의 역사를 이야기할 때마다 그날의 대화가 떠오른다. 누군가의 'Um'. 리움과 같은 원리로 뮤지엄이라는 단어를 분해해 보면 어원을 쉽게 이해할 수 있다. 그 안에는 '뮤즈(Muse)'와 '공간(Um)'이 들어 있다. 기원전 3세기 이집트의 '무세이온(Museion)'에서 비롯된 뮤지엄은 학문과 예술의 여신들을 위한 집이었지만 예술과 철학의 구분이 없던 시대에는 모든 영감의 집합소이자 원천이었다. 당대 신전과 같이 생긴 이 여신들의 공간은 현대 뮤지엄에서 볼 수 있는 문서, 책 등의 자료나 그 영감을 상징하는 사물보다 각지에서 모인 사람들로 북적였다. 이들은 대화와 토론을 통해 영감을 표출하고 정리하고 또 공유했다. 그래서 혹자는 뮤지엄의 원형이 지금처럼 다양한 전시물이 모여 있는 공간보다는 도서관이나 대학에 가까운, 학문과 수양을 위한 자리였다고 보기도 한다.

그런 의미로 본다면 우리말의 '박물관(博物館)'은 전시를 이야기하고 뮤지엄을 이해하는 데에 있어 개념이 제한될 수밖에 없다. 박물관은 글자 그대로 만물이 있는 공간이다. 그런데 이 만물은 뮤지엄의 초기로 거슬러 올라가 보면 손에 잡히거나 눈에 보이는 것들이 아니었다. 보이지 않는 영감을 논하고 사물로 대신하기 어려운 다양한 활동이 수반되었기 때문이다. 뮤즈가 무엇이며, 그를 대표하는 것이 무엇인지에 따라 뮤지엄에 대한 각자의 해석이 존재한다. 여러 성격으로 분화된 박물관 중 하나가 미술관이라고 생각하면 쉽다. 사실 우

리는 그 만물을 과학관, 문학관, 기념관 등으로 다양한 장소에서 만나고 있다. 그리고 이 장소들은 영어로 Art Museum(미술관), Literature Museum(문학관) 등 특정 뮤지엄으로 번역된다. 결국 그곳의 뮤즈가 무엇을 관장하는지에 따라 공간에 이름이 부여되는 셈이다.

이씨 일가의 공간이 리움이라면, **우리도 그 모양은 다르지만 각자의 Um을 지니고 있다.** 내가 원하는 스타일과 분위기, 작은 오브제부터 색깔, 향기 등 감각적인 요소까지 나의 취향을 기반으로 여러 사물을 찾아 나만의 공간 안에 조합시킨다. '나'스러운 공간을 만드는 우리의 행동이 단어 '뮤지엄'이 걸어온 길과 비슷한 결에 놓인다는 사실이 흥미롭다. 박물관을 기획하고 전시를 만드는 것이 나와 너무 다른 길이라고 외면하거나 혹은 너무 어렵다고 겁먹을 필요는 전혀 없다. 우리는 모두 '나'를 주제로 작은 전시를 만들며 이를 통해 세상과 소통하는 각자의 Um에 살고 있기 때문이다.

취향이 진해지는 곳

멋진 부티크 호텔에서 살고 싶은 젊은이들이 화장실에 고급 수전을 설치하는 것으로 그 욕구를 해소하고 있다는 내용을 들은 적이 있다. 현실적인 이야기를 하는 것 같아 슬프면서도 한편으로는 고급스러움의 집약체이자 대체재인 수전의 인기가 흥미롭다. 쇼핑은 늘 합리적인 이유를 갖는 걸까. 스트레스를 풀기 위한 소비에서 무언가 추억하기 위한 소비까지. 배부르고 따뜻하게 있고 싶다는 아주 기초적인 욕구 해소를 위한 것 이외에도 쇼핑은 항상 이성적인 욕구가 그 근거로 존재한다.

놀이공원에서 추억을 위해 재미 삼아 산 인형 머리띠, 필요는 없지만 수익금이 좋은 취지에 쓰인다고 하여 바자회에서 사 온 물건 등. 대량 생산된 같은 물건들도 언제 어디에서 어떤 주인을 만나느냐에 따라 제각기 다른 의미를 부여받는다. 목적보다 구매 당시의 상황이 충분한 근거로 작용할 수 있기에 구매나 교환으로 물건을 취하는 행위, 즉 수집은 우리

의 삶에 매우 친근한 활동이다.

내가 무언가를 갖고자 할 때는 나의 경험을 통해 만들어진 취향이 기준이 된다. 이 취향이라는 단어를 여러 언어에서 살펴보면 재미있는 의미를 찾을 수 있다. 먼저 한자어의 취향(趣向)은 하고 싶은 마음이 생기는 방향으로 영어 'Taste'의 뜻과도 매우 유사하다. 결국 무조건적인 이성적 기준을 통해 선별되기보다는 어떠한 경향, 즉 끌림이 강하게 작용한다는 의미다.

그런데 이 단어를 독일어로 만나면 조금 다른 의미가 내포된다. 독일에서는 '맛있다'를 표현할 때 '에스 슈메크트 구트(Es schmeckt gut)'라고 말한다. '맛이 나다'라는 동사 원형은 '슈메켄(Schmecken)', 과거 분사형이 '게슈메크트(Geschmeckt)'로 독일어에서 대부분의 규칙 동사는 과거를 뜻하고자 할 때 동사 앞에 접두사(Ge-)를 붙인다. 같은 맥락으로 '취향'이라는 뜻의 단어 '게슈마크(Geschmack)' 역시 '맛'이라는 단어에 어원을 둔다. 접두사가 붙었기 때문에 그 안에는 과거라는 시간이 담겨 있다.

먹어 본 것, 즉 나의 경험을 통해 끌리는 방향이 형성된다는 뜻을 포함한다고 해석할 수 있다. 결국 수집은 경험과 연관이 깊다. 경험해 보았기 때문에 나오는 탐구욕, 혹은 반대로 경험하지 못했기 때문에 상상을 기반으로 한 소유욕을 바탕으로 인류는 적극적으로 수집을 해 왔다.

수집의 역사는 곧 개인의 취향이 어떻게 표현되어 왔는

지를 읽을 수 있는 실마리가 된다. 특히 서양에서는 권력을 가진 사람들이 누렸던 수집이 점점 보편화되는 과정 안에서 수집 공간의 역사가 시작되기도 했다. 르네상스 시대, 종교에 국한되었던 모든 권력이 종교 개혁으로 무너지며 신기하고 값진 물건들이 교회 밖으로 나와 세상의 빛을 보았다. 인간과 세상에 대한 관심이 커지는 르네상스 시대부터 호기심이 가득한 사람들은 재력이 허용하는 범위 안에서 신기한 물건을 자유롭게 모으기 시작했다.

수집은 하나의 취미이자 문화로 자리 잡으며 르네상스 이후 점차 활성화되었다. 활발해진 수집에 따라 그에 대응할 공간이 필요했다. 나만의 공간으로 확대된 오늘날의 취향처럼 그 시대 사람들에게도 취향을 담는 공간이 탄생한다. 이탈리아에서는 이러한 공간을 '스투디올로(Studiolo)'라고 부른다. 이는 방을 뜻하는 스투디오(Studio)에 작은 규모를 뜻하는 접미사(-olo)가 붙어서 만들어진 명사로 작은 방, 작은 서재를 의미한다. 방의 작은 한편, 또는 작은 방만 했던 수집이 점차 그 규모가 커져 방 하나를 모두 점령하기에 이른다.

방의 규모를 알 수 있는 이탈리아어의 명사와 달리, 독일어권에서는 공간의 성격을 담아 '분더캄머(Wunderkammer)'라 불렀다. 경이로운 것(Wunder)의 방(Kammer). 내가 알지 못하는 것, 그러나 놀랍고 흥미로운 것들을 위한 공간은 그것들의 집합이 만들어 낸 경이로운 장소였다. 전시를 구성하는 '수집'이라는 중요한 요소는 이 분더캄머로 특성을 갖는 하나

의 공간이자 실체로 확장되었다.

이후 분더캄머는 영어권으로 옮겨지며 '호기심의 방 (Chamber of Curiosities)'이라고 번역되었다. 이 시기부터 영어의 '호기심(Curiosity)'이라는 단어가 활발하게 쓰이기 시작한다. 이렇게 세상을 흥미롭게 바라보고자 했던 호기심의 공간은 취향과 수집의 장소로써 유럽에서, 또 여러 문화권에서 중요한 현상으로 자리 잡았다.

분더캄머의 탄생 이후 400여 년이 지난 현재에도 우리는 '나'를 중심으로 세상을 담아내는 데에 열중한다. 수많은 세상의 물건 중 내가 좋아하거나 궁금해하는 무언가를 나의 공간으로 데려와, 계속해서 기억하고 탐구해 나간다. 나만의 분더캄머를 계속해서 만들어 나가는 것이다. 결국 이 시대 우리는 모두 각자의 '호기심의 방'을 갖고 있다. 시대가 바뀌고 많은 것들이 밝혀지며 정리·공유된다고 하더라도 새로운 호기심은 계속해서 출현할 것이다.

17세기에 등장했던 분더캄머는 시간이 지나면서 문화를 담은 방, '쿤스트캄머(Kunstkammer)'라는 명사와 동시에 사용되었다. 나만의 호기심, 취향을 모으는 것이 나만의 문화를 담아 가는 작업이라는 이야기다. '나'를 주제로 한 문화의 방은 내가 만들어 나가는 나의 세상이다. 우리가 사는 이 시대에도 분더캄머는 여전히 유효하다.

집 안에 이러한 호기심의 방, 수집의 장소가 어딘지 생각해 보자. 책장에 가지런히 꽂힌 책 앞에 작은 장식품이 올라

가 있을 수도 있고, 콘솔 위에 장식되어 있을 수도 있다. 혹은 여행을 기억하는 기념품이 장식장 한가득 차 있을 수도 있다. 장식장이나 서재 한편이 그대로 명사화되어 전시 역사에 한 획을 그은 것과 같이 수집 공간은 오늘날에도 여전히 우리집의 작은 한편에서부터 출발한다.

대화를
나누다

익숙한 것을 낯설게 하는 그 과정 안에서
새롭게 해석되고 부여되는 장면이 탄생한다.
읽히지 않는다면 맥락을 두고 보이는 것에 집중해 보자.
어딘가의 불편함이나 이질감 안에 단서가 숨어 있다.

전시를
대하는
자세

쪼개 보고 합쳐 보기

토리노로 나를 이끌어 주신 교수님이 어느 날 재미있는 물음 하나를 건네셨다.

"코메 세이 파타(Come sei fatta)?"

직역하자면 '너는 어떻게 그렇게 되었니?' 혹은 '무엇이 너를 그렇게 만들었니?'라는 의미다. 여러 해석이 가능한 이 묘한 문장에 두 눈이 동그래졌다. 지금의 너를 만든 결정적인 그 무언가를 알고 싶다니. 사람에게 관심을 표하는 참 멋진 문장이라는 생각이 들었다. 너무나 어려운 질문이었지만 다행히 이내 떠오르는 단어가 있었다. 할아버지.

고등학생 시절까지 할아버지와 함께 보냈던 시간이 지금의 나를 만드는 데에 결정적인 요인이라 설명했다. 이번엔 교수님의 눈이 동그래졌다. 가족 중심적 문화가 깊은 이탈리아 사람에게 흥미로운 대답이었을 것이다.

우리집은 3대가 함께하는 대가족이었다. 부모님께서 맞벌이를 하시고 바로 아래 동생과 두 살 터울이 나는 탓에 나의 어렸을 적 기억 대부분은 할아버지, 할머니 방 안에서 그려진다. 한글을 배우고 책을 소리 내어 읽을 때 글을 모르는 할머니께서 나의 애청자가 되어 주셨고 한자를 알아가기 시작할 무렵이 되자 한국 전쟁 이전에 한자 선생님이셨던 할아버지와 함께 공부하는 시간이 늘어났다.

할아버지께서 출근하시기 전, 새벽 5시에 할아버지 방에 불이 켜지면 나와 할머니가 같이 일어나 30분씩 한자 공부를 했다. 할아버지의 교육 방식은 독특했다. 단순히 글을 외우는 것이 아닌, 한자를 왜 배우고 어떻게 배워 나가야 하는지 그 원리를 설명해 주셨다. 옥편을 찾으며 글자 하나와 글 안에 깃든 내용이 무엇을 의미하고 왜 이렇게 만들어졌는지를 중점적으로 배웠다. 한자의 글자 하나가 만들어지기 위해서는 어디선가 음을 가져오기도 하고 뜻을 의미하는 여러 모양새가 합쳐지기도 한다. 자연스레 부분을 알면 합을 이해할 수도, 글자를 분해하면 전체를 이해할 수도 있는 흥미로운 규칙을 발견했다.

나아가 할아버지께서는 글이 어디에서 왔는지 아는 것처럼 사람도 어디에서 왔는지 아는 것이 중요하다고 강조하셨다. 전쟁 통에 어렵게 가져오시거나 다시 정리하신 족보를 어린 나를 옆에 앉혀 두고 하나하나 읽어 주셨다. 족보도 단순히 해석하는 것에 그치지 않고 무엇이 어떻게 기록되었는

가에 집중했다. 사람에 따라 기록된 분량에도 차이가 있고, 호가 있거나 성씨만 적혀 있는 등 표기 방식도 제각각이었다. 비슷한 시간 동안 살아간 사람의 일생이 각기 다르게 적혀 있는 것이 너무나도 신기했다. 모르는 글자도, 어려운 한자 책도 할아버지와 함께라면 암호를 풀어 보듯 새로운 세상이 펼쳐졌다. 어려운 내용을 쪼개어 따라가면 그 안에 재미난 이야기가 숨어 있었다.

이런 시간 덕분에 갖게 된 습관이 하나 있다. 지금도 모르는 개념을 만날 때면 단어 안에서 힌트를 얻곤 한다. 그 안에 숨겨진 개념을 거슬러 올라가 보기도 하고, 합쳐 보고 쪼개 보며 수수께끼를 풀어 나간다. 하나의 개념을 다양한 언어나 문화권에서 어떻게 바라보는지 비교하며 또 다른 단서를 얻기도 한다.

전시 역시 쪼개어 보면 흥미로운 내용이 가득하다. '전시하다'라는 뜻을 가진 이탈리아어 '모스트라레(Mostrare)'는 라틴어에서 유래했는데, 이는 '보여 주다', '안내하다', 나아가서는 '생각하게 하다', '시각화하다'라는 뜻을 갖고 있다. 즉 여러 시각에서 물체를 인식하는 과정을 말한다. 영어의 '전시(Exhibition)' 또한 '가진 것을 내어 보여 주다, 표현하다, 노출하다'라는 라틴어 단어에 어원을 두고 있으니 같은 맥락이라고 할 수 있다. 힌트는 바깥(Ex-)에 있다. 결국 전시는 바깥으로 내어 보여 주는 방식 그 자체를 고민하는 분야다.

같은 뜻일지라도 언어권마다 표현이 다르다는 점에서도

하나의 개념을 다양하게 분석할 수 있다. 영감의 여신인 뮤즈가 사는 뮤지엄(Museum)과 박물(博物)이 있는 집(館)을 상상해서 비교해 보자. 각각 무한한 가능성이 담긴 공간과 딱딱한 유형의 것들이 나열된 공간이 그려지지 않는가. 창조적인 결과물의 집합소에서 영감을 얻는 과정으로 변화하는 뮤지엄. 이런 분석은 오늘날 뮤지엄의 역할에 대해 다시 생각해 볼 수 있는 여지를 준다.

세상도 마찬가지다. **부분을 통해 합을 이해하고 합에서 다시 부분을 분석해 보면 그 부분 간의 관계를 읽을 수 있다.** 합이 보이지 않더라도 부분을 통해 무언가를 이해할 수 있고, 부분이 모호하더라도 관계와 합을 통해 유추해 볼 수 있다. 언어 안에 모든 답이 있는 것은 아니지만 언어는 분명 시야를 넓혀 준다. 단번에 보이지 않는다고 해서 단순히 그 개념이 불명확하다고 할 수는 없다. 나누어 보고 엮어도 보고, 가까이에서 또는 멀리서도 보는 '봄'의 시도. 그 안에 답이 있다.

너머를 보는 눈

스무 살 여름, 영국 런던 근교에서 한 달 간 개최된 대학생 교류 행사에 참여하던 중 시내를 여행할 수 있는 하루가 주어졌다. 행사에서 알게 된 언니와 함께 그날 하루 각자 가장 가고 싶은 곳을 하나씩 정했다. 언니는 공예로 유명한 빅토리아 앨버트 박물관, 난 조경에 한창 매료되어 있던 시절이라 두말할 것도 없이 정원사 박물관을 선택했다. 영국식 정원은 프랑스나 네덜란드 등 다른 유럽 국가와 대비되는 강한 특징을 갖고 있어 더 자세히 알아보고 싶었다. 서로의 관심사를 잘 모르더라도 각자의 소원을 성취하듯 재미있게 즐겨 보자고 약속하며 길을 나섰다. 우리는 먼저 런던 시내의 여러 공원을 거닐고 난 후 정원사 박물관으로 향했다.

개관을 알리는 표시가 없었다면 열려 있는지도 모를 뻔했다. 문을 열고 들어가니 생각보다 소담한 규모의 전시가 펼쳐져 있었고 한편에 자그마한 기념품점이 있었다. 주로 정원이나 공원과 관련된 책이 놓여 있었다. 한국으로 다 가져가고

싫었지만 짐 무게에 제한이 있으니 고민을 할 수밖에 없는 상황이었다. 결정을 내리기 쉽지 않아 박물관 직원 분께 책을 추천해 줄 수 있는지 물었다. 영국식 정원에 관한 책을 부탁했더니, 정원에 관심이 많냐며 나를 굉장히 흥미롭다는 듯이 바라보는 게 아닌가.

전공으로 조경을 선택할 계획이라고 말하니 그는 크게 반색했다. 그날 박물관에서 꽤 오랜 시간을 머물렀다. 유럽 각국 정원에 대한 설명과 함께, 전시된 사진과 그림 속에 나타난 각 정원, 공원이 만들어진 이야기가 이어졌다. 질문 하나에 그 이상의 답변이 돌아왔다. 그중에서도 프랑스 정원의 특징과 대비되는 영국 정원만의 자연스러움이 어떤 것인지 더 듣고 싶었다. 그는 마지막으로 해줄 말이 있다며 설명을 이어갔다.

"영국의 정원은 자연 그대로를 재현한 것처럼 보이지만 중요한 건 모두 '사람'이 생각해서 만들었다는 거예요. 자연스러워 보이는 정원을 만들기 위해 많은 이의 노력이 들어갔지요. 숱한 사람이 죽거나 다쳤어요. 하지만 그들은 항상 머릿속에 비전을 갖고 있었어요. 이게 중요한 포인트입니다. 정원이 어떻게 만들어질 것이라는 이미지. 미래를, 시간을 내다보는 비전 말입니다."

보이는 것 너머의 그림과 시간을 볼 수 있는 비전을 가져야 한다니. 순간 각국 정원의 특징을 보이는 것으로 외우려고만 했던 나 자신이 초라해졌다. 눈앞에 놓인 장면 뒤에 사

람들의 생각이 놓여 있었다. **도시의 모습 너머에는 그 공간을
설계하고 만든 모든 이의 비전이, 곧 철학이 담겨 있다는 걸
잊어서는 안 된다는 깨달음을 얻었다.**

정원사 박물관에서의 경험 이후 그해 겨울에는 미국에서 로
렌스 할프린 전시를 만났고 공간의 깊이를 담는 철학, 작가의
정신과 삶을 닮은 디자인에 대한 관심이 증폭되었다. 그 바탕
위에서 도시 공간을 관찰하기 시작했다. 그중 유독 흥미로웠
던 활동 중 하나는 '길'을 탐구하는 것이었다. 물리적으로 만
들어진 길, 즉 건물과 건물 사이의 길일 수도 있고 혹은 넓은
광장 위로 펼쳐진 사람들의 동선일 수도 있는 이 길들은 여러
모로 관찰하는 재미가 쏠쏠하다.

　같은 계단이라도 유독 많이 오르내리는 부분이 있고, 넓
은 광장이지만 암묵적 규칙처럼 길로 이용하는 특정 범위가
있다. 바닥에 표지판이 없더라도 사람들의 움직임에는 나름
의 패턴이 존재한다. 그 움직임의 빈도를 밀도와 종합하여 사
진 위에 얹어 보며 눈에 보이는 공간 너머로 길을 읽는 훈련
을 할 수 있다.

　"개구멍이 왜 생기는지 생각해 본 적 있나요?"

　그러던 어느 날, 공원을 설계하는 수업에서 재미있는 질
문이 하나 등장했다. 어렸을 적 아파트 근처에 있는 학교 운

동장에 놀러 가기 위해 넘어 다니던 울타리가 생각났다. 정문을 통해 나가면 너무 돌아가는 탓에 울타리를 넘어 최단 거리를 선택했다. 재밌는 사실은 이미 내가 다니기도 전에 누군가가 다니기 쉽도록 지름길처럼 만들어 놓았다는 것이다. 그곳은 마치 앨리스의 옷장처럼 먼 길을 돌아가는 이들이 찾는 마법의 통로와도 같았다.

계획에도, 현장 시공 중에도 없던 길이 그곳을 이용하는 사람들에 의해 탄생했다. 더 흥미로운 것은 한 사람만 지나간 것이 아니라 계속해서 많은 이가 지나가며 진짜 길로 자리 잡게 된다는 사실이다. 이런 길이 있으면 좋겠다, 라는 생각으로 주변을 둘러보다 이미 짧고 편리한 길에 대한 필요성을 느낀 누군가가 만들어 놓은 길을 만나 본 경험은 누구에게나 있을 것이다. 개구멍의 공간 너머, 장면 너머를 보면 그곳에도 사람이 있다.

전시를 하면서도 길에 대한 고민은 계속된다. 인공의 길을 만드는 것이기에 사람의 행동을 이해하고 예측하는 것이 전시의 주요 과제이기도 하다. 형태 너머 비전을 보고 사람을 위한 길을 만드는 일은 도시뿐만 아니라 전시장 안에서도 중요한 요소다. 여기서 길은 우리가 걸어야 하는 한 구역이 아니라, 이야기를 전달하기 위해 이끄는 일종의 방향을 의미한다. 사람이 움직이는 흐름을 생각하며 전달하고자 하는 메시지를 풀어내는 작업이 곧 전시이기 때문이다.

전시 관람에는 특정한 순서 없이 자유롭게 돌아볼 수 있

나에게 열려 있는 문,
너머의 풍경.

결국 길을 읽는 것은 곧
그 공간 너머의 사람을 읽는
것이다.

@Modena

는 형태도 있고 정해진 순서나 시간을 지키며 조금은 강제적으로 관람해야 하는 경우도 존재한다. 전자는 수많은 개구멍을 허락하며 관람객마다 나름의 이야기를 만들어 나가기를 바라는 목적이고 후자는 개구멍의 일부를 차단해 의도한 이야기가 잘 전달될 수 있도록 한다. 전시장 안을 걸어 전시를 관람하는 것은 자신만의 길을 만들어 내는 전시 공간의 산책과 같다. 머무르고 싶은 지점에서 시간을 늘려 가며 같은 공간에서도 제각기 다른 여정을 만들어 낸다. 결국 길을 읽는 것은 곧 그 공간 너머의 사람을 읽는 것이다.

맥락으로 읽기

베수비오 화산 폭발로 인해 사라진 도시, 폼페이. 언젠가 폼페이 유물 전시회에 갔을 때 보았던 전시장의 모습과 그곳에서 느낀 감정이 아직도 생생하다. 전 세계를 순회하고 있는 전시품을 보며 그 짧은 순간에 담긴 인간의 삶과 화산이라는 자연의 위대함, 나아가 자연재해라는 현상에 섬뜩함을 느꼈다. 한편으로 이런 전시품을 누가 발견했으며 어떻게 지구 반대편까지 이동해 관람객을 만나게 됐을까, 라는 생각에 이르기도 했다.

그런데 먼 지역의 유적 그 자체를 전혀 다른 나라의 전시장에서 만날 때는 기분이 다르다. 역사적, 문화적 보물에 대한 경이로움이 아닌 두려움에 가깝다고 할까. 특히 건물의 일부를 통째로 옮겨 온 독일 페르가몬 박물관에서의 경험은 아직도 진한 기억으로 남아 있다.

베를린 박물관 섬에 위치한 페르가몬 박물관은 페르가몬에서 출토된 유물과 유적이 전시된 곳으로 유명하다. 사실

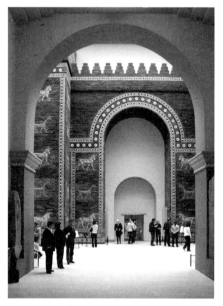

이슈타르 문 ©Raymond Spekking

20세기 초에 바빌론에서 발굴된
벽돌로 유적을 그대로 복원했다.
전시를 위해 건물을 가져오는
것만이 답이었을까. 지붕 아래에
놓여진 또 다른 지붕에서
서글픔이 느껴진다.

@Berlin

제우스 대제단을 비롯한 다양한 건축물이 방마다 늘어섰다고
표현하는 것이 더 알맞다. 중동, 이집트 지역에서 출토된 유
물뿐만 아니라 건축물까지 분해하여 가져온 후 독일에서 재
조립한 경우가 다수이기 때문에 건물 안에 있는 건물이라고
볼 수 있다. 거대한 신전을 만난 순간 이질적인 땅에, 그것도
건축물 안에 갇힌 모습에 안타까움이 서렸다. 어쩌다 머나먼
이곳까지 오게 되었을까.

　이집트 땅에서 이집트의 문화와 역사를 찬란하게 비추던
신전이 낯선 땅에 서 있다. 물론 제국주의와 수많은 고고학자
의 노력 등 역사적, 혹은 개인적 맥락이 있었을 것이다. 프랑
스 파리의 루브르 박물관, 영국 런던의 대영 박물관이 그랬고
심지어 토리노에는 이집트 카이로 박물관 다음으로 전 세계
에서 두 번째로 큰 규모의 이집트 박물관이 자리 잡고 있다.

　탐험가 중 유럽인들이 많았기 때문이라는 이유도 있지
만 결국 로마 제국과 이집트의 싸움, 그 국제적인 세력 다툼
의 결과로 바다 건너 유럽 땅에 오게 된 이집트 유물이 다수
다. 옮겨진 것은 단순히 이집트 문명의 한 조각이 아니다. 낯
선 땅에 서 있다는 점 하나만으로 또 다른 이야기를 품고 있
다. 위엄 있는 애처로움이랄까. 나라를 대변하지만, 고향으로
돌아가지 못한 사람과도 같이 느껴진다. 이집트 문명을 유럽
땅에서 만날 때마다 유독 그런 감정이 진하게 밀려온다.

　위대한 로마 제국의 심장부이자 이탈리아의 수도 로마
를 거닐다 보면 또 다른 종류의 이집트 조각을 마주하게 된

다. 광장 위에 태양신을 숭배하는 이집트에서 만들어진 오벨리스크가 우뚝 서 있다. 로마의 지도자들은 오벨리스크를 통해 로마 시민들이 느낄 자국의 위대함을 생각하며 뿌듯해했을 것이다. 그러나 반대로 이집트인들은 어떻게 생각했을까. 그들에게 있어서는 왕이 곧 태양인데 태양신 숭배의 상징인 오벨리스크가 낯선 땅에서 그 왕을 몰락시킨 증거로 쓰이게 되었으니 말이다.

로마 제국처럼 오래전부터 사람들은 성공한 일, 위대한 유산을 계속해서 간직하고 싶어 했다. 그러기 위해서는 기억을 상기시킬 매개체, 즉 실질적인 무언가가 필요했다. 그렇게 존재하던 공간을 벗어나 전혀 다른 장소에 놓인 물건은 더 이상 누군가의 소지품이나 한 지역의 유산이 아니다. 존재와 역사의 흐름에서 분리된 그들은 부의 상징이자 전승의 기념물로써 새로운 의미를 부여받았다. 특히 제국 시대에는 '어떻게' 보이는지보다 '무엇'이 보이는지가 더욱 중요했으므로 결국 오벨리스크는 위대한 로마 제국의 영원한 승리라는 메시지를 구현하는 매개가 되었다.

당연한 사실이지만 이집트에서 오벨리스크가 만들어질 당시, 로마 광장이라는 맥락은 전혀 고려되지 않았다. 본래 임무를 가지고 이집트 땅에 서 있던 오벨리스크는 개종하여 세례를 받듯 전혀 다른 맥락에 놓여 새로운 존재로 다시 태어났다. 광장은 많은 이가 지나다니는 길의 교차점이자 많은 눈이 모이는 장소이므로 광장 중심에 놓인 동상이나 탑은 그 장

소에 존재하는 것 자체만으로 엄청난 메시지를 지닌다.

본래의 맥락에서 벗어난 사물은 우리로 하여금 다양한 생각을 하게 만든다. 어느 맥락에 놓이느냐에 따라 읽히는 메시지, 감상의 느낌이 완전히 달라진다. 익숙한 것을 낯설게 하는 그 과정 안에서 새롭게 해석되고 부여되는 장면이 탄생한다. 읽히지 않는다면 맥락을 두고 보이는 것에 집중해 보자. 어딘가의 불편함이나 이질감 안에 단서가 숨어 있다.

따로,
또 같이

여행의 파트너

과거 전시장은 낯설고 딱딱한 분위기의 고상한 미술 애호가들이 찾는 공간이었고, 일반인과의 사이에는 작은 벽이 존재하는 듯했다. 하지만 소셜 네트워크의 활성화와 함께 전시를 관람하는 활동은 우리의 일상 생활에 더 깊숙이 파고들었다. 또한 몰랐던 이야기를 재미있게 들려주는 존재가 동행하게 되면서 전시장의 분위기는 조금씩 유연하게 흘러가기 시작했다. 이렇듯 벽을 허무는 데에 큰 기여를 한 존재가 바로 '도슨트'다.

　큐레이터가 전시를 기획하는 역할이라면 도슨트는 전시관 안에서 관람객에게 전시를 보다 잘 전달하는 역할을 한다. 물론 큐레이터도 같은 역할을 하기도 하지만 본래 도슨트는 큐레이터 또는 작가의 의도를 관람객에게 설명해줌으로써 전시의 내용을 더욱 잘 이해할 수 있도록 돕는 사람이다. 그렇게 도슨트는 2000년대 초반, 대중을 위한 박물관으로 거듭나려는 움직임 속에서 미국을 중심으로 박물관 교육의 역할

이 중요해짐에 따라 전시장의 빼놓을 수 없는 존재가 되었다.

도슨트는 미술관에서 운영요원 이외에 일반 관람객과 마주하는 경계에 위치한다. 어원은 '가르치다'라는 뜻의 라틴어 '도체레(Docere)'에서 유래했으며 박물관 교육의 발전과 함께 활동이 활발해졌다. 하지만 꼭 가르쳐준다기보다 잘 알려주는 사람이라고 이해하는 것이 좋다. 작품에 대해 설명하며 이해를 돕는 역할이지, 그 작품에 대한 정답을 일방적으로 전달하는 강사가 아니기 때문이다.

도슨트로 선발이 되면 보통 전시의 기획 의도, 작품의 작업 의도 등 큐레이터나 작가와의 대화를 통해 전시를 이해하는 교육 과정을 이수한다. 몇몇 전시관은 미술관이나 박물관의 사회적 역할에서부터 미술관 교육과 도슨트를 연결하는 폭넓은 차원으로까지 접근하기도 한다. 전체적으로는 언어로 전시를 풀어내는 일을 하므로 조리 있게 말하고 잘 전달하는 방법에 대한 교육을 추가하는 경우도 있다.

도슨트가 활발해진 요즘에는 유명한 도슨트도 하나둘 생겨나고, 일부 스타 도슨트의 이야기를 듣기 위해 몇 시간을 기다리거나 같은 전시를 반복해서 방문하는 이도 늘고 있다. 전시의 화제성과 인기도를 높이기 위해 스타 도슨트를 모셔가는 경우도 있다고 하니 확실히 이제는 도슨트와 함께하는 전시 관람이 익숙해졌다고 볼 수 있다.

2000년대 중반, 일반인들을 대상으로 도슨트 자원봉사자를 선발하는 미술관들이 늘어나기 시작했다. 사실 전시를

이해하기 위해 일반인이 경험해 볼 수 있는 가장 좋은 일 중 하나가 도슨트다. 누군가 내게 도슨트 경험이 전시를 하는 사람에게 어떤 의미냐고 묻는다면, 무언가를 기획하고 조율하고 구현해 내며 전반적인 상황을 이해하는 능력을 키울 수 있다고 답할 것이다. 특히 전시를 하나의 대화라고 비유할 때 기획자인 화자와 관람객인 청자 사이의 관계를 연결하는 역할을 배울 수 있다. 뿐만 아니라 전시 관람객에 대한 여러 선입견을 무너뜨리고, 예술로써 혹은 전시 주제를 중심에 두고 소통하고자 하는 사람과 사람 사이에 대한 고민에 더욱 집중하는 계기로 삼을 수도 있다.

그저 전시의 내용을 전달하는 메신저 역할이라고 생각한다면 도슨트 활동을 너무 표면적으로만 인식하는 것이다. **온 마음을 다해 전시를 이해하고 작품의 내용을 전달하며 사람들과 함께 호흡하는 활동**이 바로 도슨트의 진면모다. 바이엘을 보고 싶어 하는 사람에게 쇼팽을 논할 수는 없는 법이다. 긴장감을 내려놓고 각자 이해하기 쉬운 그 길, 흥미롭게 함께할 수 있는 여정을 따라 전시를 보다 즐겁게 경험할 수 있게 도와주는 것이 도슨트 활동의 핵심이라 할 수 있다.

전시를 감상하는 방법에는 정답이 없다. 내가 느끼고 즐기는 만큼 함께하면 되는 것이기 때문이다. 이를 위해 도슨트는 관람객을 만나면 전시가 처음인지, 혹은 평소에 전시를 많이 보는지 물어보며 관람객의 대략적인 정보를 얻는다. 본격적으로 전시장에 들어가면 이제 작가와 작품을 만나게 해 줄

같은 장면도 어떤 순간을
포착한 이와 함께 하느냐에
따라 이야기가 달라진다.

우리는 지금 누구와 어떤
시선에서 바라보고 있을까.

@Venezia

차례다. 설명을 전달하는 방식, 대화를 하는 방식에서도 많은 고민이 필요하다. 도슨트 화법에 관한 교육 중 가장 기억에 남는 이야기가 있다.

"작가는 ~했다고 합니다, 기획자가 ~를 생각했다고 합니다, 라는 화법을 지양하세요."

직접 화법을 추천하는 것이다. 실제 듣는 이의 입장에서 생각해 보니, 간접 화법보다 직접 화법일 때 더 귀를 기울이고 고개를 끄덕이게 된다. 이처럼 대화에는 일련의 순서가 존재한다. 나에게 다가오는 정보를 얼마나 믿을 수 있는지 신뢰할 수 있는 환경에서 시작해 전시가 어땠는지 판단하는 과정까지. 듣는 이가 설명에 더욱 몰입할 수 있고 도슨트의 설명에 더 높은 신뢰감을 형성할 수 있는 화법의 기술이다.

도슨트는 연극을 하는 사람처럼 여러 제스처와 목소리 톤을 통해 관람객에게 내용을 전달한다. 이를 전시디자인으로 확장해 보면 공간에 강약을 두는 것과 같다. 조명이나 각 전시품 간의 거리에 따라 말하는 속도나 손짓, 소리, 향기 등 여러 장치를 구현하고 작가와 기획자의 의도를 직접 화법으로 전하며 마치 전시품 자체가 말을 건네는 듯한 상황을 연출한다. 관람하는 이는 도슨트를 통해 더욱더 흥미롭고 신뢰할 수 있는 환경에서 전시와 연계된 여러 정보를 접하게 된다.

작품과 관람객, 기획자와 관람객 사이에 다리를 놓으며 하나의 전시를 각양각색의 이야기로 안내해 주는 도슨트와의 즐거운 인연을 기대해도 좋을 것이다.

다르게 보며

도시와 건축을 주제로 하는 전시는, 각자의 시선으로 풀어낸 도시의 이야기와 공간을 읽는 다양한 방식에 관한 자리와 같다. 무엇을 짓고 만들었는지 그 결과에 집중하는 것이 아니라 '어떻게, 왜 만들었는지'에 관한 논의에 무게가 실리는 전개가 흥미롭다.

전시뿐만 아니라 근래 건축 관련 영화나 책에서도 그저 물리적인 공간에 대한 논의가 아닌 '어떻게 살아갈 것인가'라는 질문을 건네고 있다. 공간 디자이너나 건축가들은 단순히 설계와 공사를 통해 아름다운 공간을 만드는 사람들이 아니다. 사람이 자리하고 움직이며 느끼는 모든 환경이 건축과 연관되어 있기 때문에 사람에 대한 탐구를 배경으로 좋은 공간에 대한 고민을 지속해 나가고 있다.

2019년은 현대 건축과 디자인에 있어 의미 있는 한 해였다. 바우하우스 탄생 100주년이 되는 해이기 때문이다. 바우하우

스는 예술, 디자인 등 워낙 광범위한 분야에 걸쳐 영향을 주
었기 때문에 건축에 문외한이라고 해도 한 번쯤은 들어 보았
을 것이다.

　조경학을 전공한 나 역시 독일에서 바우하우스를 만나
기 전까지 현대 건축에서 중요한 학교라는 점과 바우하우스
출신 일부 예술가, 건축가에 대해서만 아는 수준이었다. 그들
의 작품 사진이나 건축 역사책을 통해 만나는 것이 대부분이
었기 때문이었다. 그러나 베를린에서 만난 바우하우스는 단
순히 사진에서 보던 건축 이미지로는 이해할 수 없는 격조 높
은 깊이를 갖고 있었다. 꼭 건축에 국한된 것도 아니고, 건축
가와 예술가, 디자이너를 키우는 창의성의 장소였다. 바우하
우스의 학생들은 설계를 위해 펜과 자를 꺼내 들기 이전에 사
람의 움직임을 관찰하고 다양한 재료를 만지며 생각하는 법
을 먼저 배웠다. 공간을 읽는 법, 사람을 관찰하는 법, 재료를
탐구하는 법을 통해 학생 개개인이 건축, 조각, 회화 등 다양
한 선택지를 가지고 자신만의 색깔을 만들어 갈 수 있는 환경
을 제공해 주었다.

　그렇기 때문에 바우하우스 100주년 전시에서는 '바우하
우스는 학교였다'라는 점을 특히 강조했다. 실제 학교에서 진
행되었던 워크숍 방식을 소개하고 각 수업의 결과물을 전시
할 뿐만 아니라 유럽 순회 전시 등을 통해 학교의 철학을 확
장하고자 했던 노력을 다뤘다. 단순히 건축학교나 예술학교
가 아니라 실제로 창의적인 사람을 길러 내는 바탕으로서 그

들의 시스템을 소개하고 있다.

그중 가장 기억에 남는 워크숍, 〈레몬 그리기〉를 소개해 본다. 워크숍의 내용은 이렇다.

첫 번째, 레몬을 그린다.
두 번째, 레몬 맛 사탕을 먹는다.
세 번째, 다시 레몬을 그린다.

으레 봐 왔던 레몬을 그리는 데 있어서 대부분의 학생은 그 형태에 집중한다. 그러나 레몬의 맛을 본 후 그림을 그리면 신맛을 어떻게 표현할지를 고민하게 된다. 실제 100주년 전시 장에 시뮬레이션을 체험해 볼 수 있게 해 놓았는데, 레몬 사탕을 먹은 후에 그린 그림을 먹기 전과 비교했을 때 최대한 질감을 다르게 표현하려고 애쓴 흔적들을 볼 수 있었다. 이렇게 시각과 후각 등 여러 감각을 연계해서 머릿속에 이미지를 그리고 표현하게끔 했다. 우리가 기억하는 이미지가 실제 경험하는 이미지와 차이가 있다는 것을 실험한 흥미로운 사례다.

바우하우스의 어느 교수 일화도 재미있다. 어느 날 아침, 교수가 교실에 들어온다. 학생들이 '좋은 아침입니다.'라고 인사를 건넨다. 그러자 교수는 그대로 교실을 나가 버린다. 이 과정이 반복된다. 학생들은 의아해하며 교수가 반복해서 교실을 나갔다 들어오는 어느 순간 아침 인사를 하지 않게 된다. 교수가 말한다.

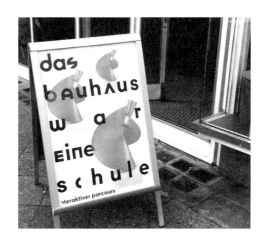

'바우하우스는 학교였다'는
바우하우스의 정수를 보여 주는
문장이다.
그들은 평범하게 지나가는
일상에 질문을 던진다.
뭉게뭉게 피어난 생각의 끝엔
어느새 각자의 철학이 자리한다.

@Berlin

"좋은 아침은 없다."

이게 무슨 말인가. 갸우뚱하는 학생들에게 그가 전달하고자 했던 바는, 학생들이 '좋은 아침입니다.'라는 인사말의 의미를 생각하고 건넸는가 하는 것이었다. **무심코 지나치며 했던 인사말 하나에 집중하며, 단어와 개념의 의미에 대해 다시금 생각하게 한다.** 이것이 바로 바우하우스적 방법론인 것이다.

바우하우스 100주년 전시 이전에도 독일의 영향을 충분히 받았기 때문일까. 독일로 교환 학생을 다녀온 후, 나의 생각은 공간을 바라보고 생각하는 방법론에 집중되어 있었다. 생각을 깨우는 법, 시선을 키우는 방식을 터득하고 싶었다. 그렇게 나의 마음은 설계보다는 공공미술로 향했다. 도시 공간을 새롭게 보는 법, 그리고 그것을 표현하는 연습을 할 기회가 필요했다. 그러던 중 앞서 언급했던 플라잉시티의 활동을 보게 되었고 리움 전시 작품인 「보금자리 탐험」과 더불어 워크숍을 기획하게 되었다.

작업에 참여하고 얼마 되지 않아 내부 작가들 간 스터디 모임이 구성되었다. 예술사, 철학, 도시, 공간, 워크숍의 참여자인 아동을 위한 교육까지 꽤 오랫동안 광범위한 주제에 걸쳐 진행하며 작업의 깊이를 더했다. 스터디를 통해 다져진 이론을 바탕으로 우리의 워크숍 방법론 또한 풍성해져 갔다. 워크숍은 보통 10명 내외의 참여자들과 함께 주제에 관한 이야

기를 하거나 드로잉 또는 만들기를 하는 시간이다. 결과물은 그 자체로 기록되거나 전시로 이어져 확장되기도 한다.

특히 도시를 주제로 한 워크숍을 활발하게 다루는 플라 잉시티만의 심리 지도에서 많은 영감을 받았다. 보고 느낀 장소를 바탕으로 그리는 심리 지도는 지도를 구성하는 요소에 대한 새로운 시각을 갖게 한다. 사람이 공간을 인지하는 데에는 일종의 선택을 통한 종합화가 이루어진다. 내가 항상 다니는 길도 나의 무의식적인 선택에 의해 기억되는 머릿속 지도인 것이다.

심리 지도로부터 영감을 받아 시간과 공간을 엮어 낸 첫 워크숍 〈나의 하루 만들기〉가 탄생했다. 워크숍의 큰 목표는 나의 하루를 공간화하는 작업이었다. 아침에 일어나 세수를 하고 옷을 입고 아침밥을 먹고 학교에 간다. 학교가 끝나면 누군가는 그 다음 일상을 이어 나갈 것이다. 그 하루 중 나의 이동 경로를 그리면 시간이 하나의 길처럼 서고 주변으로 내가 오갔던 장소들이 등장한다. 그림을 그리고 입체적인 만들기 작업으로 구체화하면 결국 이 작품은 나의 하루를 응집한 결과가 되는 셈이다.

항상 다니는 집 앞의 모습도 사람에 따라 기억하는 요소가 달랐다. 누군가는 아파트 관리실 앞 평상, 누군가는 골목 어느 집에 묶여 있는 개, 누군가는 집과 학교 사잇길을 인식하고 있었다. 만들기로 구현한 나의 하루를 집약하면 하나의 마을이나 성과 같은 구조물이 나온다. 도시 공간에서 출발하

여 그 안에 살아가고 있는 우리의 이야기를 작품 안에 담아내는 과정은 공간에 대한 생각을 다각도로 훈련시키는 바우하우스의 철학과도 맞닿아 있었다.

〈나의 하루 만들기〉는 전시와 연계되지 않은 독립 워크숍이었지만 이후 국내 주요 박물관과 미술관에서 새로운 생각을 발전시키는 다양한 기회로 이어졌다. 과정이 곧 전시 내용이 되었고 작업물 자체는 다시 아이들과 함께하는 전시로서 활용되었다.

이처럼 전시 공간에서 전시품을 만나는 것이 아니라 전시품을 만드는 과정, 혹은 그것을 해석하는 과정에 작가 또는 워크숍 강사가 함께한다. 박물관과 같은 기관에서는 프로그램을 기획하고 진행하는 역할을 교육 부서에서 담당하며 에듀케이터라고 불린다. 이들은 전시와 연계된 다양한 관점을 프로그램으로 구성하여 운영한다.

전시는 같은 것을 다르게 보는 능력을 키우기에 최적의 재료다. 요즘은 우리나라도 박물관에서 이루어지는 활동이 다양해졌지만 10여 년 전 유럽에서 가장 부러웠던 것은 아이들이 박물관이나 미술관 작품 앞에 둘러앉아 이야기를 나누는 장면이었다. 그곳에서는 학생부터 성인까지 다양한 사람들이 작품 앞에 이젤을 펴 놓고 모사를 하거나 글을 쓰는 모습을 종종 볼 수 있다. 예술을 교과서로 접하고 이해하는 이들과는 달리 그들은 다양한 각도에서 예술을 만나고 있다.

　전시 관람은 각자의 시선에서 작품을 바라보고 이해하며 자신만의 의미를 가져가는 활동이다. 전시라는 재료를 날것으로, 또 여러 방식으로 가공하여 나만의 요리법을 만들어 보는 과정, 그 과정을 함께할 좋은 파트너들을 만나 보면 분명 다른 세계를 발견할 수 있을 것이다.

시간의 켜 읽기

고등학생 시절 어느 기업에서 주최하는 환경 캠프에 참여한 적이 있다. 일반 산책로와 떨어져 있는 설악산 깊은 곳에서 며칠간 생활하며 생태를 탐방하는 프로그램이었다. 환경과 관련된 영화를 직접 기획하고 촬영하여 제작하기도 하고 환경과 숲에 관한 간단한 실험과 토론을 할 수 있는 시간들로 다채롭게 구성되었다.

그중에서도 숲 전문 해설가 선생님과 함께 숲을 거닐었던 시간이 인상 깊었다. 일방적으로 설명을 듣기보다 길을 거닐며 보이는 식물이나 곤충에 대해 질문을 하면 걸어 다니는 백과사전처럼 선생님의 답변이 이어졌다. 가족들이나 친구들과 좋은 공기를 마시고 경치를 감상하러 다녔던 것과는 확연히 달랐다.

특히 식물로 산길의 역사를 읽을 수 있다는 점이 기억에 남는다. 산속 깊이 사는 나무와 등산로 주변에 사는 나무는 수종이 다르기 때문에, 나무만 보고도 예전에 사람이 다녔던 길

목을 찾을 수 있었다. 옛날부터 존재했던 등산로와 현재의 길 사이에 나무라는 힌트가 있는 셈이다. 그뿐만이 아니었다. 한 치 앞도 보이지 않을 만큼 덤불이 우거져 있더라도 그중 물을 좋아하는 식물이 있으면 근방에 계곡이 있다는 것을 알 수 있 다. 예전의 등산길과 지금의 등산길, 물길과 사람길을 읽으며 산을 만났다. 산이라는 장소를 넘어 길의 시간, 숲과 산의 시 간을 만나는 여정이었다.

산길을 읽는 방법이 있는 것처럼 그곳을 잘 아는 이와 함 께라면 평범한 길도 재미있는 보물 창고로 변신한다. 각각의 요소가 담고 있는 이야기를 꺼내어 조각을 맞춰 가는 퍼즐과 도 같다. 우리가 살고 있는 도시를 무대로 생각해 보면 숲 해 설가들은 공간이 지닌 기억을 가진 이들이라고 말할 수 있다.

도시 해설가, 나는 이들을 '도시 아키비스트(Archivist)'라고 부른다. 아키비스트는 원래 '아카이브(Archive)'라는 장소를 담당하는 사람이다. 아카이브는 문서나 기록을 담당하는 곳 으로, 일반적으로 박물관과 같은 기관에서 보존 가치가 있는 자료들을 기록·관리·연구하는 분들을 아키비스트라 부른다. 역사를 기억해 내는 사람도 아키비스트라고 할 수 있다. 공간 의 기억을 담고 연구하는 아키비스트들과 함께 장소를 거닐 면 사진으로 볼 수 없는 그 너머의 이야기를 만나게 된다.

도슨트와 함께하는 전시, 도시 아키비스트들과 함께하는 도시 탐방은 결국 같은 맥락이다. 살고 있는 도시에 대한 애

정을 바탕으로 도시 공간의 역사를 들려줄 수 있는 사람이 얼마나 될까. 아파트 단지에서 자라난 세대가 한 도시의 오래된 역사에 대해 논하며 길의 흔적을 읽을 수 있을까. 그동안 살아오며 만난 수많은 도시 중 다양한 이유로 기억에 남는 곳이 있었지만, 본격적으로 도시의 이야기를 전해 들은 곳은 살고 있는 사람들의 애정이 넘치는 이탈리아에서였다.

유럽의 도시는 대부분 광장을 중심으로 동심원처럼 뻗어 나간다. 이탈리아의 경우 국교인 가톨릭의 영향으로 각 도시마다 두오모라고 불리는 대성당을 중심으로 중앙 광장이 있고 다시 이 광장을 중심으로 각 지역으로 나가는 주요 도로가 만들어진다. 이탈리아의 어느 도시를 가도 '비아 로마(Via Roma)'라는 길이 존재하는 이유는 길이 각 도시의 중앙 광장에서 수도 로마 방향으로 나 있기 때문이다. 두오모를 중심으로 뻗어 나간 길과 동심원으로 존재하는 길의 교차점에 주요 광장이 만들어졌다. 이중에서도 토리노는 130여 년 전 통일된 이탈리아의 첫 수도로 다른 도시들과는 달리 일종의 계획도시 성격을 띤다. 토리노는 다른 도시에서는 볼 수 없는 격자형 구조와 이탈리아의 전통적 도시 형태인 광장 중심의 도로가 혼합되어 있다.

서울의 사대문처럼 이탈리아 주요 도시에도 문이 존재한다. 서울의 남대문에 해당하는 포르타 누오바에서 토리노를 둘러보기 시작해서 이탈리아를 통일한 비토리오 에마누엘레 장군 동상이 서 있는 광장을 지나, 도시의 두오모가 위치

한 광장까지 걸어갈 수 있다. 그리고 두오모 광장에서 도시의
또 다른 광장인 '비토리오 베네토(Vittorio Veneto)'로 길이 이
어진다. 이곳에서는 토리노의 주요 행사들이 개최된다. 본래
밀라노를 비롯한 대부분 도시의 주요 행사는 두오모 광장에
서 열린다. 상징적이기도 하고 그만큼 큰 광장도 잘 없기 때
문이다. 그런데 토리노는 다르다.

"토리노의 행사는 왜 두오모 앞이 아닌 베네토 광장에서
열릴까요?"

어느 날 토리노 시내를 산책하며 베네토 광장에 다다랐
을 때 교수님이 질문 하나를 건넸다. 정답은 광장에 있다고
했다. 문득 광장을 둘러보니 탁 트인 곳에 사람 말고는 아무
것도 없다는 것을 포착했다. 이 광장은 규모가 두오모 광장과
비슷하지만 동상이 없다! 정답이었다. 베네토 광장은 흥미롭
게도 과거 군사 훈련장으로 쓰였기 때문에 광장이라면 늘 있
어야 할 동상이 없다. 현대에 와서는 그 부분이 오히려 장점
으로 작용해, 큰 행사 무대를 설치할 수 있는 유일한 광장으
로 토리노에 생기를 불어넣는 역할을 하고 있다.

또 다른 수수께끼가 이어졌다. 두오모 광장에서부터 베
네토 광장까지 놓인 길의 형태가 이색적이었기 때문이다. 한
쪽은 건물과 건물 사잇길에 비막이가 설치되어 있는데 다른
한쪽은 그렇지 않다. 예산이 부족하기라도 했던 걸까? 역시나
답은 현장에 있었다. 이탈리아는 오랜 기간 수백 개의 도시국
가가 들어섰고 도시마다 통치자가 달랐다. 그런 연유로 골목

에도 왕족을 위한 특별 시설이 자리했다. 군사 훈련이 펼쳐질 때, 비가 오든 눈이 내리든 왕족들이 편하게 행차할 수 있도록 천장이 있는 길이 존재하는 것이다.

토리노 사람이 아니면 알 수 없는 도시의 비밀을 알아낸 기분이었다. 아는 만큼 보이고 들리는 만큼 이해할 수 있는 도시. **도슨트가 전시를 이끌어 주는 것처럼, 도시의 역사를 아는 사람은 도시의 각 요소를 연구하고 정리하는 아키비스트와도 같다.** 같은 공간도 나이테를 아는 이와 함께한다면 다양하고 깊게 둘러볼 수 있다. 그 조각에는 시간의 켜를 읽는 여정이 있다. 작은 나들이도 그들과 함께해야 하는 이유다.

비토리오 베네토 광장 ©Gianni Careddu

유심히 찾아 보면 도시 곳곳에
시간이 녹아 있다.

공간을 어떠한 깊이로 보는가.
사람들과 함께 살아온 장소가
우리에게 이야기를 건넨다.

@Torino

맥락을
담다

빼기의 미학

가장 좋아하는 칭찬 중 하나는 '너답다'라는 표현이다. 물론 맥락을 잘 들어야 하겠지만 나의 개성을 존중받는 느낌이 든달까. 그런데 이 '~다움' 혹은 '~스러움'이라는 개념을 시각화하기는 너무 어렵다. 특히 요즘처럼 라이프스타일을 운운하며 보이지 않는 분위기를 시각화하는 일은 정말 쉽지 않다. 내가 좋아하는 물건을 종합해서 내보이면 나다움이 만들어지는 것일까. 나다움을 가장 잘 대표하는 것은 무엇일까. 그러나 이를 전시로 가져와 보면 이 고민은 정말 흥미로운 숙제가 된다.

"우리는 이탈리아에서 만들어진 제품이 국제적으로 인정을 받고 있다고 알고 있습니다. 그런데 이주민들이 이탈리아 땅에서 제품을 만들어서 판매한다면 그것 또한 '메이드 인 이탈리아'라고 할 수 있을까요?"

밀라노공대에서의 다섯 번째 워크숍, 리테일 전시디자인의 주제는 바로 '이탈리아다움', '이탈리아스러움'이었다. 무엇

이 '메이드 인 이탈리아'를 대변하는가, 이탈리아다움은 어떻게 전시할 수 있는가를 고민하는 문제였다. 수업의 방향을 보여 주는 첫 번째 시간은 의문을 제기해야 할 필요성에서부터 출발했다.

메이드 인 이탈리아라는 국가 브랜드가 국제적으로 인정받고 있기에 이 이미지를 유지해 나가야 한다는 사실은 자명하다. 그러나 이탈리아는 계속 변화하고 있다. 예를 들면 중국인이 많은 이탈리아의 어느 도시에서 제품을 생산한다고 했을 때 메이드 인 이탈리아가 유효한가, 라는 물음이 주어졌다. 단순히 겉모양과 생산지만으로 이탈리아의 정수를 논할 수는 없다. 메이드 인 이탈리아를 존속하게 하는 것이 무엇일까. 그것을 보여 주는 것이 워크숍의 핵심이었다.

똑똑한 이탈리아인 친구 엘레오노라와 한 조가 되었다. 자국민이 바라본 이탈리아와 외국인이 느낀 이탈리아에 대한 생각이 오가며 흥미로운 토론이 이어졌다. 다른 시선에서 출발했지만, 우리가 만나는 곳은 일치했다. 우선 여러 분야 중 식문화를 선택했다. 메이드 인 이탈리아를 한 분야로 좁혀 생각해야만 했다. 무엇을 보여 줘야 할까. 음식을 파는 레스토랑이나 백화점에서 생활 용품과 관련된 층이 따로 있는 것처럼, 식기 등 주방용품을 파는 곳도 이탈리아의 식문화를 보여 주는 공간이라고 할 수 있다. 하지만 우리는 그 이상을 이야기해야만 했다. 왜 이탈리아에는 다양한 요리법이 존재하고 재료 본연의 맛을 살리는 음식 문화가 발달했는지, 또 지역마

다 혹은 집집마다 고유의 요리법이 있는지 다양한 주제의 토론이 이어졌다.

결국 식문화 안에서 우리가 찾고자 하는 것은 음식을 통해 자연스레 맛보게 되는 이탈리아다움에 있었다. 이탈리아라는 사회, 커뮤니티가 가진 음식과 관련된 뿌리를 보여 줄 무언가가 필요했다. 단순히 '이탈리아 음식은 맛있잖아요. 요리마다 전통이 숨쉬는데 당연히 식문화가 발달했다고 말할 수 있죠.'라고 써 놓을 수는 없는 노릇이다. 직관적으로 그 의미를 전달할 무언가를 찾아 나서야 했다. 며칠간 고민을 이어가며 자료 조사를 하던 중 엘레오노라가 유레카를 외쳤다.

"파스타 마드레(Pasta madre)!"

직역하면 엄마 반죽. 고개를 갸우뚱하게 되는 그 단어가 바로 우리가 찾는 열쇠라고 했다. 파스타 마드레는 쉽게 말하면 빵을 만들 때 사용하는 효모를 배양한 반죽으로, 특유의 씨효모를 말한다. 효모는 이탈리아 음식의 기본 중 하나인 빵을 만들기 위한 가장 기초이자 필수 요소다. 집안 대대로 내려오며 쓰기도 하고 몇몇 지역 사회에서는 파스타 마드레 축제를 통해 지역민들 간에 서로 좋은 씨효모를 나누어 갖기도 한다. 결국 가족과 마을 사회의 전통에 기반해 대대손손 나누고 지켜가는 이탈리아의 식문화를 파스타 마드레 하나로 모두 설명할 수 있었다. 눈에 보이지 않는 것에서 비롯된 전통과 문화가 파스타 마드레를 통해 눈에 보이는 요소로 등장했다. 보이지 않는 것을 볼 수 있게 만드는 핵심을 찾은 순간이

었다.

그렇게 우리는 메이드 인 이탈리아 프로젝트의 주인공을 파스타 마드레로 정하고 프로젝트를 진행했다. '무엇을 팔 것인가'라는 물음에 있어 우리는 이탈리아의 식문화를 기반으로 빵을 만드는 과정에 필요한 모든 것을 담았다. 물론 맛있게 구워지는 실제 빵도 빼놓지 않았다. 공간에 처음 들어오는 사람들에게 파스타 마드레를 알려 주고 이후 제품을 만나게 하는 구성이었다. 이렇게 하면 사람들은 제빵 도구나 빵을 사는 것이 아니라 이탈리아다운 문화의 한 조각을 사는 셈이다. 분명 제빵 뒤에 숨어 있는 역사와 문화를 떠올리는 사람도 있었을 것이다.

누군가 내게 이탈리아에서 배운 것이 무엇이냐고 묻는다면 나는 단연코 '빼기의 미학'이라고 답한다. 이탈리아의 디자인 전반에는 오랜 역사와 전통에서 영감을 받아 만들어진 디자인의 정수가 존재한다. 작고 단순해 보이지만 그 하나가 가지는 의미와 파장은 매우 강하다. 군더더기 없이 그 존재만으로 설명되는 묘한 힘이 있는 디자인. 그것이 이탈리아의 힘이다.

전시 또한 마찬가지다. 전체 이야기의 구성도 탄탄하지만 하나의 장면, 하나의 전시품이 이야기의 흐름 안에서 주인공처럼 자리 잡는다. 역사와 전통을 바탕에 두고 피어난 꽃처럼 항상 진한 무언가가 놓여 있다. 파스타 마드레가 우리의 기획 안에서 메이드 인 이탈리아의 대표 주자가 된 것처럼,

이야기하고 싶은 바를 직관적으로 전달하는 그 무언가가 전시에 있어 중요한 요소로 작용한다. **빼기를 통해 강조할 메시지를 다듬는 작업, 강약이 있는 전시는 기억에 남는 그 어떤 것**, 즉 정수를 남기기 마련이다.

장면으로의 초대

영국 출신인 작가 데이비드 호크니(David Hockney)는 수면에 비친 햇살을 표현하는 여러 작품으로 유명하다. 하루에도 몇 번씩 흐렸다가 갰다가 변덕을 부리는 영국의 날씨에 익숙했던 그에게 로스엔젤레스의 햇살은 가히 충격적이었다. 그는 이후 햇빛을 집중적으로 탐구하며 오늘날의 작품을 남겼다. 비슷한 이야기로 물의 도시 베네치아 출신 화가들이 다른 국가나 도시의 화가들보다 색감을 다채롭게 사용했다는 말도 있다. 바다 위에서 시시각각 다르게 비치는 하늘을 보며 색감에 예민해질 수밖에 없었다는 이유다. 이처럼 도시가 가진 자연적 특징과 살아가는 환경은 예술가뿐만 아니라 모두의 삶에 엄청난 영향을 준다. 우리는 도시에서 얼마나 많은 영향을 받고 있을까.

국내 전시회 〈이탈리아 디자인의 거장, 아킬레 카스틸리오니(Achille Castiglioni)〉의 한편에는 그가 살았던 밀라노의 상징

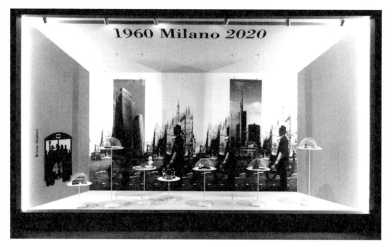

아킬레 카스틸리오니 전시회의 밀라노 코너

밀라노가 예술가를 만들고,
예술가가 밀라노를 꽃피웠다.
어쩌면 내가 찍고 있는 사진,
쓰고 있는 글 안에 나의
도시들이 흔적을 남기고 있는
것은 아닐까.

@Seoul

들이 미니어처로 자리 잡고 있었다. 자유롭게 관람하고 있던 내게 갑자기 도슨트의 흥미로운 설명이 들려왔다.

"어떤 분이 SNS에 후기를 남겨 놓으셨어요. 자리도 좁은데 왜 이 코너를 만들어 놓았는지 모르겠다는 말씀을 하시더라고요. 그런데 전시기획자는 카스틸리오니가 살았던 밀라노를 꼭 보여 주고 싶었다고 합니다. 그 도시가 카스틸리오니에게 엄청난 영향을 주었기 때문이죠."

그에게 밀라노는 영감의 원천이자 활동의 무대였다. 전시장의 어느 코너에서는 대놓고 밀라노를 내세웠다. '밀란 레운 그란 밀란(Milan l'e' un gran milan).' 밀라노는 그 자체로도 위대한 밀라노라는 의미다.

밀라노에서 거주하며 세계적인 산업디자이너로 성장한 카스틸리오니는 도시와 떼어 낼 수 없는 디자이너의 삶을 이야기한다. 오늘날에도 여전히 메이드 인 이탈리아와 이탈리아의 디자인이 전 세계적으로 인정받는 이유는 그들이 몸담았던 도시의 문화적 토양 덕이다. 유구한 문화유산이 현대까지 이어져 디자인의 산업화를 가능하게 해 주었기 때문일 것이다.

도시는 시대적 예술가를 만들었다. 어느 장소를 여행할 때 '어떤 예술가의 도시', '그가 머물렀던 곳' 등의 소개 문구를 자주 볼 수 있는 이유는 바로 이 때문이다. **사람은 도시를 만들고 또 도시는 사람에게 영감을 불어넣는다.** 한 사람의 삶이 담긴 무언가가 전시장 안에 놓인다면 그곳에는 영감의 배

경 또한 함께 자리할 것이다. 사람들을 만나고 대화를 나누고 맛있는 음식을 먹는 무대이자 배경, 그 안에 자리했던 작가의 숨결을 상상해 보며 우리는 작가의 세계를 더욱 가까이에서 만나 볼 수 있다.

제작에 관한 기록이 없다면 과거의 유물에서부터 현대의 기성품에 이르기까지 작품을 만들어 낸 수많은 이의 의도를 완벽하게 알 수 없다. 그 오브제가 탄생한 시간적, 공간적 환경을 통해 유추하고 제작자나 기획자의 성향을 파악하며 영감의 원천을 추측하거나 기록을 통해 이해할 뿐이다. 역사 박물관에 가면 작은 밥상, 가구 하나를 보여 줄 때도 당대 실제로 거주했던 공간을 본떠 만든 방 안에 놓아두는 경우가 있다. 덩그러니 놓인 가구 하나만을 보는 것과 그 시대를 담은 환경을 고려하며 관찰하는 것은 다르다. 사람이든 물건이든 놓여 있었던 그 상황을 따라가 보면 더 많은 것을 이해할 수 있다.

작가의 작업실, 발명가의 실험실, 창업가의 서재 등 비슷한 맥락으로 전시장에 놓인 작품들은 엄청난 단서가 된다. 마치 영화 속 한 장면에 들어온 듯, 그가 그 장소에서 어떠한 영감을 받고 어떻게 작업했을지 추측할 수 있다. 만약 물건이 가지런하게 놓여 있다면 작가의 꼼꼼한 성격을 엿볼 수 있다. 발명가의 방에는 그가 만든 여러 실험 재료들이, 특별히 작가가 아꼈던 펜이나 의자는 작가의 방과 가까운 곳에 풍부한 설명과 함께 놓여 있을 것이다. 반드시 하나하나 설명이 붙어

있지 않아도 괜찮다. 이와 같은 장치로 누군가의 방에 초대된
관람객들은 한층 더 몰입해 전시를 관람할 수 있다. 제품으로
만 만나 보았던 디자이너의 생각을 그의 방에서 찾을 때 그
의미를 더 깊이 이해할 수 있다.

2019년 서울에서 열린 폴 스미스 전시회 〈헬로, 마이 네
임 이즈 폴 스미스〉는 그러한 의미에서 나의 관심 밖에 있던
한 디자이너에 대한 호기심을 불러일으켰다. 전시장에는 그
가 찍은 사진과 수집한 사진, 포스터를 만나 볼 수 있는 두 공
간이 마련되어 있었다. 폴 스미스는 어렸을 적부터 사진 찍기
가 취미인 아버지와 함께 사진 촬영을 즐겼고, 여전히 소셜
미디어에 직접 찍은 사진을 활발히 올리고 있다. 다양한 색을
활용하고 사진을 그대로 프린팅하는 그의 디자인이 이러한
사진 작업과 연결고리를 갖는다. 그는 세상의 색을 담고 여러
패턴과 색을 접하며 그만의 디자인을 만들어 낸다.

전시장 한편에는 런던에서 옮겨온 그의 컬렉션과 작업
실이 마주 보며 놓여 있었다. 색에 대한 그의 열정이 고스란
히 묻어 있는 작업실과, 온 세상의 색과 패턴을 담고 있는 컬
렉션이 자연스레 연결된다. 수북이 쌓여 있는 책들과 여행지
에서 모았을 법한 크고 작은 기념품들도 섞여 있었다. 세상을
바라보는 그만의 기준을 만나며 제품으로 어렴풋이 느꼈던
디자이너의 삶, 라이프스타일, 나아가 철학까지 만나볼 수 있
는 자리인 셈이었다.

작가 개인의 삶이나 환경을 전시해 놓은 공간도 물론 놀랍지만, 국립현대미술관 청주관처럼 수장고를 그대로 전시 공간으로 활용하거나 복원실을 구현해 놓은 경우는 또 다른 신선함을 자아낸다. 다큐멘터리 등을 통해 작품이 복원되는 과정을 사진이나 영상으로 만나 본 적이 있을 것이다. 그러나 복원실이 얼마나 복잡하게 생겼는지, 한 작품을 위해 놓여 있는 구조물의 크기가 얼마만한지 사진과 영상의 프레임 안에서는 인지하기 어렵다. 그래서 실제로 구현된 복원실의 모습은 신선한 충격을 선사한다. 내가 만나는 이 작은 작품이 많은 노력과 시간을 통해 다시 세상의 빛을 보게 되었다는 사실을 전달하기 때문이다.

수많은 영상물이 세상 곳곳을 보여 주는 시대라고 하지만 프레임의 밖을 본다는 의미에서 전시장의 이러한 공간들은 분명 큰 역할을 갖는다. 유명한 예술가의 집이나 작업실이 여전히 사람들의 관심을 끄는 이유는 어쩌면 한 사람의 삶에 대한 호기심 때문이 아닐까. 살았던 환경, 예술적 영감의 원천, 창작을 위한 노고, 그리고 그들을 둘러싼 모든 정보를 함께 알아보고 싶은 호기심 말이다. 그들이 거닐던 삶의 한 장면으로 초대받는 관람객은 영감과 노고의 세계로 초대받는 것과 같다. 사람은 공간을 만들고 공간은 사람을 만든다.

오감에 대화 걸기

이탈리아는 대도시가 아닌 이상 패스트푸드점을 찾아보기 힘
들다. 그보다 재료 본연의 맛을 살리는 요리법과 각 지역의
특색을 담은 빵, 면 등에 대한 자료를 쉽게 접할 수 있다. 그
만큼 이탈리아인들은 식문화에 남다른 애착이 있는데, 지역
음식을 맛보기 위해 장거리를 이동하는 것도 서슴지 않는다.
호박 리소토를 먹기 위해 밀라노에서 기차를 타고 한 시간 거
리인 모데나에 다녀왔다고 해도 전혀 이상하지 않다. 이탈리
아인들은 각 도시를 대표하는 음식을 통해 그 도시의 문화를
만나는 것이 당연하다고 생각한다. 식문화에 대한 그들의 관
심만큼이나 관련 공간과 행사도 다양하다.

　　메이드 인 이탈리아 프로젝트 이후에 이탈리아 식문화
와 함께 음식을 전시로 풀어내는 작업에 관심이 커졌다. 특히
토리노가 속해 있는 이탈리아 피에몬테 지방의 식문화에 눈
길이 갔다. 피에몬테는 누구나 익히 들어 봤을 슬로우푸드의
탄생지다. 이곳의 주도인 토리노에는 2년에 한 번씩 열리는

슬로우푸드 대회를 위해 세계 각지에서 사람들이 모여든다. 피에몬테에 위치한 또 다른 작은 도시, 브라에는 미식을 전문으로 가르치는 대학이 존재한다. '미식학(Gastronomy)'은 무엇을 어떻게 먹어야 하는가를 고민하는 학문으로, 건강한 삶은 건강한 식재료를 건강하게 섭취하는 과정 안에 있다는 철학을 기반으로 이를 구현하는 방식을 연구한다.

사실 나와 미식학 그리고 식문화와의 인연은 이탈리아어를 처음 배우던 시절로 거슬러 올라간다. 미식을 배우러 이탈리아로 간다는 한 분의 유학 동기가 흥미로웠다. 그것도 영양학이 아니라 식문화를 배우러 간다니. 그때의 인연이 이어져, 브라에 있는 학교에 입학한 그녀 덕분에 밀라노에 사는 동안 피에몬테를 종종 방문했다. 브라에서 열리는 치즈 사그라에 참여한 것도 그 덕분이었다.

이탈리아는 '사그라'라고 불리는 지역 축제가 굉장히 활발하다. 각 지역마다 주로 특산품을 주제로 축제를 벌이는데, 대체로 우리나라와 비슷하지만 특히 개인이나 조합 등 생산자 중심으로 참여하는 형태다. 브라의 치즈 사그라에서는 수십 개의 천막이 도시의 광장과 주요 도로를 점령하고 그 안에서는 각기 다른 치즈를 생산하는 농가가 참여해 제품을 선보인다.

피에몬테에는 좋은 먹거리를 건강하게 먹자는 미식의 기본 정신을 바탕으로 다양한 축제가 존재한다. 특히 브라에서 시작된 슬로우푸드 운동이 피에몬테의 이름을 세계에 널

리 알리는 데 일조했다. 브라의 치즈 사그라가 지역의 음식 축제라고 한다면 토리노의 슬로우푸드 대회는 세계인이 참가하는 행사다. 정확한 행사명은 〈살로네 델 구스토(Salone del Gusto)〉로 맛의 박람회를 뜻한다. 음식이나 어떠한 식료품에 대한 것이 아닌 '맛'을 이야기해 보자는 이름 자체가 참 신선하다.

초콜렛으로 유명한 토리노가 건강한 음식의 중심지가 된 데에는 슬로우푸드 운동이 어마어마한 영향을 미쳤다. 더 나아가 토리노는 식문화 산업에서도 중요한 도시로 이름을 올린다. '잇탈리(EATALY)'의 시작이 바로 이곳, 토리노이기 때문이다.

우리나라에서는 잇탈리라고 하면 대부분 고급 이탈리아 식재료를 구할 수 있는 곳이라고 알고 있다. 하지만 잇탈리는 그저 '고급'만을 지향하지 않는다. 이름에서 알 수 있는 것처럼 이탈리아의 먹는 문화와 연관된 모든 것을 만날 수 있는 곳이다. 단순히 여러 가지 재료가 있는 상점이 아니라 좋은 먹거리를 건강하게 먹을 수 있는 식문화에 무게를 둔다.

결국 잇탈리는 여러 주의 다양한 식문화를 하나로 아울러 먹는 경험을 판매하는 장소다. 식재료와 함께 요리 도구와 요리법이 적힌 책, 각종 소품과 천연 재료로 만든 비누나 화장품도 만나 볼 수 있다. 이탈리아의 자연이 선물한 먹는 문화를 피부에 바르고 향을 맡는 경험으로 확장해 놓았다.

이러한 맥락에서 잇탈리만의 흥미로운 구성은 진열대 사이사이에 식사를 위한 테이블이 마련되어 있다는 것이다. 식재료와 요리책, 조리 도구가 진열된 장 앞에 바나 테이블이 놓여 있어 눈으로 보는 식재료를 직접 현장에서 요리해 먹는 듯한 분위기를 연출한다. 신선하고 다양한 식재료를 보며 맛을 넘어 음식 문화까지 체감하는 순간이다.

눈으로 즐기고 맛보고 구매하는 일상적인 일이지만 잇탈리는 다양한 축제 속 각기 다른 부스의 벽을 허물고 하나의 거대한 장을 만들었다. 문화를 보여 준다는 것은 삶의 방식을 시각화하는 과정을 거쳐야만 한다. 다양한 재료를 통해 풍요로운 이탈리아 식문화를 알려 주고 시각과 촉각, 후각, 청각을 통해 온몸으로 체감할 수 있게 한 잇탈리는 식문화 또한 경험의 대상이 될 수 있음을 증명한다.

잇탈리는 맛에 대해 미처 몰랐던 우리의 감각을 깨워 주는 마법 같은 곳이다. 식재료 구매를 위해 들어온 고객이 '잇탈리'라고 적힌 에코백을 들고 이국적인 향신료와 요리책을 담아 나선다. **상업 공간을 포함한 모든 전시는 이제 시각이나 청각 너머 미각과 촉각 등 다양한 감각을 자극하며 우리에게 말을 건다.** 보이지 않는다고 속상해하지 말자. 공간 속에서 경험하는 그 모든 과정 중에 시각을 비롯한 여러 감각이 총체적으로 반응하고 있다. 보이지 않는 것을 보는 법, 나의 모든 감각을 동원하여 즐기면 답이 있다.

경계를
허물다

수집의 방문이 열리고 사람들의 대화 소리가 들린다.

도시의 일상을 담고 기억하는 전시는

빈 시간과 공간의 틈을 메우는 새로운 촉매가 된다.

지붕
밖으로

무엇을, 어떻게 모으는가

르네상스(Renaissance)는 프랑스어지만 어원은 이탈리아어 '리나시멘토(Rinascimento)'다. 이 단어를 잘 쪼개어 보면 '다시'라는 뜻의 '리(Ri)'와 '태어남'을 의미하는 '나시멘토(Nascimento)'로 나뉘어진다. 즉 부활, 재생이라는 의미다. 역사의 한 시기를 다시 태어난 시대라고 이름 붙여 놓은 것이 참 흥미롭다. 르네상스 시기에는 전대미문의 유명한 예술가이자 천재 과학자, 그리고 건축가들이 등장해 활발히 활동했다. 과연 무엇이 그들의 천재성을 불러일으켰고 예술성을 발휘할 수 있는 환경을 만들었을까.

한 귀족의 초상화를 들여다본다. 커튼 너머 그림과 조각이 가득한 복도가 보인다. 붉은 융단 너머의 공간이라는 신비감까지 더해져 아무나 들어설 수 없는 중요한 곳임을 짐작케 한다. 그림을 통해 그들이 보여 주고 싶었던 것은 단순히 그들의 얼굴과 옷, 장신구뿐만이 아닌 것 같다. 개인적인 공간이

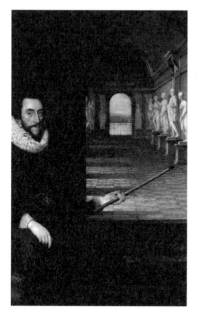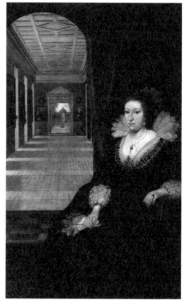

다니엘 미텐스의 「토마스 하워드, 아룬델 2세 백작」(좌)과 「알레샤, 아룬델 2세 백작 부인」(우) ©National Portrait Gallery

백작이 들고 있는 막대기의 끝,
꼭 보여 주고픈 그의 바람이
그림 밖에 서 있는 우리를
초대하고 있다.

담긴 한 사람의 초상화이지만 그 이상의 이야기를 건네고 있
다. 커튼 뒤에 보이는 두 사람의 수집품은 그림이 그려질 당
시 그들의 부와 명예를 대변하는 듯하다. 사진이 없었던 시
절, 이러한 인증은 그림을 통해 이루어졌다. 마치 요즘 소셜
미디어를 통해 만나 볼 수 있는 모습과 비슷하다. 얼굴과 옷
차림보다도 그 주변의 사물이 오히려 더 많은 정보를 제공해
준다. 예나 지금이나 인증하고자 하는 욕구는 공통적이라는
것이 호기심을 자극한다.

　　이 귀족 부부 이외에도 비슷한 시기에 수집한 물건들을
함께 그려 놓은 작품을 다수 찾아볼 수 있다. 단순히 초상화
를 그렸다고 단정 짓기에는, 보여 주려고 하는 작품들이 화면
안에 가득 넘쳐난다. 본인의 소장품을 최대한 담은 그림들을
통해 당대 수집·인증 문화를 살펴볼 수 있다. 또한 이들은 역
사 최초의 전시 도록으로서 연구되기도 한다. 당시 사람들의
인증 덕분에 우리는 시간 여행을 하며 그들의 심리와 실제 수
집의 현장을 엿볼 수 있다.

　　이처럼 과거 유럽 귀족들은 수집을 통해 부와 사회적 지
위를 드러냈다. 귀족이나 부유한 상인층 사이에서 수집은 점
점 활발한 취미로 자리 잡기 시작했고 그 인기와 함께 서재
한편에 있던 수집품은 보다 넓은 공간을 필요로 했다. 자연스
레 수집품은 집의 다른 공간을 점령해 나갔다. 그림 속 장소
가 집 안 복도나 어느 특정한 공간인 것은 수집 행위가 방 하
나를 차지할 만큼 대단히 열정적이었음을 입증한다.

우리가 오늘날 쓰는 단어 '갤러리(Gallery)' 또한 확장된 수집의 공간에서 비롯되었다. 앞서 본 그림 속 장소가 바로 우리가 오늘날 알고 있는 갤러리의 옛 모습이다. 이탈리아어의 '갈레리아(Galleria)'라는 단어는 본래 15세기 중세 교회 건축에서 건물 2층 복도를 의미했다. 2층은 당시 주로 여성들이나 수도자들이 서로의 얼굴을 보지 않고 미사를 드리는 공간이었다.

교회가 중심이었던 중세의 건축 양식이 자연스레 귀족 가문에도 영향을 미쳤고 복도였던 갤러리 또한 속세에서 다른 기능을 갖게 되었다. 교회 밖으로 나온 갤러리는 집주인이 수집한 예술품을 일렬로 늘어놓기에 최적의 장소였다. 방과 방을 잇는 복도는 집을 방문하는 이들과 집에 머무는 이들 모두에게 무언가를 뽐내기 매우 좋은 장소였다. 자연스레 공간을 지칭하던 갤러리는 예술품이 자리한 하나의 장소를 일컫는 단어로 의미가 변화했다. 수집품의 수와 이를 위한 공간의 규모, 꾸밈새는 가문의 번영을 상징하고 평가하는 척도와 같았다.

르네상스의 전성기, 피렌체 공화국의 메디치 가문은 늘어난 수집품을 나열하기 위해 사무실로 쓰는 건물 일부를 할애했다. 이것을 시작으로 오늘날 세계적으로 유명한 우피치(Uffizi) 미술관은 이탈리아어로 사무실을 뜻하는 '우피초(Ufficio)'의 복수형 단어가 바탕이 되었다. 우피치 내부에는 메디치 가문의 수집에 대한 열정을 확인할 수 있는 장소가 많

페테르 파울 루벤스와 얀 브뤼헐의 「시각의 알레고리」 ©Museo del Prado

초기의 갤러리를 묘사한
이 작품에는 당시의 수집
공간이 고스란히 남아 있다.
수많은 작품으로 꽉 찬 방은
지금 보아도 경이롭다.

다. 그중 코시모 메디치의 아들, 프란체스코의 스투디올로에
서 세상을 담고자 한 그의 열망을 한눈에 파악할 수 있다. 제
한된 공간에 계속해서 수집품이 증가했으니 전시의 모습은
수평이 아닌 수직으로 확장할 수밖에 없었다. 결국 수집품 전
시는 벽과 천장, 바닥까지 방을 가득 채우는 형상이 되어 갔
다. 본래 스투디올로는 '작은 방'이라는 뜻이지만 더 이상 일
반적인 방에 비해 규모가 작다고 말할 수 없었다. 유럽 대륙
에서 활발해진 수집 문화는 이탈리아뿐만 아니라 독일과 네
덜란드 등 서유럽 전역에서 방 하나를 가득 채우는 수집 공간
을 탄생시켰다.

　　이처럼 수집품의 방, 분더캄머가 점차 하나의 문화
로 자리 잡으면서 그 성격에 따라 다양한 유형 또한 생겨났
다. 신비한 동식물을 모은 나투랄리아(Naturalia), 공예품 중
심의 아르티피찰리아(Artificialia), 과학과 관련된 센티피카
(Scientifica), 희귀품이나 호기심이 가는 물건을 수집하는 미
라빌리아(Mirabilia), 이국적인 분위기의 엑소티카(Exotica) 등
각기 다른 이름으로 분류되기 시작한 것이다. 이는 훗날 전시
관이 각각 과학관, 공예 박물관, 미술관 등 여러 박물관으로
세분화되는 데에 기초를 마련했다. 그러나 이때까지만 해도
분더캄머는 특별한 규칙 없이 수집품을 모아 둔 장소에 불과
했다. 마치 주인의 취향에 따라 모으고 싶은 것을 담아 놓는
커다란 바구니와 같았다.

　　그러던 어느 날 아무런 규칙 없이 수집에 집중하는 현

상을 신랄하게 비판하는 목소리가 등장한다. 이 일침의 주인 공은 바로 미술사학자 요한 요아힘 빙켈만(Johann Joachim Winckelmann)이었다. 바티칸 박물관의 도서관장까지 지낸 빙 켈만은 바티칸에서 만난 수많은 그리스 조각품을 토대로 고 대미술사를 정리한 인물이었다. 그는 그저 공간을 채우기 위 한 장식물에 지나지 않는, 사유 없는 그림들로 가득 찬 귀족 들의 방에 의문을 제기했다. 좋은 예술품을 많이 모아 놓고 당신들은 무엇을 하느냐는 목소리가 유럽 사회에 엄청난 파 문을 가져왔다. 그는 미술사적 관점을 토대로 특히 수집품의 분류와 탐구에 무게를 두었다. 모으는 것이 주목적이 아니라 그것을 사유하는, 즉 탐구할 수 있는 환경과 활동을 만들어야 한다는 데에 목소리를 높였다.

마침 18세기에 들어 자연과학에서 카를 폰 린네와 뷔퐁 백작을 중심으로 동식물의 대분류법이 만들어지기 시작했 고, 자연과학의 영향이 예술품을 포함한 사물 중심의 분더캄 머 안으로 전파되었다. 이렇듯 고대 미술로부터 연대기적으 로 분석한 예술사적 바탕과 자연과학에서의 분류법을 토대로 예술 또한 나름의 체계를 정립해 나갔다. 18세기 이후 수집은 그저 낯선 영역을 확보하는 것이 아니라 대상을 우리가 탐구 할 수 있는 환경 안으로 데리고 오는 데 중점을 두었다. 이로 써 수집은 단순히 무엇을 모으느냐를 넘어 어떻게, 왜 모으느 냐에 대한 물음도 함께 가지며 변화의 지점을 맞이했다.

수집의 공간, 빛을 보다

역사를 연구할 때 어려운 점 중 하나는 똑같은 단어라고 할지라도 시대별로 의미하는 바가 다르다는 것이다. 없었던 개념이 생겨나면서 새로운 단어가 만들어지기도 하지만 역사의 흐름에 따라 단어가 포함하는 의미도 같이 변화하기 때문에 시대적 맥락을 이해하는 것이 매우 중요하다. 영어의 '대중(Public)'이 그러한 단어 중 하나다. 지금과는 다른 옛날 계급 사회에서 대중이 의미했던 바는 현재 우리가 생각하는 '누구나'를 지칭하는 것과는 달랐다. 오늘날 박물관은 누구에게나 열려 있다(Open to the public). 하지만 이 전제가 당연해지는 데에는 많은 시간이 필요했다.

최초의 미술관이라 불리는 로마의 카피톨리니 미술관은 18세기 초에 등장했다. 간단한 분류 체계를 갖추었다 할지라도 이 시기의 박물관은 우리가 현재 만나고 있는 박물관과 매우 큰 차이가 있다. 각 수집품은 분류 체계를 기반으로, 비슷한 시대순으로 나열되어 있었지만 설명문이 적혀 있지 않은

탓에 그 중요도를 파악하기 쉽지 않았다. 이해하기 쉽도록 친절한 설명 장치를 포함하는 현대의 박물관과 달리 19세기의 전시는 펼쳐서 보여 주되, 알아서 감상해야만 하는 다소 불친절한 장소일 수밖에 없었다.

뿐만 아니라 과거 박물관은 입장할 수 있는 이들이 제한되어 있었다. 중세 시대에는 수집품을 볼 수 있는 권한이 교회에 집중되어 있었다. 르네상스 시대부터 수집품의 주인이 교회의 문을 벗어나며 전시에 접근할 수 있는 이들 또한 늘었지만, 여전히 일부 특권층에게만 허가된 영역이었다.

그런 박물관이 대중의 공간이 되는 데에는 자그마치 100년이라는 시간이 걸렸다. 세계 3대 박물관이라는 대영 박물관, 프랑스 루브르, 이탈리아 우피치의 사례만 보아도 그렇다. 이들 모두 현재와 같이 누구에게나 개방된 장소가 아니었다. 18세기 후반부터 대중에게 공개했다는 사실은 명백하다. 하지만 대영 박물관만 하더라도 1810년까지는 사전 신청 및 허가가 필수였고 산업 노동자의 근무 시간에만 개방하는 탓에 일하지 않아도 되는 사람들만이 박물관을 방문할 수 있었다.

더군다나 전시품의 이름과 설명이 놓여 있지 않아 작품을 보고 이해할 수 있는 사람만이 전시를 즐길 수 있었다. 지식층은 책을 통해 배운 내용을 전시품과 엮어 이해하고, 귀족층은 개인 교사를 동행하며 지식의 폭을 넓힐 수 있었으나 일반인에게 박물관은 엘리트주의의 대표적 상징으로 그저 두리번거리다가 출구에 도착해 나오게 되는 장소에 가까웠다. 두

세기 전 대중과 지금의 대중 사이에는 엄청난 간극이 있는 것이다.

문은 열려 있지만 일반 대중에게는 보이지 않는 울타리가 있었던 박물관은 다행히도 시간이 흐르며 그 경계를 서서히 무너뜨렸다. 특히 프랑스를 중심으로 일어난 민주주의 운동은 국왕과 귀족에게 몰려 있던 권력을 민중으로 이동시키는 엄청난 변화를 가져왔다. 부와 권력의 기반 위에 서 있던 수집 활동과 그 공간인 박물관이 점차 대중에게 열리기 시작했다. 권력의 이동과 함께 문화적, 철학적 바탕에 놓인 계몽주의 또한 이에 기여했다. 말 그대로 어둠에 빛을 비추는 일인 계몽주의는 많은 대중을 보다 깨어 있고 현명하게 하는 데에 큰 역할을 했다.

스투디올로, 즉 분더캄머가 한 개인이나 귀족 또는 왕실이 세상에 대한 호기심을 담는 공간이었던 것에 반해, 이를 토대로 한 박물관은 더 많은 이들에게 세상을 알려 주는 도구로 활용되기 시작했다. 동시에 당대 활발했던 유럽 주요국의 식민지 정복 또한 박물관의 역할에 더 큰 기대를 가져왔다. 19세기 유럽에게는 그들의 식민지 국민과 모국 영토 내 국민들의 차별화를 위한 전략이 필요했다. 문명화되고 교양 있는 시민을 양성하기 위한 장소로는 박물관이 제격이었다. 당시 영국의 한 신문은 박물관을 문명화를 위한 기계로 묘사하기까지 했다. 이처럼 다양한 시대적 맥락 안에서 박물관은 시민 교육을 위한 장소로 새로이 각광 받게 되었다.

19세기 이후 박물관의 역사는 관람객에 대한 보이지 않는 울타리를 낮추고 보다 많은 사람과 함께 호흡하는 장소로 거듭나는 과정이었다. 다양한 사회 변화에 맞추어 거대한 변화의 물결 속에 놓이며 발전해 왔고, 이후 점차 전시를 하는 공간이 비단 박물관에만 한정되지 않으며 그 역할에 여러 변수를 맞이하게 된다. 그중 1851년 런던에서 개최된 인류 최초의 세계박람회는 박물관에 대한 인식 변화에 지대한 공헌을 한다.

알 수 없는 전시품을 보며 고상한 척을 해야 했던 박물관과 달리 신기하고 호기심을 끄는 것들이 가득한 엑스포장은 일반 대중들이 경직된 미소를 풀고 자유롭게 즐길 수 있는 장소였다. 글과 그림이 함께 담긴 포스터를 제작해 놓기도 하고, 다가가면 친절히 설명해 주는 사람도 있었으니 전시를 즐기기에 이보다 마음 편한 장소는 없었을 것이다. 신문에서는 사람이 많이 몰린 탓에 귀족이든 노동자든 상관없이 서로 팔꿈치를 부딪힐 정도로 가까이 걸으며 관람했다는 기사를 다뤘다. 세계박람회는 많은 사람에게 전시 관람이 더 이상 어려운 일이 아니라는 생각을 심어 주는 결정적인 역할을 했다. 세계박람회의 성공은 박물관의 전시 방식, 그리고 관람객 모두에게 영향을 주었다.

이에 덧붙여 기술의 발달 또한 박물관 관람에 대한 태도를 변화시켰다. 철도가 발달하며 사람들의 이동이 활발해지고 여행이 하나의 문화로 자리 잡기 시작했다. 책을 읽고 사진으로 추측하며 실제보다 과장된 환상을 더했던 과거와는

달리 궁금하면 찾아가서 묻고 경험할 수 있는 시대가 열린 것이다. 동시에 수집의 단위도 다양해졌다. 반드시 거대한 자본력과 권력을 통한 유물이나 유적만이 수집의 대상이 아니었다. 여행지에서 만난 작은 것 하나하나를 모아 누구든 원하는 범위 안에서 수집 활동을 할 수 있었다. 결국 자본을 기반으로 작품을 제작하고 희귀품을 모았던 귀족들의 행위가 모두에게 가능한 취미 활동으로 변화한 양상이었다. 자연스레 수집의 공간 또한 과거와 같은 딱딱한 이미지를 점점 벗어날 수 있었다. 박물관은 비로소 누구에게나 접근 가능한 도시의 장소, 우리 모두를 위한 공간으로 거듭나게 된다.

더 넓은 도시를 향해

어릴 적, 버스를 타고 다니던 길 옆으로 미군 기지가 있었다. 덕수궁 돌담길처럼 낭만을 품고 걷기엔 너무 삭막했던 그 길은 대부분의 사람이 차를 타고 지나치는 장소였다. 높은 담장으로 가로막혀 땅에서뿐만 아니라 버스를 타고도 보이지 않는 그 벽 너머는 미지의 세계였다. 동네 지도를 그린다면 본 적이 없기에 하얗게 비워 둘 부분이었다. 그런데 몇 년이 흘러 그 높던 담장이 없어졌다. 반환된 미군 기지에 공원이 들어서고 계절이 바뀌니 언제 그랬냐는 듯 담장의 회색빛은 녹음으로 바뀌었다.

성인이 되어 그 장소를 처음 걸었던 날, 학창 시절 삭막했던 길을 기억하는 내게 공원이 준 첫인상은 낯섦이었다. 수년을 오가던 같은 공간인데 한 장면이 바뀌었다는 이유로 어색해진다는 것이 이상했다. 평범한 도시 속의 흔한 공원일 뿐인데 기분은 확연히 달랐다. 근처로 어렸을 적 학교로 향하던 버스가 지나가면 그제서야 겨우 '익숙한 동네구나' 하는 안

도감이 생겨났다. 그런데 불과 몇 년 후, 그 공간이 미군기지였다는 기억마저 희미해져 갔다. 이제는 오히려 당시 어떤 풍경이었는지 기억해 내기 어렵다. 언제든 나의 발길이 닿을 수 있는 장소가 되니 말 그대로 '우리' 동네가 되었다.

20세기의 유럽 사람들에게 박물관 나들이란 이런 경험이 아니었을까 조심스레 추측해 본다. 지도에는 있지만 일반 사람들에게는 하얀 도화지와 같았던 곳. 보안의 이유가 아닌 인식 안에서 낯설고 어려웠던 박물관은 아마 머릿속 지도에 아예 등장하지 않는 장소였을 것이다. 그러나 시민의 품으로 돌아온 미군 기지의 그 길처럼 이제 박물관은 누구나 접근 가능한 장소가 되었다. 친구나 가족과 함께 여가를 즐기고 삼삼오오 모여 작은 토론을 할 수 있는 곳. 살아온 땅의 이야기를 듣고 살고 있는 시대를 정리해 나가는 장소로서 박물관은 우리의 삶과 가까이 존재하고 있다.

그리고 이제 박물관은 비단 도시의 한 건물 안에만 갇혀 있지 않다. 박물관 마당을 활용한 전시를 진행하기도 하고 도시 전체를 대상으로 하는 여러 형태의 전시가 등장하고 있다. 특히 단시간 내에 엄청난 변화가 있었던 지난 100년 간의 역사 안에서 도시의 곳곳은 장소 자체로 일부 보존되거나 기념해야 하는 장소로 거듭나고 있다. **단순한 보존을 넘어 어떻게 기억하고 나눌 것인가 하는 문제를 고민하며, 역사와 연계된 도시는 열린 박물관이 되고 있다.**

그뿐만 아니라 사라지는 골목길과 옛 동네에 대한 향수, 호기심을 바탕으로 몇몇 지구들이 하나의 문화적 장소로 인식되는 현상도 반갑다. 익선동과 통의동 골목은 자동차가 다니는 길과는 또 다른 도시의 정취를 보여 주는 공간이다. 또한 특정 산업으로 대표되던 성수동이나 을지로 골목이 문화를 즐기는 젊은이들로 가득 차는 신기한 변화들이 일어나고 있다. 그들은 도시에 깃들어 있는, 과거에서부터 이어진 문화 그 자체에서 신선함과 호기심을 느낀다. 비어 있는 공간은 다시 사람들의 이야기로 살아나고 끊어졌던 길도 활기를 되찾는다. 도시 곳곳에 살아온 사람들의 이야기를 층층이 담고 있는 이러한 장소는 전시의 또 다른 가능성을 보여 준다.

세계박람회가 전시에 대한 일반인들의 보이지 않는 벽을 허물었던 것처럼 박물관은 그 안팎의 다양한 사회 변화와 함께 영향을 주고받는다. 따라서 전시는 절대 하나의 건물이나 관(館) 안에 갇힌 관람의 대상이 아니다. 우리가 살아가는 사회를 대변하거나 모두가 함께 공유할 수 있는 화두를 만들며 사회를 기록하고 고민하고 발전시키는 역할을 한다. 어떤 공간이든 우리에게 무언가 이야기하고 있다면 그것 또한 전시라고 할 수 있다. 삶을 닮고 삶을 꽃피우는 전시. 시간과 공간의 다양한 맥락에서 전시를 읽어 보아야 할 이유다.

기억을
전하는
시공간

시간 여행자의 도구

물가에 설 때마다 기억나는 도시가 있다. 헝가리 부다페스트. 도나우강을 두고 부다와 페스트 지역으로 나뉘는 부다페스트는 독일에서 사귄 헝가리인 친구 덕에 만나게 되었다. 그녀는 예술을 좋아하는 나를 부다페스트 현대미술관으로 안내했다. 도나우강변에 위치한 현대미술관은 석양이 비치며 반짝이는 강물과 어우러져 더욱 멋있는 장면을 연출하고 있었다. 트램에서 내려 미술관으로 직진하고 있는 나를 친구가 붙잡더니, 들어가기 전에 꼭 먼저 봐야 하는 게 있다며 물가로 이끌었다. 무엇을 응시해야 하나 정면을 향해 두리번거리는 내게 친구는 강 밑을 가리켰다.

수면 아래로 오래된 건물 벽이 보였다. 현대미술관이 지어지기 전 원래 미술관의 돌로 된 정면 벽이 강물 안에 누워 있었다. 친구는 현대미술이 어느 날 갑자기 등장한 것이 아니라 과거 미술을 토대로 탄생한 것처럼, 가라앉아 있는 벽이 그 역사를 보여 준다고 설명했다. 단순한 돌덩어리가 아닌 기

억을 담는 건축물. 과거의 시간과 공간을 기억하며 당신이 서 있는 현재를 읽으라는 메시지는 여전히 내게 부다페스트에 대한 강한 인상으로 남아 있다.

때로 어떠한 경험 이전, 혹은 그 단계에서 인상에 강하게 남아 기억의 매개체가 되는 야외 전시물을 만난다. 마치 해리 포터 시리즈에 나오는, 시공간을 여행하기 위해 필요한 각자의 도구처럼 기억을 상기시켜 줄 나만의 포트키를 만드는 셈이다.

전시는 개인의 기억뿐만 아니라 도시의 기억을 남기는 데에도 유용하게 기능한다. 모아서 펼치는 형태 때문이기도 하지만 모아서 보여 주는 과정에서 특정한 시각을 제안한다는 이유에서 또한 그러하다. 특히 도시는 우리가 살고 있는 공간적 무대이자 시간적 배경으로 작용하기에 개인의 역사뿐 아니라 우리 사회의 기억을 담는 역할을 수행한다.

도시의 기억을 저장하기 위해 전시가 자리한다. 역사 속에 존재하지만 일반 대중에게 인식되지 않았던 곳곳이 전시의 장소로 쓰인다. 선조들이 살던 마을을 민속촌으로 만드는 것이 도시를 박물관화하는 이전의 전략이었다면 이제는 도시의 한 장소를 그대로 활용하여 공간이나 시간을 기념한다. 과거를 기억하거나 많은 이와 계속해서 논의해 나가기 위해 닫혀 있던 도시의 공간들을 전시의 형식으로 바꾸어 다시 인지하도록 만든다.

"여러분은 지금 지도에도 나오지 않았던 도시의 한가운데에 온 겁니다. 국가 보안을 이유로 구글 지도상에 나타나지 않았던 장소예요. 숨겨진 혹은 잊힌 장소죠."

베를린에서의 첫째 달, 가장 인상 깊었던 장소를 꼽으라면 슈타지 박물관이 떠오른다. 정문 앞에서 학우들과 동그랗게 서서 들었던 장소에 관한 안내는 영화 속 한 장면처럼 머릿속에 남아 있다.

과거 독일이 동서로 나뉘어 있던 시절, 베를린도 마찬가지로 둘로 쪼개져 있었다. 어느 날 하루아침에 만들어져 버린 국경 안에서 동베를린 사람들은 살던 도시에 갇혀 새로운 체제를 맞이했다. 당시 동베를린 정부는 사람들을 감시하기 위해 도청과 미행, 조사를 행하는 비밀 경찰 조직 '슈타지(Stasi)'를 만들었다. 우리가 서 있던 곳은 바로 비밀 경찰의 중앙 사무국 정문이었다. 당시에 썼던 건물을 박물관으로 만든 것이다. 내부에는 고문을 했던 장소와 수감방이 분단의 시절을 기억하듯 그대로 놓여 있었다. 독일 영화 중 슈타지를 배경으로 한 「타인의 삶」 속 장면들이 떠올랐다. 실제 사용된 장소를 마주하는 느낌은 영화의 세트장과는 확연히 달랐다.

슈타지 박물관은 그 존재 자체로 분단이라는 독일 사람들의 사회적 기억을 상징한다. 감춰져 있던 장소가 개방된 후, 이곳은 독일뿐만 아니라 인류 전체가 함께 고민해야 하는 역사적 물음을 던진다. 당시 형태를 보존하고 있는 슈타지 박물관은 도시의 냉전 시대를 간직하며 아팠던 그때의 베를린

을 기억할 수 있는 매개 장소다.

　　이처럼 역사적 건물을 그대로 관람할 수 있도록 기념관으로 활용하는 사례는 시간을 기억하는 적극적인 방식이라고 할 수 있다. 기존의 구조물을 최대한 활용해 과거의 시간과 현재, 그리고 사람들 사이의 다양한 접점을 만드는 것이다. 맥락을 벗어난 유적과 유물을 만났던 19세기까지의 박물관과는 다른 모습이다. 이러한 기념관들은 세상의 변화 속에서도 묵묵히 같은 자리를 지키면서 새로운 역할을 수행하고 있다. 그 존재 자체로 하나의 메시지가 되고 도시의 맥락을 이야기로 담고 있으니 전시의 이야기가 더욱 생생하게 다가온다.

　　이때 전시 본연의 역할은 '그곳에 있음'을 통해 서로 다른 시간대의 사람과 사건을 연결하는 것이다. 시대마다 다른 지층을 관찰하는 것처럼 도시 위에 숨어 있는 시간의 흔적을 찾아 거닐어 본다. 박물관 하나가 아닌 도시를 무대로 바라보는 전시에서 우리는 사람과 사람 사이, 과거와 현재 사이를 거니는 시간 여행자가 된다.

슈타지 박물관 ©ptwo

슈타지 박물관 전시는
다른 곳으로 옮겨지지 않고
바로 그 현장,
그곳에 자리하며 더욱 진한
여운을 남긴다.

@Berlin

틈새를 잇다

어떠한 도시를 떠올릴 때, 제일 인상 깊었던 그 도시의 상징이 기억 속에서 가장 먼저 등장할 것이다. 한강을 좋아하는 나는 서울을 떠올리면 제일 먼저 한강 공원에서 보이는 여러 대교의 모습이 연상된다. 베를린은 브란덴부르크 문부터 알렉산더 광장의 TV타워, 밀라노는 두오모의 첨탑들이 그려진다. 시선이 머무는 그곳에 각자 만난 도시가 담겨 있다.

밀라노를 지나 토리노를 향해 본다. 눈을 감고 토리노를 그리면 도시 한가운데 가장 높이 솟은 몰레 안토넬리아나(Mole Antonelliana)가 가장 먼저 등장한다. 토리노 두오모보다 더 유명한 이 건축물은 아찔한 엘리베이터를 타고 올라가면 전망대에서 토리노 시내를 둘러볼 수 있다. 저층의 아기자기한 건물과 토리노를 둘러싸고 있는 푸른 언덕, 그리고 잔잔히 흐르는 포강이 한눈에 들어온다.

토리노의 상징이자 토리노의 시간을 담고 있는 이 건축물은 평범한 전망대가 아니다. 현재 토리노의 3대 박물관 중

하나인 영화 박물관으로, 이탈리아뿐만 아니라 전 세계의 관광객을 끌어 모은다. 그 안에는 영화의 역사와 영화인들의 열정, 그리고 찬란했던 이탈리아의 과거 영화 산업에 관한 이야기를 품고 있다.

영화만큼이나 건축물 자체가 가지고 있는 사연도 흥미롭다. 건축가의 이름에서 비롯되어 몰레 안토넬리아나라고 불리는 이곳의 최초 건설 목적은 유대인 교회당인 시나고그를 세우는 것이었다. 그러나 공사가 진행되던 중 건축주가 바뀌면서 설계가 변경되기 시작한다. 이후 토리노 시의회의 소유가 되며 의회 건물로 사용하려는 논의가 있었지만 이 또한 무산되고 만다. 우여곡절 끝에 맨 꼭대기 첨탑부를 마지막으로 착공 30년 만에 비로소 공사의 마침표를 찍었다.

탄생만으로도 오랜 시간을 담고 있는 몰레 안토넬리아나는 도중에 방황했지만 결국 그만의 모양새를 갖추고 태어나 토리노의 살아 있는 증인이 되었다. 독특한 형태와 토리노에서 보기 드문 높이, 그리고 박물관이라는 역할이 어우러져 지금은 토리노의 대표적인 상징으로 사랑받는다. 특히 토리노에서 가장 높은 첨탑에는 이탈리아의 주요 행사나 기념일 때마다 독특한 구조물과 조명이 설치되어 행사를 축하하는 역할을 하고 있다.

교회당과 시의회 건물이라는, 사회적 기능을 수행하는 기관에서 시작된 건축물은 마지막 순간에 전시라는 기능을 품게 됨으로써 많은 이와 함께 호흡하는 공간으로 거듭날 수

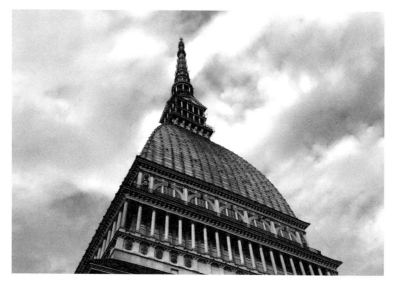

몰레 안토넬리아나

층층이 다르게 쌓인
몰레 안토넬리아나의 시간이
도시의 시간을 보여 준다.

층마다 토리노 사람들의
희로애락을 담고 우뚝 서
사람들의 사랑을 받는 곳.

전시로 하여금 사람과 시간,
공간이 함께 마주하며 화해하는
듯하다.

@Torino

있었다. 전시관이 아니었다면 이 기구한 운명의 건물이 여전히 남아 우리에게 허락될 수 있었을까. 어쩌면 도시에 함께 존재하지만 보이지 않는 곳, 인지할 수 없는 영역으로 갇혔을지도 모른다.

이처럼 한 장소가 베일을 벗고 우리의 지도에서 보인다는 것은 도시 안에서 한 가족이 되었다는 것을 의미한다. 오랫동안 다른 용도로 쓰였던 공간이 새로운 성격을 부여받아 도시 안에 등장한다. 마치 담을 허물어 도시의 곳곳을 이어 주며 공간과 공간을 화해시키는 것과 같다. 그리고 그 안에서 이어지지 않을 것만 같은 다양한 시간의 조각을 맞춰 나간다. **도시 안에서 전시는 맥락과 맥락 사이를 잇는 치유자와도 같다.**

시간과 공간의 틈새를 잇는 전시를 서울에서도 경험할 기회가 있었다. 서울 중심에 위치한 도시의 틈, 바로 현재 국립현대미술관 서울관 부지에 대한 이야기다.

도슨트 활동을 찾아 나선 어느 날, 아트선재에서 전시를 준비한다는 소식이 들렸다. 당시 국립민속박물관 맞은편에 국립현대미술관 서울관이 들어설 예정이었으므로 새로운 시설이 들어서기 이전의 장소를 기억하는 기획이었다. 도슨트 활동에 앞서 공간에 대한 소개를 받았다. 국군기무사령부. 너무나 낯선 단어의 조합에서부터 풍겨 오는 묘한 느낌이 있었다. 설명을 들으며 과거 이 공간에서 행해졌을 일들을 상상해 보니 슈타지 박물관으로 탈바꿈한 비밀 경찰 사무국이 떠올

랐다. 실제 옛 기무사령부와 마주친 순간, 슈타지 박물관에서 느꼈던 충격이 다가왔다. 닫혀 있는 도시의 틈을 열고 아픈 상처를 보고 있는 듯했다. 어두운 공간과 차가운 현실이 공존했다. 존재하고 있지만 인지할 수 없었던 한국 현대사의 한 장면을 입증하는 장소에 전시가 들어설 준비를 하고 있었다.

국군기무사령부라는 장소가 지닌 의미는 상당한 무게를 가졌다. 원래 병원으로 쓰였던 이곳은 옛날 학교나 관공서 같은 묘한 모습이었다. 과거의 시간을 기억하는 그 공간 위에 전시 〈플랫폼 인 기무사〉가 만들어졌다. 일부러 너무 밝지 않게 연출한 공간 안에 각 방과 야외, 부속시설마다 작가들의 작품이 들어섰다. 아무나 접근할 수 없었던 장소에 그동안의 시간을 기억하는 건축물과 그 시대의 사건을 간접적으로 그려낸 작품이 놓였다.

특히 관람 방식이 아주 독특했다. 억압을 상징하는 장소인 만큼 도슨트의 인도하에만 이동이 가능했다. 공간의 아우라와 시간을 품고 작품을 고스란히 느낄 수 있는 분위기가 조성되었다. 시대와 개인의 시간 사이를 거닐며 관람객들은 도시의 또 다른 이야기로 초대되었다.

〈플랫폼 인 기무사〉가 막을 내린 얼마 후 2013년 국립현대미술관 서울관이 북촌에 새로이 자리 잡았다. 기존의 건물을 활용한 건축물이 들어서고 그 안에 자리한 국립현대미술관 서울관은 우리나라를 대표하는 현대예술을 위한 공간으로 자리 잡았다. 차갑고 어두웠던 과거의 흔적은 사라지고 많은

이가 찾는 따뜻하고 열린 공간으로 거듭났다.

분명 〈플랫폼 인 기무사〉는 차디찬 과거의 공간이 따스한 온기가 느껴지는 공간으로 탈바꿈하는 데 중요한 연결고리가 됐을 것이다. 이전의 기억을 다져 놓고 다음 시대를 위한 기초 공사를 해 놓은 셈이다. **시간과 시간의 틈에서 전시는 한 장소의 마침표이자 다음 문단의 띄어쓰기를 위한 준비의 시간을 제공한다.** 새로운 도약을 위한 쉼, 또는 마무리를 준비하는 장소에서 전시는 도시에 틈새를 이어 주는 다리 역할을 한다.

도시를 기억하는 법

국민학교에 입학해서 초등학교를 졸업했다. 갑자기 바뀐 명칭에 낯설었지만, 공책에 인쇄된 '국민학교'라는 글씨가 '초등학교'로 바뀌는 데에는 그리 오랜 시간이 걸리지 않았다. 제도가 바뀌면 그에 따라 우리가 사용하는 물건이나 주변 환경이 제법 빠르게 바뀌어 나간다. 이전에 쓰던 것들이 모두 사라지고 새로운 것들이 순식간에 빈자리를 채운다. 이제 국민학교와 연관된 것들은 1960~1980년대를 주제로 만든 박물관이나 체험관에 가야 만날 수 있다. 박물관이 있기에 우리의 추억을 환기하는 물건이 세상 어딘가에 놓여 있다는 것이 반갑지만 더 이상 일상 속에서 함께 숨쉬지 않는다는 게 아쉽기도 하다.

변화를 수용하는 것에 익숙한 문화 때문일까. 우리는 과거의 것과 새로운 것의 병치를 긴 시간 동안 허용하지 않고 변화를 받아들이는 데에 누구보다도 빠른 속도를 자랑한다. 더 좋은 방향으로 제도가 변화하는 것이 아쉽다는 이야기가

아니다. 삶의 무대를 새로운 기술과 더 나은 제품으로 바꾸는 건 당연한 일일 수 있다. 하지만 기존의 가치, 과거의 의미를 정리하기에 변화의 시간은 너무나 짧다.

모든 것을 지우고 난 후 새로운 그림을 만들어 버리는 것이 가장 쉬운 방식임은 틀림없다. 그러나 도시의 곳곳을 무조건 밀어 버리고 새로이 시작하기에는 땅에 남아 있는 시간의 켜가 무시되기 쉽다. 이집트 문명을 통째로 가져왔던 페르가몬 박물관처럼 건물 전체를 옮겨서 박물관 안으로 가져오는 것 외에도 없어질 건축물을 기념하고 역사 속에서 살아 있게 할 다른 방법이 분명 있을 것이다. 한 장소에 중요한 건물이 있었고 사건이 일어난 터였음을 알리는 작은 비석을 세우는 데에 그치는 것이 아니라, 조금 더 의미 있게 기념하는 방법이 있지는 않을까. **도시 안에 우리의 기억을 어떻게 가져갈 수 있을까.**

통일 이후 베를린이 하나의 도시로 작동하는 데에는 수년의 시간이 걸렸다. 두 개로 나뉘어 있던 도시의 교통망을 연결하고 도로도 재정비해야만 했다. 이 과정에서 그들은 기존에 있던 벽을 모두 없애는 데에 급급했던 것이 아니라 장벽이 서 있던 그곳을 기억하고자 도로 위에 별도 포장을 하여 그 선을 남겨 놓았다.

통일된 베를린의 새로운 지구로 부상했던 포츠담 광장은 과거의 흔적을 보고자 하는 이들로 여전히 붐빈다. 베를린

장벽의 일부와 벽이 있던 자리를 지나는 최신 자동차들, 그 주변의 고층 건물이 어우러져 색다른 풍경을 자아낸다. 뿐만 아니라 옛 동베를린 지역의 베를린 장벽은 새로운 시도와 함께 더 많은 사람이 찾는 장소로 변모했다.

2010년 독일은 예술 작가들에게 베를린 장벽에 벽화를 그려줄 것을 요청한다. 이에 따라 평화를 주제로 한 각기 다른 화풍의 작품들이 도시 안에 전시장처럼 펼쳐져 있다. 그 안에는 통일 이후 나아갈 독일의 미래와 슬펐던 과거에 대해 회상하는 내용이 담겨 있다. '이스트 사이드 갤러리(East Side Gallery)'라고 명명된 이 장소는 분단의 아픔을 딛고 일어선 통일 독일의 미래를 재치 있는 대화로 이어 나간다. 건물 안에 놓인 갤러리가 아닌 야외 갤러리로써 도시 한편에 의미 있는 길을 만든 셈이다.

벽의 일부를 통해 도시의 기억을 저장하는 작업 이외에 베를린에는 과거의 시간을 현재까지 이어 주는 또 다른 사례가 있다. 도시 안에 존재하는 두 개의 다른 신호등이 바로 그 주인공이다.

10월 3일은 독일 통일의 날로, 독일에게는 우리나라의 광복절만큼이나 중요한 날이다. 특히 반으로 쪼개져 있던 수도 베를린에는 통일을 기념하는 날 그 이상으로 더 진한 분위기가 감돈다. 나는 20주년 기념 행사가 열리는 시기에 베를린에 있었지만 행사에 갈 계획은 없었다. 그런데 버스를 타고

지나가다 만난 포스터 한 장이 시선을 끌어당겼다.

픽토그램으로 보이는 두 사람이 어깨동무를 하고 축배를 들고 있었다. 베를린에 가 본 사람이라면 이 두 픽토그램이 어디에서 왔는지 금방 알아차릴 수 있을 것이다. 옛 동베를린과 서베를린 진영은 신호등의 디자인이 달랐다. 서로 다른 곳에서 태어난 신호등 안의 사람들이 긴 세월을 딛고 만난 것이다. 통일 기념일 포스터가 신호등에서 출발했다는 아이디어가 너무나 신선했고, 분단과 통일이라는 추상적인 개념이 도시와 이렇게 긴밀하게 연결될 수 있음에 또 한 번 놀랐다. 사람들과 소통하는 도시디자인이 포스터 한 장에 담겨 있었다. 버스 안에서 그 찰나의 순간, 학교에서 들었던 도시디자인 수업이 생각나 설레는 마음으로 교수님께 메일을 보냈다. 한 학기 동안 논했던, 사람과 함께하는 도시디자인이 바로 여기에 있다고.

대표적인 건축물이 도시를 상징하는 아이콘으로 사용되는 경우는 많다. 유럽의 경우, 기차역이나 도시를 순회하는 관광버스, 사진으로 만날 수 있는 여러 광고를 통해 이 도시에서 꼭 봐야 할 장소가 어떻게 생겼는지 짐작할 수 있다. 때론 각 도시의 스타벅스에서 판매하는 컵만 보아도 도시별 상징을 그래픽으로 인식할 수 있지 않은가. 건축물은 도시를 상징하는 매체로서 평면 위에, 상품 위에 얹혀 세상과 소통하는 또 다른 임무를 띤다.

나아가 베를린은 이제 건축물뿐만 아니라 신호등 디자

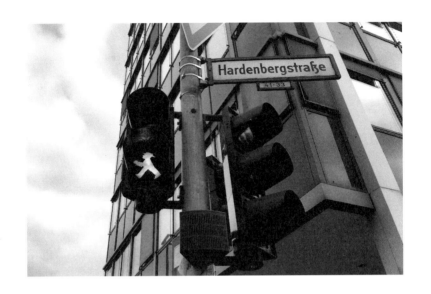

베를린 동쪽에 살던 내게
암펠만은 집이 가까워졌음을
알려 주는 '신호'였다.
고단한 하루가 끝날 무렵
초록색 암펠만을 보며 쉴 곳이
있음에 감사했던 기억이 진하다.

도시의 아이콘이 내게 응원의
메시지를 건네는 기분이랄까.

인까지 도시의 아이콘이 되었다. 특히 사라졌다가 다시 나타난 옛 동독의 귀여운 신호등 디자인이 인기다. 신호등을 뜻하는 '암펠(Ampel)'과 사람을 뜻하는 '만(Mann)'이 합쳐져 신호등 속 사람을 의미하는 '암펠만(Ampelmann)'은 옛 동베를린 신호등의 고유명사처럼 사용되고 있다. 암펠만에 대한 사람들의 애정은 암펠만 카페와 기념품 매장에서도 만나볼 수 있다.

사실 독일은 통일 이후 동독의 모든 것을 버리고 서독의 것을 취하는 분위기였다. 신호등도 그중 하나였다. 모든 도시의 신호등이 서독 양식으로 대체되었다. 동독의 신호등이 디자인적으로 도시의 옛 모습을 상징하고 추억하는 매개체로 사용되리란 생각은 아무도 하지 못했다.

그러나 한 예술가가 버려진 동독 신호등을 예술 상품으로 만들기 시작했다. 처음에는 그저 조명이나 장식품에 불과했는데 예상외로 많은 이의 사랑을 받게 되었다. 단지 소장하고 싶다고 해서 구매한 이들도 있었고 동독의 옛 모습을 예술 작품으로나마 추억하고 싶어 하는 이들도 있었다.

'우리가 살고 있는 도시 안에서 계속 만날 수는 없을까?'

어느 날 예술가는 동독의 신호등 사인을 좀 더 적극적으로 활용할 생각을 한다. 그는 곧바로 암펠만을 설계한 디자이너를 찾아가 이 문제를 의논했다. 수많은 시도 끝에 그의 아이디어가 실현되고 지금은 동베를린이었던 지역에서 실제로 불을 밝히며 길을 안내하는 암펠만을 만나 볼 수 있다.

　　버려질 뻔했던 신호등이 도시의 문화적 아이콘이 되어 지금 이 순간 사람들과 함께 숨쉬고 있다. 디자이너와 예술가의 번뜩이는 생각과 실행이 없었다면 암펠만은 동독 박물관이나 사진 속에서, 혹은 유리 박스 안에 놓인 채로 만났을 것이다. 이제 과거 동독과 서독을 이야기할 때에 옛 동독의 암펠만과 서독의 신호등은 나란히 각 진영을 대표하고 있다. 그리고 통일을 기념하는 날, 신호등 속 사람들이 축배를 들며 시민들과 함께 살아가고 있음을 증명한다.

주변을 둘러보면 건축물뿐만 아니라 여러 종류의 도시디자인 또한 제멋을 뽐내는 것처럼 길 위에 펼쳐져 있다. 특이한 건물과 조명, 색다른 파사드는 분명 우리의 기억 속에 남는다. 하지만 좋은 도시디자인이란 무엇일까 하는 의문은 끊이지 않는다. 도시에는 휘황찬란한 요소들이 가득하지만 정작 우리와 함께 살아가는 디자인은 손에 꼽힐지도 모른다. 사람이 인식하는 것을 중심으로 그리는 심리 지도 안에는 제각각 다른 일상이 깃들어 있는 공간이 등장한다. 꽃이 피어 있는 작은 모퉁이, 길가에 있는 전봇대, 가게 앞 노란 자전거 등 소소한 것들 하나하나가 우리의 도시를 구성하고 있다. 비슷하게 보이는 건물이나 도로, 아파트는 마음속에 그리 깊게 남아 있지 않다.

　　무엇을 도시의 상징으로 만들고 기념품에 담을 것인가. 이 고민은 사람들과 함께 숨쉬고 있는 도시의 아이콘을 찾으

면 해결되지 않을까. 과거에 머물러 있는 것이 아닌, 과거부터 현재까지 이어져 온 우리 주변 어딘가에 도시의 이야기를 담고 있는 아이콘이 있다. 우리와 함께 살아가는 도시 속 디자인에 답이 있다.

너머의
이야기

길 위의 감동, 밀라노 거리

밀라노공대에서 그래픽디자인을 전공하는 프란체스카와는 화상 통화를 통해 처음 만났다. 이탈리아로 갈 날은 다가오는데 집 계약이 두 번이나 무산된 상황이었다. 한인 민박에서 장기 체류하며 현지에서 집을 구하러 다녀야 하나 심각한 걱정을 할 무렵, 구세주처럼 프란체스카와 연락이 닿았다. 외국인 룸메이트를 처음 맞이한다는 프란체스카와 그녀의 가족은 모두 나의 이탈리아 적응기에 은인과도 같은 존재가 되었다.

학교 근처 작은 아파트에 살고 있는 프란체스카와 그녀의 동생 에도아르도는 장보기와 식사 등 대부분의 시간에 나를 초대해 주었다. 같은 집에 살아도 원래 알던 사이가 아닌 이상 룸메이트와 매번 식사를 같이하는 사람은 흔치 않다. 너무나 고맙게도 덕분에 이탈리아어를 생각보다 빨리 배울 수 있었고 함께 요리하고 장을 보며 이탈리아의 문화를 깊이 알 수 있었다.

하지만 두 사람과 함께하는 시기에도 한 가지 힘든 점

이 있었다. 2~3개월이 지났을 때는 나 또한 적응했지만, 초반에 가장 힘들었던 부분은 모든 이탈리아인이 저녁을 8시 즈음 먹는다는 점이었다. 한국인에게는 너무나도 늦은 시간. 혼자 따로 먹으면 나의 소중한 이탈리아어 연습 시간이 사라지니 어떻게 해서든 그들의 식사 시간에 맞춰야만 했다.

어느 날 저녁을 일찍 먹자는 나의 제안에 에도아르도가 웃으며 답했다. 이탈리아에서는 병원과 양로원, 딱 두 장소에서만 6시경 저녁을 먹는다고. 그러니 아프지 않으면 함께 8시에 식사를 하자고 했다. 수긍해야만 하는 상황이었다. 그렇다고 해서 점심 시간이 늦은 편도 아니다. 12시경 점심을 간단히 먹고 나면 8시간 뒤에 저녁을 준비한다. 어떻게 해서든 친구들과 저녁을 먹기 위해 내가 택한 방법은 배고플 때 무조건 걷는 것이었다. 식사 때를 기다리며 빵 한 조각을 들고 시내 곳곳을 거닐며 시간을 보냈다. 관광객이 많이 가는 동네와 그렇지 않은 동네까지 길에서 구경할 수 있는 거의 모든 것을 눈에 담았다.

그러다 잠깐씩 멈춰 서서 가게의 쇼윈도를 바라보았다. 이탈리아의 쇼윈도가 마치 나에게 말을 거는 것 같았다. 그곳은 단순히 상품을 놓는 공간이 아니었다. 가게에 들어가지 않아도 그 가게가 무엇을 팔고 어떤 배경에서 상품을 소개하는지 상상해 볼 수 있는 이야깃거리들이 놓여 있었다. 한국과는 다른 그 장면들이 가끔 감동적으로 다가오기도 했다.

주방 기구를 파는 곳에는 단순히 숟가락과 포크만 놓인

것이 아니었다. 숟가락으로 만들어진 옷을 입고 있는 마네킹이 자리하고 있었다. 패션의 도시이자 디자인의 도시, 이탈리아 밀라노를 숟가락 하나를 통해서 이야기하는 장면이 신선했다. 아이 옷을 파는 상점에서는 어린이 크기의 마네킹이 무심하게 서 있지 않았다. 나무로 된 손이 그 마네킹에 옷을 입혀 주고 있었다. 맞다! 아이 옷은 아이가 스스로 입기보다 보호자가 입혀 주지 않는가. 그 맥락을 반영한 것이다. 정면으로 서 있는 마네킹은 거의 찾아볼 수 없었다. 운동을 하는 것처럼, 회의를 하는 것처럼, 음식을 먹는 것처럼 그 상황에 놓인 마네킹을 보고 제품을 상황과 함께 읽으며 이해할 수 있었다.

이탈리아는 쇼윈도 안에 영화의 한 장면을 연출한다. 마치 연극 현장에서 잘 구성된 무대와 한 평짜리 작은 갤러리를 만나는 기분이다. 그 안에 있는 제품은 예술적인 상황 안에서 더 큰 빛을 발하게 된다. 이탈리아 사람들은 명품을 제작하고 소비하는 것을 하나의 작품을 짓고 만나는 일에 비유하곤 한다. **예술가의 작품을 팔듯 장인의 정신과 이미지, 그리고 시간을 파는 셈이다.** 그들은 예로부터 하나의 상품을 사고파는 것이 아니라 스타일, 철학, 나아가 삶의 방식을 사고파는 문화를 만들어 왔다.

이탈리아의 오래된 건물은 대부분 석조 건축물이다. 그 구조상 기둥이 굵을 수밖에 없고 건물을 리모델링하는 규정이 매우 깐깐한 탓에 통창 구조로 된 건물을 볼 수가 없다. 이

밀라노 길 위의 마네킹은
멈춰 있지 않다.

우리의 시공간이 삶의
한가운데에 있는 것처럼
쇼윈도 안에는 항상 어떤 순간,
어느 장소가 놓여 있다.

@Milano

탈리아에서는 건물을 보존하면서 상점을 만들어 내는 일에 정말 많은 고민을 필요로 한다. 상점의 규모가 작다면 기둥과 기둥 사이 한 칸 정도이고 크다면 칸 수가 더 늘어난다고 생각하면 된다. 우리가 상점에서 볼 수 있는 쇼윈도는 이러한 건축물의 특성에서 유래했다. 외부로 무언가를 보여 줄 수 있는 지점은 기둥과 기둥 사이의 공간, 바로 쇼윈도에서 나온다. 그 한 칸 안에 삶의 이야기가 있다.

하나의 장면으로 효과를 내는 작업은 그들의 건축적 제약 안에서 피어난 최적의 표현 방식이다. 이탈리아인들은 상품을 소개하는 그 자리에 글이 아닌 장면 그 자체로 철학을 선보인다. 그 장면에 호기심을 갖는 이들이 밖에서 매장을 만난 뒤 문을 열고 들어가는 일련의 과정 안에 이미 제품과 매장의 모든 것을 차례차례 만나는 여정이 놓여 있다.

무엇을 어떻게 보여 줄 것인가, 라는 고민에 있어 좋은 제품과 적절한 방식으로 소통하는 것 또한 매우 중요하다. 밀라노 거리는 제품을 주인공답게 보여 주는 방식, 보이지 않는 재료나 해당 제품과 서비스의 맥락을 장면 하나로 설명하는 힘을 가르쳐 주고 있다. 이탈리아 시내의 길거리가 주는 감동은 쇼윈도라는 제한된 경계에서 이야기의 정수를 뽑고자 했던 이탈리아 사람들의 고민으로 꽃핀 문화인 것이다.

길의 확장, 아케이드와 몰

15년 전 미국 여행을 처음 갔을 때 한국인 친구들이 버스를 타고 외곽에 나가면 쇼핑하기 좋은 '몰(Mall)'이 있다고 했다. 몰이 뭐길래 쇼핑하기 좋다는 건지 궁금해졌다.

"백화점이야?"

"아니야. 근데 백화점처럼 생겼어."

"아울렛이야?"

"음, 규모는 아울렛 같아."

"실내야, 밖이야?"

"실내야. 근데 엄청나게 커."

대체 백화점은 아닌데 백화점처럼 생겼고 아울렛은 아닌데 아울렛처럼 큰 이곳의 정체는 무엇일까, 머릿속에 물음표만 늘어났다.

"아무튼 날씨 상관없이 쇼핑하기 좋아. 다녀와 봐."

그렇게 버스를 타고 몰로 향했다. 버스 정류장에서 바로 연결되는 입구에 들어선 순간 왜 친구들이 그렇게 설명할 수

밖에 없었는지 단번에 이해했다. 말 그대로 바깥 날씨와 상관없이 쇼핑을 즐길 수 있는 거대한 왕국이 펼쳐졌다. 백화점처럼 빽빽한 점포 구성과 오르락내리락하는 구조가 아닌 2~3층의 넓은 실내 구조가 인상적이었다.

지금 회상해 보면 우리의 일상 공간이 참 많이 바뀌었다는 생각이 든다. 이제 몰은 우리에게 너무 익숙하다. 서울의 경우 여의도에 IFC, 영등포엔 타임스퀘어가 들어섰고 백화점으로 익숙했던 한 브랜드는 거대한 별마당을 만들었다. 유모차를 끌기에 편하고 반려동물과 함께 들어가도 무방한 쇼핑 공간이 등장했다. 눈이 오든 비가 오든 상관없이 주차장에서 내리면 바로 쾌적한 실내 환경을 제공해 주는 몰은 이제 너무도 익숙하다.

이 '몰'이라는 개념은 북미, 특히 미국에서 시작되었다. 거대한 주차장으로 둘러싸여 외곽에 위치한 쇼핑 공간은 우리의 생활에 인접한 공간과는 전혀 다른 소비의 공간으로 우리를 데려간다. 1950년대에 외곽 도시가 발달하고 자동차로 이동하는 사람들이 증가하면서 몰에서 쇼핑하는 행위는 미국인들의 일상이 되었다. 외곽에 살며 자동차로 이동하는 사람들에게 상점은 집 앞을 거닐면서 가는 곳이 아닌 목적지로 설정하여 향해야 하는 곳이 되었다. 우리나라는 이보다 더욱 적극적으로 도심 외곽의 몰과 도심형 몰이 모두 활발히 발달하고 있다. 거기에 덧붙여 야외 주차장뿐만 아니라 거대한 규모를 자랑하는 지하 주차장까지, 탄생지인 미국보다 우리나라

의 몰이 더 큰 규모이지 않을까.

이처럼 소비 공간은 다양한 형태로 우리의 일상에 존재하고 있다. 외부에 노출되지 않는 상점으로 미국에서 태어난 몰이 있다면 유럽에서 출발한 아케이드 또한 상점의 다른 유형이라 할 수 있다. 개중 이탈리아 밀라노의 두오모 옆에는 관광객들에게 최고의 인기 장소로 손꼽히는 '비토리오 에마누엘레 갤러리'가 있다. 처음 단어를 들으면 갤러리라고 생각할 수 있지만 실제 이 장소에 가 보면 철과 유리로 된 천장으로 이어진 네 개의 건물을 만나게 된다.

　17세기 후반, 유리의 등장은 건축 재료에 엄청난 변화를 가져왔다. 과거부터 현재까지 가판에 물건을 진열하는 전형적인 시장의 모습이 유리로 인해 새로운 국면을 맞이했다. 그대로 길에 노출된 상점의 시대에서 더 나아가, 오늘날 쇼윈도라고 부르는 유리 벽의 역사가 시작된 것이다. 유리는 분명 하나의 벽이지만 시각적으로는 차단이 되지 않는 덕분에 사람들에게 친근한 경계로 인식될 수 있었다. 가까이에서 상점 내부를 들여다보며 다양한 상품들을 마음껏 구경할 수 있었기 때문이다.

　새로운 경계를 맞이한 상점이 하나둘 모여 거리를 이루게 되었고, 자연스레 상점 거리가 형성되었다. 거리를 거닐며 부담없이 상점을 구경하는 재미는 어찌 보면 유리의 발달이 우리에게 선사한 최고의 경험이라고 볼 수 있다. 상점이 활발

히 생겨나고 소비 문화가 활성화되며 상점가는 물리적으로 고객에게 편의를 제공하는 방법을 모색하기 시작했다.

이때 탄생한 공간이 바로 '아케이드'다. 너른 공간 안에 구획을 나누어 상점을 분포시키는 것이 아니라 원래 서로 떨어져 있는 길 사이에 지붕을 얹어 하나의 장소로 만드는 방식이다. 비나 눈이 내려도 자유로이 쇼핑을 즐길 수 있게 된 사람들은 이곳에서 상품을 소비하는 것 이외에도 사람을 만나며 다양한 교류를 했다.

밀라노의 비토리오 에마누엘레 갤러리 또한 날씨와 무관하게 밀라노 사람들이 모이는 주요 장소로 유명하다. '밀라노의 살롱'이라는 별명처럼 유명한 상점과 카페, 호텔이 아케이드를 중심으로 위치해 있다. 물건을 사고파는 것뿐만 아니라 사람과 사람 사이의 대화가 이루어지는 곳이 바로 아케이드라고 할 수 있다.

이처럼 다양한 문화가 꽃피웠다는 사실은 갤러리의 건축과 각종 작품을 보더라도 알 수 있다. 세상의 중심을 담고자 했던 밀라노의 아케이드에는 건축물의 모서리 부분에 각각 아프리카, 유럽, 아메리카, 아시아 대륙을 상징하는 여신들의 프레스코화가 자리 잡고 있다. 그녀들이 묘사하는 이야기는 공업과 농업, 과학과 예술 전반을 아우른다. 즉 아케이드는 물자와 사람의 중심지이자 문화의 중심지로서 기획·운영되어 왔고 세계를 논하고 다양한 분야를 이야기하는 창구로서 도시를 바라본 의도를 읽을 수 있다. 뿐만 아니라 바닥

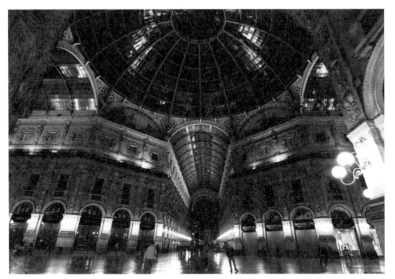

비토리오 에마누엘레 갤러리

비가 오나 눈이 오나 우리에게
이곳이 밀라노임을 알려 주는
장소.

아케이드를 따라 수많은
관광객과 밀라노 사람들을
마주한다. 그때와 지금 모두,
구경을 하고 물건을 사고
사람을 만나는 장소로 작용한다.

@Milano

에 있는 소 모양의 모자이크 작품 중심을 한 발로 밟고 한바퀴 돌면 소원이 이루어지고 행운이 온다는 재미있는 사연까지 담겨 있어 많은 이의 발길을 붙잡는다. 상업과 문화 전반의 이야기가 담긴 아케이드는 소비를 위한 공간 이상의 역할을 담당하고 있다.

밀라노의 아케이드는 교차점을 중심으로 하여 이곳이 '세상의 중앙'이라는 이야기를 적극적으로 전개하고 있다. 형태 면에서는 지붕을 갖춘 우리나라 전통시장의 구조와 유사하다. 물론 우리 전통시장은 각 매장의 전면부가 별도 구조물 없이 노출된 경우가 많아 연출되는 분위기로는 큰 차이가 있다. 그러나 교차로는 여러 갈래의 길이 한 부분으로 수렴하고 다시 펼쳐지는 지점이라는 것에서 의미가 있다. 전통시장의 교차로에서 다양한 행사가 열리는 것처럼 아케이드의 교차로 역시 360도의 경관을 제공하며 지붕 덮인 길 한가운데에 이야기를 선사해 준다. 아케이드 내부는 몰처럼 외부와 완전히 차단된 공간은 아니지만 실외와는 다른 공간 경험을 만든다.

눈을 어디에 두어야 할지 모를 정도로 번잡한 도시의 모습은 우리에게 피곤을 안겨 준다. 실내로 들어온 상점들은 오히려 날씨라는 외부 요소를 차단하여 쾌적한 환경을 제공하면서 소비하기 좋은 공간을 만들었다. 아케이드 지붕과 건물의 벽면이 구성하는 공간은 확 트인 곳과는 다른 도시 속 안락함을 선사한다.

보이지만 보이지 않는 그 경계에서 또 다른 이야기를 꽃 피우며 새로운 유형의 공간이 등장했다. 유리로 덮이고 건물 **안이나 지하로 들어간 길은 개방된 도시에서의 경험과는 다른 맥락을 만든다.** 유리를 통한 시각적 소통의 변화 이외에 우리의 시야를 새롭게 할 다음 재료는 무엇일까. 변화하는 도시의 경계에 대한 재미있는 상상이 뭉게뭉게 피어오른다.

전시장 밖의 대화

언어를 배우다 보면 초급 과정에서 다루는 단어를 통해 그 나라의 문화적 특징을 유추해 볼 수 있다. 일상에서 그만큼 자주 쓰는 단어이기 때문이다. 그런 면에서 독일어를 처음 배울 때의 일이 기억에 남는다.

움벨트프로인드리히(Umweltfreundlich).

'친환경적인'이라는 표현을 외국인을 위한 독일어 초급 과정에서 가르치다니. 독일이 친환경 국가임을 강조하려는 의도라고 생각했다. 그런데 단어의 신선함보다 더 충격적인 순간을 만났다. 독일인 친구들이 그 단어를 너무나 자연스럽게, 또 자주 쓴다는 것을 인지한 날이었다. 한 친구는 대중교통을 탈 때마다 친환경적인 삶을 살고 있어 행복하다고 말할 정도였다. 매번 새로운 언어를 배울 때마다 문화를 보다 가까이 관찰하고 느끼는 경험을 한다.

언어에는 문화가 녹아 있다. 우리가 쓰는 단어 하나하나에는 우리의 삶이 담겨 있고 나아가 문화권마다 다른 생각의

틀을 느낄 수 있다. 특히 공간을 기획하는 사람으로서 그 안 팎을 의미하는 표현이 어떻게 쓰이는지 살펴보는 것이 흥미 롭다. 영어뿐만 아니라 독일어와 이탈리아어에서 모두 무언 가의 '밖'에 위치한다는 것은 기존의 정상적인 범주를 벗어났 다는 뜻이다. 같은 라틴어 계열인 스페인어와 프랑스어에서 도 유사한 표현을 쓰지 않을까 생각한다.

프랑스의 미술전람회인 살롱전에 서지 못한 사람들이 개최 장소 밖의 별도 장소에서 전시를 열었던 사건이 있었다. 이는 미술사에 엄청난 영향을 끼쳤다. 입장하지 못한 사람들 만의 리그. 오늘날에는 그들의 아방가르드적 예술성을 높이 사고 있지만 그 당시만 해도 '살롱전의 외부'란 말 그대로 외 전(外傳)에 불과했다. 그러나 '밖'이라는 개념에 꼭 부정적인 느낌만 담겨 있는 것은 아니다.

안과 밖을 나누는 것은 경계다. 독일의 공간사회학자 마 르티나 뢰브는 이 '경계(Boundary)'라는 단어에 안과 밖이라 는 공간 개념이 동시에 내포되어 있다고 설명했다. 안이 있어 야 밖이 있고 밖이 있어야 안이 있을 수 있다. 무언가의 밖은 우리가 설정해 놓은 안 이외의 영역인 것이다. 어디까지가 안 인지는 우리의 생각에 달려 있다. 그래서 밖은 더욱 매력적인 의미로 다가온다.

만약 안이 형식을 위한 형식이나 제도에 갇혀 발전하지 못한다면 가능성은 오히려 밖에 있다. 안이 성장하며 밖에 긍 정적인 영향을 미치면 안과 밖은 상호 발전이 가능한 관계가

된다. **전시장이 한정된 공간 밖으로 펼쳐진다면, 열린 도시와 함께 호흡한다면, 전시가 갖는 안팎의 가능성은 무엇이 될까.**

밀라노의 4월은 도시 전체가 축제 현장이다. 디자인 분야에서 세계적으로 가장 유명한 가구박람회인 〈살로네 델 모빌레 (Salone del Mobile)〉가 밀라노 피에라에서 개최되기 때문이다. 이탈리아를 비롯한 유럽뿐만 아니라 전 세계의 디자인 및 건축 관련 업계가 이 시기 밀라노에 주목한다. 업계 종사자 이외에도 디자이너와 건축가를 꿈꾸는 학생들과 이에 관심 있는 일반인 모두에게 축제의 장을 제공하는 덕이다.

밀라노 피에라는 도심에서 약 1시간 정도 지하철을 타야 갈 수 있다. 위치적 한계성에도 불구하고 밀라노 전체가 이 행사 하나에 들썩이는 이유는 여러 가지다. 물론 디자인과 건축으로 유명한 밀라노의 유명세가 한몫한 부분도 있고, 밀라노가 이탈리아의 경제 중심지로서 이탈리아 디자인 산업을 구심점으로 여러 산업이 모이는 기회의 도시이기 때문이다.

무엇보다 이곳에서는 모든 분야의 예술과 디자인의 영감을 얻을 수 있다. 〈살로네 델 모빌레〉가 열리는 밀라노 피에라 현장은 꼼꼼히 둘러보는 데 며칠을 잡아야 할 정도로 규모가 거대하다. 일주일 가량 열리는 이 행사에는 이탈리아의 디자인 관련 참가자뿐만 아니라 전 세계에서 모인 아이디어와 제품들이 각축을 벌인다. 또한 세계적인 기업이 자신들의 감각을 뽐내는 자리와 함께 주목해야 할 신진 작가들의 공간

도 마련하여 현대 디자인의 흐름을 한눈에 선보인다.

축제의 열기는 피에라에만 국한되지 않는다. 밀라노로 모여든 창의적인 사람들이 시내 곳곳에 모여 아이디어를 주고받는다. 전시 또한 그들과 함께 도시 곳곳에 놓여 있다. 이 박람회가 유명한 이유는 단순히 피에라 회장 안에서만 이루어지지 않고 피에라 밖 밀라노 곳곳에서 만날 수 있는 전시들 덕분이다.

〈살로네 델 모빌레〉는 한국어로 가구 살롱이라고 번역할 수 있다. 프랑스의 미술 전시 살롱처럼 가구를 중심으로 한 산업디자인과 인테리어디자인의 전시 현장을 말한다. 그리고 피에라에서 개최되는 정식 행사의 이름과 연관되어, 전시 〈푸오리 살로네(Fuori salone)〉가 탄생했다. 푸오리(Fuori)는 '바깥'을 의미하는 이탈리아어다. 말 그대로 행사장의 바깥, 주로 밀라노 도심 곳곳에서 진행된다. 가구박람회를 찾았던 사람들이 밀라노에 머물며 곳곳을 둘러본다. 명품 거리와 밀라노 미술원이 위치한 브레라 지구 이외에도 디자인뿐만 아니라 예술적 영감을 받을 수 있는 곳이 무궁무진하다.

〈푸오리 살로네〉는 이러한 영감의 원천으로 밀라노와 긴밀하게 연결되어 있다. 본래 베네치아에서 열리는 비엔날레와 같이 공간적으로 한정되어 장소를 구하지 못했거나 피에라 기간 이외에도 전시를 이어 나가고자 했던 이유에서 규모가 점점 커졌다고 한다. 그러나 이제 〈푸오리 살로네〉는 〈살로네 델 모빌레〉와 더불어 도시 안 전시로 작동한다. 기존 디자인

푸오리 살로네 ©Youparti

규격화된 전시장이 아닌 곳에서
펼쳐지는 이야기는 도시의
맥락과 만나 다채로움을
선사한다.

밀라노라는 도시와 디자인이
만나 밀라노다움을 만들어 낸다.

@Milano

스튜디오나 전시장, 혹은 사용되지 않은 공간을 찾아 자신들의 디자인 언어를 풀어낸다. 색다른 공간에서 열리는 전시는 단순히 작품이나 제품을 선보이는 것을 넘어 각종 공연 등 이벤트를 통해 사람들과 더욱 밀접하게 소통하고자 한다.

피에라에는 격자형 영역을 중심으로 한 나름의 규율이 있다. 통로를 기준으로 방문객들은 양쪽에 펼쳐져 있는 다양한 전시 장소를 만난다. 네모난 땅 위에 각자의 개성을 살려 전시장을 설치해 놓은 모습을 보는 것 또한 전시와 디자인에 관심 있는 사람들에게는 천국과도 같다. 하지만 〈푸오리 살로네〉는 그러한 박스형 구조를 넘어선다. 기존의 공간이 가지고 있는 형태와 어우러지는 새로운 전시로, 도시의 한 지역에서 주변과 어우러지며 펼쳐진다. 우리가 현재 다양한 곳에서 마주하는 팝업 스토어의 기원은 이곳 밀라노의 〈푸오리 살로네〉에서 시작되었다고 말해도 과언이 아닐 것이다.

흥미롭게도 수백 년의 역사를 자랑할 것만 같은 〈살로네 델 모빌레〉의 역사는 그리 길지 않다. 디자인에 있어 전 세계의 주목을 받게 된 것은 불과 수십 년 전의 일이다. 무역박람회와 관련한 이탈리아 전반의 역사와 체계를 살펴보면 산업별로 협회가 잘 발달되어 있는 이탈리아의 특성에서 비롯된 것으로 보인다. 각 협회를 통해 주기적으로 서로 교류하는 장을 마련해 시스템과 트렌드, 산업을 모두 잡을 수 있게 되었다.

이러한 특정 산업박람회나 전시회의 시작은 국제적인 관심 이전에 서로 교류할 필요성을 인식한 이탈리아 사람들

의 자체적인 움직임에서 비롯되었다. 디자인을 하고 이를 만들어 홍보·판매하는 일련의 과정은 박람회의 필요성을 인지한 사람들의 모임 위에 전시라는 형태로 꽃필 수 있었다. 이탈리아 디자인이 모인 자리에 전 세계 디자이너들의 참여가 이어졌고 이제는 디자인이 주 영역이 아닐지라도 세계적인 기업들이 다양한 형태로 참여하고 있다. 가전과 자동차 계열 회사들이 디자인을 주제로 매년 색다른 방식으로 전시를 여는 모습도 흥미롭다. 가구박람회는 단순한 디자인 전시회 이상의 디자인을 통해 세계인이 소통하는 장을 마련한 셈이다.

　도시는 디자이너를 만들었고 디자이너는 도시에서 산업을 일구었다. 이들이 모여 만든 전시는 전시를 하는 사람과 보는 이들의 교류를 통해 점차 확산되었고, 갈수록 더 많은 디자이너의 발길을 부른다. 디자인의 씨앗을 선물한 밀라노는 현대 디자인의 줄기를 품으며 디자인 도시로 명성을 이어 나가고 있다. 전시의 공간을 우리의 삶의 배경이자 무대인 도시로 확장하며 전시장 밖에서 새로운 가능성을 엿보게 한다.

도시를
짓다

역사를 기억하고 기념하기 위한 전시 외에도
현재 우리의 삶을 위한 다양한 전시가 존재한다.
교류와 대화를 위한 잠깐의 전시.
사람과 사람 사이, 시간과 공간을 맺는 작은 도시가 탄생한다.

도시 속
작은 도시

피에라의 어제와 오늘

박람회가 시작되면 회장을 설치하고 준비하던 사람들은 방문객들에게 바통을 건네주듯 사라져 버린다. 회장은 막이 오른 무대처럼 배우들이 열연을 펼치는 장이 되며 준비 과정에서는 보이지 않았던 다채로운 장면이 펼쳐진다. 흥미로운 제품을 보러 온 바이어, 열심히 자사의 제품을 홍보하는 사람들, 그리고 그들 사이에서 언어의 장벽을 넘을 수 있도록 도와주는 통역가가 현장 곳곳에서 각자의 역할을 해내고 있다. **전시 현장은 살아 있는 무대를 만드는 것과 같다.** 전시품과 사람, 모든 것을 총체적으로 아우르는 종합 예술의 현장이다.

이탈리아 북부에 있는 도시 베르가모에 가면 '키오스트로(Chiostro)'라는 작은 석조 건물들이 격자형으로 모여 있는 것을 볼 수 있다. 이탈리아 사람들은 이곳을 이탈리아에서 가장 번영했던 피에라(Fiera)로 기억한다. 밀라노와 베네치아 공국 사이에 있었던 작은 도시국가 베르가모는 800년대에 이탈리아 전역, 주변 국가로부터 찾아온 사람들의 교역 무대가 되

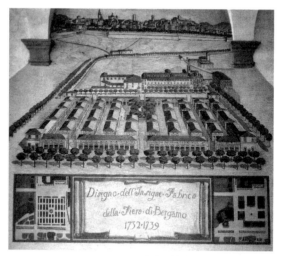

베르가모 피에라 ©Biblioteca Civica Angelo Mai

1700년대 중반 베르가모
피에라의 모습.
격자형으로 가지런히 나열되어
있는 건물들은 마치 작은
도시의 마을을 이루는 것 같다.

어 도시 발전의 기틀을 다졌다.

천년의 역사를 자랑했던 베르가모의 피에라는 천막과 나무를 이용하여 만들어졌는데 1591년 화재로 인해 모두 불타 버리면서 1732년부터 석조 건물로 재건축이 진행되었다. 나무로 만든 피에라의 골격을 고스란히 이어, 8년에 걸친 작업 끝에 지금의 모습을 갖추게 되었고 540여 개의 공방이 입주할 수 있었다. 피에라의 가장자리에 위치한 키오스트로를 제외하고는 모두 네 면이 내부의 길과 마주하는 구조였다. 피에라의 한가운데에는 커다란 분수를 두어 똑같은 건물들 사이에서 관람객들이 길을 잃지 않도록 구성되어 있다.

물론 베르가모에는 우리가 알고 있는 현대식 피에라도 존재한다. 그러나 석조 구조물로 된 피에라는 과거의 모습을 보여 준다는 점에서 흥미롭다. 컨벤션 센터처럼 거대한 구조물 안에 넓은 공간이 있는 것이 아니라 작은 건물이 모여 있는 마을과 같다. 중심축과 랜드마크인 분수대, 반듯한 도로, 그리고 일정한 면적을 갖고 있는 모습이 마치 작은 계획도시를 보는 듯하다.

지금은 도시를 계획할 때 자연적으로 발생한 도시가 아니라면 구획을 나누어 각기 다른 성격을 부여한다. 주거, 상업, 공업 등 각 지역별로 신도시 계획 업무를 수행하여 격자형 구조의 도시를 구성하고 방향을 가늠하기 위해 높은 탑을 세우거나 인공 호수, 또는 물길을 조성해 중심부를 만든다. 이를 무역박람회 현장에 대입해 보면 박람회장의 구조를 이해하기

쉽다. 보통 공간의 가장 안쪽에는 세미나나 포럼을 할 수 있는 워크숍 장소가 위치하고 중심부에는 휴식을 취할 수 있는 공간이나 카페가 자리 잡는다. 박람회의 성격에 따라 구성은 달라질 수 있지만 보통은 격자형의 부스가 늘어선 구역과 전체 회장의 외곽이라 할 수 있는 열린 공간으로 구분할 수 있다.

일반적으로 주요 도로를 가로 세로로 낸 후 전시 부스 공간을 구획하고 관람객이 길을 찾기 쉽도록 다양한 형태의 이정표가 마련된다. 마치 지하 주차장처럼 색이나 방향을 통해 개별 부스의 위치를 가늠할 수 있다. 박람회 전체를 여러 각도에서 바라보았을 때를 고려하여 무대 디자인적 요소를 검토하기도 한다. 이는 도시 내 순환과 도시의 경관을 이야기하는 도시계획가들의 작업과 매우 유사한 방식이다. 도시 안에서 이루어지는 다양한 건축적 시도와 마찬가지로 박람회에서는 새로운 전시 부스 형태와 구조물 디자인, 배열 방식을 시도한다.

하지만 전시회장은 도시와 달리 만들어지기까지 오랜 시간을 보장받지 못한다. 단시간 내에 만들어지고 해체되어야 하는 무역박람회의 운명이랄까. 당연히 베르가모 피에라 같은 영구적인 건축 방식은 한계를 가질 수밖에 없었다. 결국 제한된 공간과 시간 안에서 진행됐던 박람회는 과거의 방식과 작별을 고하기에 이른다.

장인들에 의해 설치되었던 전시 부스는 1980년대 후반

에 모듈러 시스템(Modular System)이 보편화되기 시작하면서 일시적인 건축물로서의 가능성을 확보하기 시작했다. 모듈러 시스템은 일종의 체계를 만드는 디자인 방식이다. 코엑스와 같은 넓은 무역박람회장에 구역을 미리 나누어 참가자들에게 공간을 임대하고 부스를 설치할 수 있도록 규칙을 만든다. 기존에 설계된 모듈을 통해 전시 공간을 만들기 때문에 이전보다 적은 양의 에너지와 시간이 소요된다. 골자를 이룬 전시 부스는 각 참가자의 의향에 맞게 완전히 개방되어 관람객이 자유롭게 드나들 수 있는 형태와, 그와 정반대인 폐쇄적인 공간으로 구성할 수 있다. 두 가지 유형을 섞는 혼합형 디자인도 존재한다.

전시 부스를 벗어나 그 외의 공간까지 시선을 넓혀 본다. 전시를 위한 공간은 생각보다 많지 않다. 그보다는 사람이 다니는 길과 쉬는 공간, 서비스 제공 공간, 무엇으로도 채울 수 있는 공간(내부 공간의 오픈 스페이스)이 존재하며 적지 않은 영역이 관람객을 위한 공간으로 구성된다. 이외의 공간은 전시회장의 원활한 동선을 이끌어 내는 데에 일조한다. 여기에서 휴식 공간이 보통 중앙에 놓이는 이유는 관람객이 휴식을 취하며 회장의 전체적인 상황을 관찰한 후 다시 내부를 둘러보게 하기 위함이다. 목적이 있는 사람들을 위한 특별 행사, 강의를 위한 장소는 회장의 가장 안쪽에 배치한다. 공간에 대한 다양한 전략들이 이 작은 도시, 박람회장을 떠날 수 없게 만드는 것이다.

사람과 사람이 만난 교류의 장이 도시를 만들었고, 박람회는 그 구심점으로 도시의 성장을 이끄는 중요한 원동력 중 하나가 되었다. 도시 간 교류를 위해 무역박람회가 탄생해 도시를 키워 온 셈이다. 여전히 신도시를 계획할 때 컨벤션 센터의 설계를 고려하고 큰 박람회 개최로 도시 성장을 꿈꾸는 이유가 여기에 있다. 역사적 맥락 안에서 학습된 결과가 작용하고 있는 것이다.

우리는 도시 안에서 새로운 정보를 얻기 위해 낯선 이들과 대화를 하며 목적지를 찾아 나선다. 미술을 좋아하는 이가 아트 페어를 방문하고 인테리어에 관심 있는 이가 리빙 페어를 찾는 현상은 더 이상 낯설지 않다. 코로나로 인해 취소되었던 박람회들은 온라인상에서 여전히 계속되고 있다. 흥미로운 것은 온라인으로 옮겨 간 무역박람회의 형태가 오프라인의 형태와 크게 다르지 않다는 점이다. 각자의 제품이나 서비스를 선보이고 사람과 사람이 교류하는 구성은 동일하다. 가상 공간에서는 길을 찾는 주체가 아바타로 바뀌었을 뿐, 우리는 여전히 작은 도시를 경험하는 존재로 거듭나고 있다. **가장 짧은 시간 내에 또 하나의 새로운 도시를 경험할 수 있다**는 것. 다음 박람회로 가는 발걸음이 설레는 이유다.

21세기 아고라

이탈리아 토리노의 지하철 노선은 역과 역 간격이 매우 짧다. 이 노선은 두오모 근처의 도시 중심부와 외곽에 위치한 링고토 지역을 잇는 유일한 노선으로, 국제 슬로우푸드 대회인 〈살로네 델 구스토(Salone del Gusto)〉 등 굵직한 행사를 개최하는 컨벤션 센터와 도심을 연결한다. 편리하고 깔끔한 이 지하철 노선에는 사연이 존재한다. 건설 계획이 수차례 중단되었던 탓에 최초로 논의된 시점부터 착공까지 40여 년의 시간이 소요된 것이다. 수십 년 간 탁상에서만 논의되던 사안을 한 번에 풀어낸 열쇠는 2006년 토리노 동계 올림픽의 유치였다. 현재까지도 토리노 사람들은 동계 올림픽 개최를 의미 있게 여기며 도시에 변화를 가져온 국제 행사의 지대한 영향력을 체감하고 있다.

 스포츠와 관련한 대표적인 국제 행사로 올림픽, 월드컵 등이 있다면 문화계에도 이들과 어깨를 나란히 하는 대표주자가 있다. 우리나라로 비유하자면 1988년 호돌이만큼 강

한 인상으로 남은 1993년의 마스코트 꿈돌이의 무대, '엑스포
(Expo)'가 바로 그것이다.

엑스포는 크게 두 가지로 분류된다. 5년을 주기로 광범
위한 주제를 가지고 열리는 '등록 엑스포(Registered Expo)'와,
등록 엑스포 사이에 특정 분야를 주제로 개최되는 '인정 엑스
포(Recognized Expo)'. 우리나라에서 개최된 대전 엑스포와 여
수 엑스포는 모두 인정 엑스포에 해당한다. 인정 엑스포는 3
개월, 등록 엑스포는 6개월 간 개최되기 때문에 그 규모에도
차이가 있다. 따라서 국내에서는 현재까지 비교적 큰 규모의
등록 엑스포를 유치한 사례가 없다.

가장 최근에 열린 등록 엑스포 개최지는 2015년 이탈리
아 밀라노였으며, 팬데믹으로 인해 시기가 조정되어 2021년
에 아랍에미리트 두바이가 바통을 이어받는다. 개최지 선정
은 국가 간 조정 기구로서 세계박람회를 관장하는 국제박람
회 기구에서 담당한다. 엑스포 개최를 통해 국제적으로 도시
와 국가의 인지도와 위상이 높아지고 다양한 경제적 효과 등
문화 교류와 부수적 발전 요소들로 인해 부산을 비롯한 많은
도시가 엑스포 개최에 도전 중이다.

엑스포가 우리나라의 온 국민에게 일상적으로 다가오게
된 기점은 아마 1993년 대전 엑스포 개최였을 것이다. 엑스포
라는 거대한 행사를 통해 대전은 과학의 도시라는 명확한 수
식어와 함께 인지도도 높일 수 있었다. 대전에 이어 여수도
2012년을 기점으로 우리에게 더욱 친근해졌다. KTX 전라선

고속화 사업과 국내 항공선의 연결로 수도권과 여수 간 심리적 거리뿐만 아니라 물리적 소요 시간 또한 짧아졌다. '여수 밤바다'라는 음악과 함께 이제 여수는 국내에서 손꼽히는 여행지가 되었다. 다양한 물자와 사람들이 드나드는 확장된 네트워크가 여수라는 도시와 그곳의 사람들, 그리고 우리에게 새로운 생활 양상을 선사한 것이다.

엑스포는 영어 단어 엑스포지션(Exposition)을 줄여 부르는 말로 밖(Ex-)으로 놓음(Position), 혹은 그런 상태를 말한다. 우리가 쉽게 만나는 '엑스포'라는 약칭은 1960년대 이후부터 쓰이기 시작했다. 최초의 엑스포는 '공공을 대상으로 하는 진열'이라는 의미로 1851년 영국 런던의 수정궁 관련 기록물에서 처음 등장했다. 어원으로 유추해 보면 사물의 존재, 등장에 초점을 둔 것으로 파악되는데, 흥미로운 점은 엑스포가 우리말로 들어오는 과정에서 본래와는 전혀 다른 시각을 갖게 되었다는 것이다. 넓은 것을 의미하는 박(博), 보는 행위를 의미하는 람(覽), 모임을 의미하는 회(會)가 어우러진 박람회는 보여 주는 것보다 보는 것, 즉 주체를 관람객으로 이동했다고 볼 수 있다. 보여 주는 행위는 전시 주최자의 시각인 반면 무엇을 보는가는 관람객의 입장이기 때문이다.

이처럼 진열하는 이와 보는 이 모두가 즐거운 엑스포는 인류 역사에서 '최초'라고 할 수 있는 것들이 첫 선을 보인 장이었다. 와플 가게 옆 아이스크림 가게에서 우연히 탄생한 아이스크림콘을 비롯하여 전화기, TV와 같은 발명품이 엑스

포에서 처음으로 소개되었다. 우리가 잘 아는 프랑스 파리의 상징 에펠탑은 1889년 파리 엑스포를 위해 만들어졌다. 당대 최신의 건축 공법을 자랑한 결과물이었다. 런던의 수정궁 또한 유리로 만든 혁신적인 건축물이었다. 1800년대에 등장한 최초의 엑스포는 이렇게 새로운 것들이 가득한 신세계와 같았다.

바통을 이어받으며 계속되던 문화 축제, 엑스포. 그러나 두 번의 세계대전은 엑스포를 비롯한 전시 전반에 많은 영향을 미쳤다. 전쟁이라는 엄청난 사건은 사람들이 갖고 있던 기존의 인식을 파괴하고 왜곡했다. 그런 폐허 속에서 도시의 활기를 되찾아야겠다는 간절함으로 엑스포가 하나둘 재개되기 시작했다. 도시의 재건을 위해 노력하는 사회 분위기 속에서 엑스포는 모두에게 활력을 제공하는 행사가 되었다. 새로운 기술이 등장하고 수많은 정보가 오가며 경제가 회복되고, 국가 간 무역의 기초를 만들었다. 그리고 2000년대에 들어 엑스포는 국가를 초월해 인류가 직면하고 있는 문제에 대한 논의로 세계인들의 관심을 모았다. 2000년 하노버 엑스포를 기점으로 2005년 아이치, 2010년 상하이, 그리고 2015년 밀라노에서 지속가능한 삶을 위한 환경, 도시, 먹거리 등에 대한 이야기를 계속해 왔다.

'지구 식량 공급, 생명의 에너지(Feeding the Planet, Energy for Life)'를 주제로 한 〈2015 밀라노 엑스포〉의 마지막 주, 이탈리

아의 주요 방송사는 각 국가관을 돌며 다음과 같은 물음을 던졌다.

"엑스포를 한 단어로 표현하자면?"

밀라노 엑스포에서 한국관 기획에 참여한 동시에 언론 인터뷰를 담당했던 난 여러 단어 중에서 하나의 답을 찾아야만 했다.

"솔리다리탯(Solidaritat, 연대)."

책임을 함께하며 공통의 목표를 고민하는 모임. 6개월 동안 다채롭게 펼쳐지는 각 국가 전시관과 이벤트 안에서 우리는 지속가능한 미래와 먹거리, 그리고 식문화라는 공동의 주제를 함께 논의했다. 각기 다른 역사와 문화를 바탕으로 나름의 해결책을 제시하고 나누며 이야기하는 장은 21세기 새로운 유형의 아고라와 같았다. 엑스포 현장은 인류가 직면하고 있는 여러 문제들을 개인이 아닌 모두가 함께 고민할 수 있도록 환경을 조성하고 그 메시지를 끊임없이 전달하고 있다.

전시디자인과 기획, 운영을 진행하며 하나의 국가관을 만들고 꾸려 나가는 과정에서 연대의 힘을 배웠다. 부지를 고르고 국가관이 전달하고자 하는 메시지를 견고히 해 나가는 과정에서 국내 내로라하는 석학, 현장 경험이 풍부한 전문가들과 함께 한국관의 이야기를 효과적으로 전달할 방법을 고민했다. 생각하고 나누고 토론하며 만들었던 전시디자인의

세계와 실제 전시를 운영하고 관람객을 만나는 장까지. 혼자서는 경험할 수 없었던 공동 작업의 매력이 한층 더해졌다. 전시의 과정과 결과, 그 모든 것의 중심에 소통이 있다. **보는 것과 보이는 것을 넘나들며 수많은 화자와 청자가 만나는 시공간. 그것이 바로 전시다.**

엑스포의 준비와 진행 과정은 잠시 생겼다가 금세 사라지는 도시를 건설하는 일과 같다. 도시는 단순히 사람들이 이동하는 물리적인 환경만을 제공하지 않는다. 지구 마을에 사는 사람들이 모여 공동으로 풀어야 할 문제에 대해 이야기한다. 마주한 문제를 각자의 역사와 전통, 문화와 기술을 기반으로 고민한 결과를 국가관을 통해 선보이고 서로의 이야기를 주고받으며 함께 방안을 고민해 나간다. 선의의 경쟁을 하는 월드컵, 올림픽과의 가장 큰 차이점이자 또 다른 매력이다. 홀로 해결할 수 없는 일들이 많아질수록 연대를 위한 도시, 엑스포의 의미가 재조명될 것이다.

나의 밀라노, 그리고 엑스포

나는 스트레스를 받으면 화덕 피자집을 찾는다. 피자 한 판을 혼자 다 먹으면 가끔 피식 웃음이 나온다. 입안 가득 퍼지는 올리브유 향과 함께 내 인생에서 가장 큰 행복과 고민을 경험했던 이탈리아에서의 생활이 떠오르며 추억에 휩싸인다. 이탈리아 음식에서 출발해 지금의 삶에 이르렀으니 파스타나 피자 하나에 괜스레 사연이 깊다. 유학을 준비하며 이탈리아어를 배우기 시작했던 날. 미식을 공부하러 떠난다던 언니와 짝꿍이 되어 '무엇을 어떻게 먹어야 할 것인가'라는 물음을 갖게 된 그날부터 식문화를 주제로 한 밀라노 엑스포와의 인연이 시작되었는지도 모른다.

밀라노공대 수업에서는 이론을 제외한 워크숍의 절반가량이 엑스포와 관련되어 있었다. 엑스포 주제 또는 행사 기간에 진행할 수 있는 전시와 이벤트를 다뤘다. 프로젝트를 진행하면서 식재료, 요리법, 심지어는 이탈리아의 농·어업 유통 구조까지 이러저러한 책을 뒤적였다. 그러던 중 주어진 한

국관 설계 워크숍이 내 삶에 많은 변화를 가져왔다. 이 워크숍은 나를 토리노라는 새로운 무대로 이끌어 주었고, 그곳에서 슬로우푸드와 잇탈리를 통해 음식 철학과 문화를 생각해 볼 수 있었다.

이후 다시 찾게 된 밀라노에서 나는 운명처럼 〈2015 밀라노 엑스포〉의 한국관을 담당하는 기관의 전시 전담 업무를 맡게 되었다. 몇 년 동안 식문화와 전시 관련 경험을 씨실과 날실처럼 엮은 후였다. 밀라노 엑스포를 위해 살아왔던 것처럼 그렇게 프로젝트를 시작하게 되었다. 밀라노 현지 직원과 엑스포 한국관의 전문위원으로서 한국관 부지 선정 미팅에서부터 서울과 밀라노를 오가며 한국관을 만들고 운영하기까지. 약 4년의 세월은 마치 10년 간 일어난 일들이 압축된 것처럼 느껴질 정도였다.

엑스포나 월드컵 유치가 확정되면 개최 도시는 대규모 축제를 위해 만반의 준비를 한다. 밀라노에서의 삶이 시작된 2011년, 도시 곳곳은 4년 후 열릴 엑스포와 관련된 다양한 행사 준비로 분주했다. 학교도 마찬가지였다. 특히 실무를 담당하고 있는 건축가, 교수들은 엑스포를 향한 기대가 남달랐다. 그렇게 초기 준비 단계에서부터 밀라노 엑스포의 이모저모를 들을 수 있었다.

밀라노 엑스포 준비위원회 소속 건축가가 학교로 찾아와 엑스포의 마스터플랜에 관해 특강을 진행하던 날도 여전

히 생생하다. 건축가는 '지구 식량 공급, 생명의 에너지'라는 주제에 맞춰 친환경적인 구조 계획안을 수립한다고 발표했다. 특히 엑스포 대회장의 온도를 자연적으로 조절하기 위해 회장 외곽으로 수로를 제안했다고 강조했다.

모든 에너지를 집약하여 도시를 만드는 일. 2015년 이탈리아의 밀라노 엑스포는 단기간 도시를 구성하는 최적의 전략을 구사했다. 특히 로마 제국의 아이디어를 차용한 점이 인상 깊었다. 거대한 영토를 점령했던 로마 제국군은 점령지에 진영을 꾸릴 때 남북 방향의 카르도와 동서 방향의 데쿠마누스, 두 축을 중심으로 도로를 구획했다. 막사마다 규모의 차이는 있었으나 중앙 도로, 특히 데쿠마누스를 기준으로 나뉘어진 부지는 동일한 규모의 출입구를 가졌다. 효율적인 동선을 위해서였다. 이 원리는 밀라노 엑스포 회장에도 그대로 적용되었다. 데쿠마누스의 서쪽 끝에서 입장한 방문객은 그 축을 따라 이동하며 각 국가관을 한눈에 파악할 수 있었다. 그 땅에 살았던 사람들의 지혜가 21세기 밀라노에서 재현되는 것이었다.

그로부터 1년 후 나는, 그 마스터플랜을 펼쳐 놓고 한국 국가관의 위치를 결정하는 회의에 앉아 있었다. 학교에서 들었던 밀라노 엑스포의 마스터플랜이 머릿속에 고스란히 남아 있었으니 나와 밀라노의 정말 신기한 인연이었다. 조직위원회는 큰 부지를 주요 국가와 계약하기 위해 고군분투했고 한국의 엑스포 담당 기관은 좋은 부지를 얻기 위해 노력했다.

협상이 오간 후 최종적으로 한국은 아홉 번째 규모로 밀라노 엑스포 참가를 결정했다.

밀라노에서 부지 선정 과정에 참여한 후 한국에 돌아와, 먹거리를 큰 주제로 삼아 한국관의 기획을 시작했다. 국가전이니 국가대표를 뽑는 업무가 우선이기에 실력 있는 파트너들을 선발하기 위한 공모를 준비했다. 참가 의사를 밝힌 업체들을 대상으로 설명회를 여는 날, 이탈리아 문화에 대해 간략히 소개하는 시간을 가졌다.

밀라노가 왜 먹거리를 주제로 엑스포를 개최했는지 그 배경을 이야기하는 기획 회의에서 그간의 이탈리아 생활이 씨앗이 되었다. 토리노에서의 경험을 기획에 반영하여 한국관을 다룬 다큐멘터리에는 토리노의 슬로우푸드 대회와 브라의 미식 학교가 등장했다. 레스토랑과 기념품 개발까지 한국관 곳곳에 내가 지내 온 시간이 녹아들었다. 경험한 것을 타인과 나누고, 그 경험을 바탕으로 이탈리아에, 또 전 세계에 한국을 알릴 수 있는 컨텐츠를 만드는 작업이었다.

먹거리라는 큰 범위 안에서 점차 한국관의 주제는 한식에 초점이 맞춰졌다. 그동안은 관람객들을 위한 편의시설 중 하나였던 한국관 레스토랑이 이제 전시와 연계되어야 했다. '어떻게 하면 레스토랑을 한국관 방문의 피날레로 기억되게 할 수 있을까.' 한국관의 주제와 연결해 우리 음식에 담긴 철학을 보여 줘야 했다. 지금까지 엑스포 내 한국관 레스토랑은 주제와 무관하게 기획되어 왔지만 이번엔 전시만큼 중요한

장소로 기억되어야 했다.

그때부터 국내 외식 산업과 한식 전문가들을 수도 없이 만났다. 그저 먹음직스러운 한식을 차리는 것이 아니었다. 전시 현장에서 6개월 동안 우리의 철학을 녹인 한식 메뉴를 내놓을 수 있는 요리사와 그 철학을 잘 전달할 수 있는 환경이 필요했다. 최선의 방식을 고민 또 고민하다 보니 또 다시 밀라노와 토리노에서의 시간이 떠올랐다.

요리를 못하는 나는 이탈리아 친구 집에 초대를 받을 때마다 늘 정성스레 김밥을 말아 갔다. 한식은 방위를 상징하는 색이 조화를 이룬다고 소개하며 우리 음식에 담긴 철학을 알리고 싶었다. 이탈리아 친구들이 김밥을 한국인의 주식으로 착각하면 어쩌나 걱정될 정도였으니. 김밥을 수도 없이 말았던 이탈리아 생활을 생각하면 지금도 눈물과 웃음이 나온다. 그 덕분에 밀라노 엑스포 한국관은 단순한 일 이상으로 내게 너무나 큰 의미가 있었다. 이탈리아에서의 시간이 한국관에 올 관람객들의 경험을 설계한 셈이다. 음식 프로젝트를 통해 고민했던 시간, 이탈리아인들의 음식을 향한 열정과 철학, 그리고 그 안에서 한국을 소개하고자 애썼던 노력의 결과물이었다. 음식에 대한 이탈리아인들의 자부심을 알기에 더욱더 한식을 제대로 소개해 감동을 주고 싶었던 나의 바람이 한국관에 스며들었다.

밀라노 엑스포 이후, 이탈리아에는 한식 레스토랑이 늘어났고 한식에 대한 현지인의 관심도 늘었다. 한국관을 찾았

던 이탈리아 친구들도 내가 이야기했던 것들을 이전보다 깊이 이해할 수 있게 되었다고 한다. 밀라노 엑스포를 무대로 한식에 담긴 우리의 철학을 충분히 전달했다. 한국관의 꽃, 한식을 건강한 음식이라는 자부심으로 풀어 낸 전시의 결과는 수상과 보도를 통해 더욱 널리 알려지게 되었다.

지금도 밀라노 엑스포 한국관을 떠올리면 이만큼 나의 삶과 연결된 일이 다시 있을 수 있을까 하는 생각과 함께 많은 추억이 몰려온다. 동시에 지금 진행하는 일들, 만나고 있는 사람들이 또 언제 어디서 나와 더 깊은 인연을 맺게 될지 모른다는 생각에 매 순간 진정성을 가지게 된다. 그리고 2020년, 신기하게도 밀라노 엑스포의 경험을 바탕으로 두바이 엑스포 한국관 전시 기획에 일조하게 되었다. 밀라노를 준비했던 시간과 지난 5년이 교차하며 한 편의 영화처럼 스쳐지나갔다.

밀라노는 분명 그저 유명한 도시, 역대 엑스포 개최지 그 이상의 존재다. 다음 엑스포가 또 어떤 주제로 세계인을 한자리에 모을지, 누군가의 삶을 얼마만큼 의미 있게 변화시킬지 궁금하다. 삶이 깃들고 더 나은 미래로 향하는 엑스포. 코로나라는 어려운 조건 속에서 앞으로의 엑스포는 어떠한 장으로 나아갈지 기대해 본다.

밀라노 엑스포 ©Mattia Verga

데쿠마누스를 중심으로
각 국가관이 펼쳐진다.
세계인의 축제, 밀라노 엑스포는
함께 길을 공유한다는 점에서
시공간을 함께하는 삶을
보여 주는 세계 최대 규모의
전시장이다.

@Milano

사이를
짓는
작업

창을 디자인하다

밀라노 엑스포가 끝나고 4년 만에 다시 찾은 이탈리아는 여전히 변함없었다. 헤어질 때 모습 그대로 나를 반기는 오랜 친구처럼 그 자리에 있었다. 여러 도시로 흩어진 친구들이 지구 반대편에서 날아온 나를 만나겠다며 바쁜 시간을 쪼개 달려와 주었다. 그중 파스타 마드레의 전도사이자 소중한 친구 엘레오노라도 있었다. 겨우 맞춘 단 한 번의 저녁 약속, 로마인의 자부심이 가득한 엘레오노라 커플과 함께 로마에서 시간을 보냈다. 우리는 도시 곳곳을 누볐다. 그날은 말 그대로 로마의 휴일이었다.

현지 친구들과 도시를 거닐 때면 그들이 안내하는 여정을 통해 혼자서는 만나기 힘든 도시의 다른 면을 마주할 수 있다. 특히 로마 토박이가 들려주는, 도시 곳곳에 깃들어 있는 이야기에는 애정과 재미가 넘쳐났다. 같은 도시라도 어떻게 바라보느냐의 차이로 낯설고 신비로운 대상으로 바뀔 수 있다. 엘레오노라와 함께 보냈던 그날 저녁은 수없이 보았던

로마의 야경을 새롭게 감상할 수 있는 시간이었다.

얼마나 돌아다녔을까. 하늘이 어두워졌는데 언덕 위의 커다란 대문 앞에 사람들이 줄을 서 있는 희한한 광경이 눈앞에 펼쳐졌다. 다들 철문의 열쇠 구멍으로 무언가를 보고 있었다. 이 밤중에 왜 여기까지 와서 저 구멍 하나를 두고 줄을 서 있는 걸까. 저 안에 대체 무엇이 있길래? 엘레오노라는 괴물이 숨어 있다며 농담을 건넸다.

"조심해. 네 눈을 찌를지도 몰라."

두려움 반 설렘 반 내 차례가 되었다. 한쪽 눈을 감고 열쇠 구멍을 응시했다. 순간 내 눈을 찌른 건 괴물이 아니라, 작품처럼 펼쳐진 도시의 모습이었다. 성 베드로 성당의 아름다운 모습이 열쇠 구멍을 통해 정중앙에 그려졌다. 작은 구멍 하나가 멋진 액자가 되어 성당과 밤하늘을 한 폭의 그림처럼 담고 있었다. 가장 기억에 남는 로마의 밤 풍경이었다. 무언가를 보기 위해 줄을 선다는 경험도 생소했을 뿐더러 그 작은 열쇠 구멍을 통해 만난 몇 초 안 되는 순간이 너무나 감동적이었다. 그 틈을 보려고 전 세계에서 모여든 사람들의 모습 또한 인상적이었다.

보는 경험을 새롭게 하는 몰타 기사단의 철문 열쇠 구멍은 바라보기 전에는 기대감을, 바라본 순간에는 감동을, 그리고 바라본 후에는 감성을 불러일으켰다. 괴물이 나와 실명할 수도 있으니 조심하라는 엘레오노라의 장난에 수수께끼를 마주한 것 같은 기대감이 특별한 분위기에 큰 몫을 했다. 그리

철문의 열쇠 구멍 틈으로
보이는 풍경.
차가운 철문의 인식마저도
변화시키는 너머의 아름다움에
'창'의 역할이 더욱 소중해진다.

@Roma

고 열쇠 구멍 안으로 한 폭의 감동적인 그림을 마주하며 신비로운 광경이 연출되었다. 작은 시야를 통해 만난 거대한 도시의 모습은 차가운 철문에 대한 인식도 변화시켰다. 어느새 두려움의 대상이 아닌 호기심의 틀로서 또 다른 로마의 매력을 선물해 주는 장치가 되었다.

이 작은 열쇠 구멍은 사물을 보는 과정, 즉 시선과 인식을 설계하는 장치라고 할 수 있다. 무언가를 동일 선상에서 마주할 때와 다른 높이에서 마주할 때, 우리는 같은 사물도 다르게 보려는 경향이 있다. '올려다보다', '내려다보다'와 같은 표현이 단순히 바라보는 것을 넘어 상대방을 '존중하다', '경배하다', '무시하다'라는 뜻과도 맞닿아 있으니 어떻게 보느냐에 따라 그 의미가 다양해지는 건 문화권을 막론하고 피차 일반인 듯하다.

내려다보는 경험, 시선의 마법에 대해 생각할 때 떠오르는 또 다른 사례가 있다. 독일의 국회의사당은 옛 건축 양식 위에 유리로 만들어진 돔이 얹힌 매우 독특한 구조로 되어 있다. 세상 어느 나라의 국회의사당이 또 이런 관심을 받을 수 있을까 싶을 정도로 관광객에게 인기가 있는 이곳은 내부 투어와 돔 전망대로 매우 유명하다. 유리로 만들어진 전망대는 베를린을 조망하는 기능도 있지만 그 이전에 다른 목적이 있다. 건물 꼭대기에 위치한 돔에서 그 아래 국회가 열리는 모습을 볼 수 있다는 것이다.

"독일 국민에게(Der Deutschen Volke)."

국회의사당 건물 앞에 새겨진 이 글귀처럼 독일 민중을 위해 일하는 국회의원들의 모습을 일반 시민들이 내려다볼 수 있게 설계해 놓았다. 국회의원들이 현장에서 고개를 들면 시민들을 만날 수 있다. 언제나 시민을 생각하며 일하라는 메시지다. 시민 위에 군림하는 정치인이 아닌 시민을 위해 일하는 정치인이 되라는 건축가의 의도가 빚어낸 흥미로운 결과물이다.

창은 하나의 경계이자 두 시선이 교차하는 지점이다. **안에 있는 내가 밖을 내다보고, 밖에 있는 사람이 안을 들여다보는 과정 안에 암묵적 소통과 여러 감정이 교차한다.** 창은 단지 햇살을 받기 위한 구멍이 아닌 소통을 위한 길목으로 작용하고 있다. 가끔 의아한 위치에 창이 만들어져 있다면 그 너머를 관찰해 보길 추천한다. 공간을 만든 이가 건물 안에서 창문 밖 의미 있는 광경을 선물하려고 했는지도 모른다. 동일한 높이에서 바라보거나 내려다보고 또 올려다보면 새로운 의미가 더해지는 경험이 기다리고 있을 것이다.

공간의 기억 찾기

어렸을 적 비디오 가게를 좋아했다. 특히 비디오 가게 앞에 붙어 있는 포스터들은 하나의 예술 작품처럼 느껴졌다. 그런데 어느 순간 아파트 단지마다 있었던 비디오 가게가 모두 사라져 버렸다. DVD가 나오더니 이윽고 인터넷에서 영화를 내려받고 더 나아가 이제는 월정액을 주고 컨텐츠를 구독해서 보는 세상이 되었다. 예술품과도 같던 영화 포스터는 이제 영상으로 대체되었고 마트에서 과자를 고르듯 손짓 몇 번으로 줄거리와 다른 사람들의 평가까지 알 수 있는 시대에 살고 있다.

사라진 공간은 비디오 가게뿐만이 아니다. 언젠가 파출소가 주민들을 위한 운동시설로 바뀌고 있다는 소식을 접했다. 전화 기지국도 하나둘 사라지고 그 자리에 호텔이 들어선다는 이야기도 들었다. 많은 사연을 간직하고 사랑받던 공간이 어느새 흥망성쇠의 길을 걷고 있다. 많은 이의 기억 속 장소도 시간이 지나면 어느 순간 옛 추억으로 사라지기 일쑤다.

　지금처럼 신도시들이 생겨나고, 모두가 헌 집을 두고 새 집을 꿈꾸는 세상에서 때론 우리가 집을 짓고 떠나 버리는 개미 같다는 생각이 든다. 나는 '터전'이라는 말을 좋아하지만 막상 '터'와 '전'을 어떻게 생각해야 할지 답은 쉽게 나오지 않는다. 내가 서 있는 나의 영역은 이제 계속해서 변하는 도시와 함께 유랑하고 있다.

　우리가 살아가는 방식은 공간에 수많은 영향을 준다. 빠르게 변화하는 산업만큼 우리에게 잊혀지는 공간도 늘어난다. 추억이 담긴 공간에서 어떻게 과거의 이야기를 뽑아내고 의미를 찾아낼 것인지는 시간을 향유하는 현시대의 문화에 달려 있다. 뉴트로라는 신조어가 나왔듯 레트로에 관심을 두는 요즘이라지만 이 사조가 얼마만큼 옛 시간을 기반으로 한 문화 현상인지는 아직 의문이 앞선다.

　이탈리아에 처음 갔을 때 이탈리아인들이 그들의 모든 역사와 전통을 사랑하고 최대한 그것을 활용하여 현대적 의미로 승화시키려고 하는 모습이 신기했다. 분명 현대적인 디자인인데도 그 안에는 전통으로부터 이어져 온 묘한 재치와 진중함이 조합되어 있었다. 이전의 것을 잘 활용하는 이탈리아에는 버려지는 공간이 없을 것만 같았다. 잊혀지는 공간도 현대의 디자인과 어우러져 계속해서 숨쉬는 공간으로 이어지고 있다고 생각했다.

　그러나 이탈리아도 시간의 흐름과 사회의 발전에서 자유롭지는 않았다. 어느 사회든 그들의 문화 안에서 사라지는

공간이 생긴다. 새로운 기술이 등장하듯 새로운 공간이 출현함과 동시에 한쪽에서는 버려지는 공간이 등장한다. 이탈리아 역시 그런 공간에 대한 새로운 아이디어가 필요했다.

이탈리아는 가톨릭을 국교로 하는 나라로, 문화 곳곳에 그 흔적이 배어 있다. 갓 태어난 아기들도 세례를 받고 장례식은 성당에서 치르는 게 일반적이다. 도시는 주교가 있는 큰 성당, 즉 두오모를 중심으로 만들어지고 길은 두오모 광장을 중심으로 사방으로 뻗어 나간다. 두오모뿐만 아니라 많은 종교 건축물이 관광 명소이니, 종교가 소유하고 있던 예술품 덕에 나라 전체가 예술의 보고라 불린다.

종교의 뿌리와 나라의 문화적 토양이 밀접하게 연결되어 있기 때문에 이탈리아인들은 종교와 문화를 동일시하여 바라본다. 태어나 보니 가톨릭 국가이고 모든 것이 원래 그랬던 것처럼 가톨릭 문화가 자연스레 온몸에 녹아든 것이다. 너무 익숙해서인지 역설적이게도 이탈리아 또래 친구들 중에는 독실한 가톨릭 신자를 찾기가 쉽지 않다. 신앙 생활은 나이 지긋하신 분들의 영역이라는 생각이 있다고 한다. 이런 젊은 세대의 생각은 공간의 변화에서도 여실히 드러난다. 젊은 이들이 성당을 찾지 않자 신자 수가 줄어들어 종교 공간 또한 그 규모가 축소되고 있는 것이다.

밀라노의 한 클럽은 교회 건물을 리모델링한 것으로 유명하다. 겉은 전형적인 교회 건물의 형태를 띠는데 단지 십자

가가 없을 뿐이다. 안에는 현란한 조명과 음악 소리가 가득하다. 오래된 동네에 한껏 꾸민 청년들이 찾아오는 것이 신기할 따름이다. 그런데 이렇게 버려진 교회 건물은 이탈리아뿐만 아니라 유럽 전역에 고민거리로 존재한다.

토리노의 건축 사무소에서 일하던 시절, 가장 처음 맡았던 프로젝트가 바로 버려진 종교 공간에 관한 프로젝트였다. 이탈리아에는 성당뿐만 아니라 수도자들이 살았던 수도원도 줄어들고 있다. 종교의 변화와 함께 많은 공간이 새 주인을 찾아야 하는 상황에 놓인 것이다. 로마 근처의 국립공원 안에 있는, 작은 산봉우리 위에 버려진 수도원을 대상으로 활용 방안을 제안하는 아이디어 공모를 진행했다.

밀라노에서 친구들과 말로만 논했던 종교의 공간, 그러나 지금은 그 누구의 공간도 아닌 옛 수도원을 탐방하게 되었다. 기차로 6시간, 운전해서 또 2시간, 산길을 뚫고 올라간 작은 봉우리의 중턱에 아담한 수도원이 놓여 있었다. 영화 「장미의 이름」에서 본 것 같은 수도원이 그대로 내 눈앞에 펼쳐졌다.

어떻게 이런 곳에서 생활했나 싶을 정도로 작은 방과 미사를 드리던 회당, 식당 등 모든 것이 과거의 모습으로 남아 있었다. 국립공원 관계자의 안내를 들으며 건물을 둘러보았다. 수도원은 몇십 년 간 방치되었지만 외진 곳에 있어 비교적 보존이 잘되어 있었다. 간간이 눈에 띄는 깨진 유리 조각이 버려진 장소에 왔던 사람들의 흔적을 보여 주었다. 작은

건물 몇 채 안에는 수도자들이 기도를 드렸던 공간이 있었고 자급자족을 가능하게 했을 작은 텃밭도 있었다. 속세와는 떨어진 산기슭에서 나름의 방식으로 수도에 전념할 수 있는 환경을 갖추고 있었던 것이다.

이탈리아 역사에서 보면 수도원은 기도를 위한 수양의 공간이자 다양한 제품과 문화가 탄생한 발생지이기도 하다. 피렌체에는 이름만 대면 한국 관광객들도 익히 아는 유명한 약국이 있는데, 흥미롭게도 이 약국은 성당 건물 바로 옆에 위치한 수도원에서 탄생했다. 옛 수도원에서는 중정에서 자생하는 허브로 사람들을 치료하기 위한 다양한 제품을 만들었고 그 역사가 약국으로 이어진 것이다.

이처럼 수도원은 자급자족 형태에 맞춰진 다소 폐쇄적인 공간이었고 주로 수도사들만을 위해 존재했었다. 하지만 더 이상 종교의 무대로 쓰이지 않게 되면서 다른 쓸모를 찾아야 하는 상황이었다. 이 공간을 다시 따뜻하게 만들 아이디어가 필요했다. 어떻게 외딴 섬과 같은 이곳에 사람들의 발길을 이끌 수 있을까. **누구를 위한 공간이 될 수 있을까.** 우리의 프로젝트는 여기에서부터 시작되었다.

외딴 곳에 사람들을 끌어들이기 위해서는 볼거리 혹은 즐길 거리가 있어야 한다. 수도원을 중심으로 올 만한 사람들을 생각해 보았지만 접근성이 떨어지는 곳이 도심 속 박물관처럼 누구든 손쉽게 찾을 수 있는 장소가 되기에는 너무나 많은 제약이 있었다. 그래서 자급자족에 특화된 수도원의 공간

적 특성을 활용하기로 결정하고, 작은 공동체를 꾸리고 사는 이들을 위한 공간을 고민하기 시작했다.

오랜 토의 끝에 도움이 필요한 엄마와 아이들을 위한 시설로 가닥을 잡았다. 수도사들이 기도했던 방은 엄마와 아이들을 위한 공간으로, 식사하고 기도하던 공간은 단체 활동을 위한 홀로 쓰면 좋을 듯했다. 여기에 텃밭과 일부 시설을 이용하고 식당 운영이나 기념품 판매를 할 수 있는 안을 더했다. 그렇다면 어떻게 사람들의 발길을 모을 것인가에 대한 과제가 남았다. 답은 주변 등산로에 있었다. 등산로와 수도원을 연결하면 충분히 외부인과 소통이 가능한 열린 공간이 되지 않을까. 등산객들에게 지역 특산물을 활용한 요리를 제공하고, 이곳의 작은 커뮤니티에서 만들어 낸 몇몇 제품들을 판매해 구성원들이 소일거리도 할 수 있는 안으로 구체화했다.

공간의 구조적 특성과 수도원이 가지고 있는 문화적 배경, 그리고 기존의 구조물을 활용하여 새로운 방식으로 해석해 보는 아이디어였다. 본래 이곳에 머물렀던 이들의 생활 방식을 이해함으로써 새로운 프로그램의 실마리를 찾는 과정. 우리의 안은 2등에 당선되며 실제 수도원을 재생하는 방향 설계에 도움이 되었다.

공간을 구성하고 전시를 기획하는 사람으로서 공간 재생이란 새로운 숨결을 불어넣는 일과 같다. 한국에서는 옛 공장 터나 특별한 장소로 쓰였던 곳을 카페로 활용하는 사례를 종종 마

주한다. 도시의 온기를 다시 채우기 위해서는 옛 공간이 살아 움직이던 그 방식 그대로, 다른 역할을 부여하며 해석해야 하지 않을까. 그것은 어떠한 방식으로든 보고 보이는 관계 안에서 멈춰 버린 공간에 활력을 다시 불어넣고 나아가 도시에 활기를 띠게 하는 일이다. 버려진 공간 안에서 잊혀진 사람의 이야기를 찾아보며 시공간의 빈칸에 다시 온기를 채우는 사례들이 더 풍부해졌으면 한다.

Fare gli italiani

멈춰 있는 사진 속
그때 그 사람들의 일상을
여행해 본다.

누군가를 이해하고 공감하기
위한 장치. 전시는 프레임 안과
밖의 대화다.

@Torino

길과 사람 사이

물가는 항상 이야기를 품고 있다. 인천에서 나고 자란 나는 열 살 무렵의 어린 시절, 인천 남구에 있는 한 아파트 단지 근처 공원에서 자전거를 타고 놀던 중 흥미로운 표지판 하나를 발견했다. '능허대터.' 조선시대에 옛 중국에서 온 사신들이 배를 정박하고 내리던 곳이라 쓰여 있었다. 그저 공원 안 작은 연못에 불과한 곳에 쓰인 글귀는 어린 나에게 충격을 주었다. 주변을 두리번거렸다. 사방 어디를 보아도 도심 한가운데인데 조선시대에는 중국에서 이곳으로 배를 타고 왔었다니 대체 무슨 말인가 싶었다.

　갑자기 주변 땅이 새롭게 보였다. 옆에 있던 엄마에게 물었다. 나는 지금 땅 위에 서 있는데 여기에 어떻게 배를 대었던 것이냐고. 그때 처음으로 바다를 메워 땅을 만들 수 있다는 걸 알았다. 사람들이 필요에 의해 땅을 만들면 바다가 땅이 되어 점점 넓어진다고 했다. 능허대터에서 바다는 보이지도 않는다. 사람이 원하면 바다가 땅이 되고 원래 물길이었던

곳이 흙길이 되다니. 새로 만들어지고 버려지는 공간에 대해
관심이 부쩍 커졌다.

어느 날, 간척으로 새로운 땅이 생기고 거대한 다리가 들
어서며 섬이 육지처럼 변했다. 배를 타고 가던 섬은 나와 거
리가 먼 공간이었지만 다리를 통해 차로도 쉽게 갈 수 있는
섬은 이제 더 이상 나와 떨어진 공간이 아니었다. 간척을 해
점점 넓어지는 땅을 보며 공간에 대한 호기심이 자라났다. 바
다와 땅이 만나는 공간은 매일 바뀌는 해안선처럼 무한한 변
화와 가능성을 지니고 있다. 매번 다른 도시를 만날 때도 물
과 땅의 관계를 관찰하듯 공간이 주는 감정을 섬세한 시선으
로 마주한다.

학부 졸업 설계를 위해 대상지를 찾던 중 어린 시절의
이야기가 불현듯 생각났다. 바다를 메워 만든 땅, 그 안에 우
리가 풀어 볼 무언가가 놓여 있으리란 확신이 들었다. 조선
시대까지 거슬러 올라가지 않아도 물가에는 항상 풀어야 할
과제가 놓여 있다. 그렇게 인천의 땅과 바다가 만나는 지점
중에서 화수부두, 북성포구, 만석부두 세 곳을 대상지로 삼았
다. 분명 경계에 있어 땅으로도 바다로도 뻗어 나갈 수 있는
데도 불구하고 고립되어 있는 듯한 세 부두의 사연을 들여다
보기 시작했다. 조원 몇 명이 도서관에서 열심히 옛 지도를
구해 왔다.

시대별로 여러 장의 지도를 겹쳐 보니 어렸을 적 엄마의
말씀처럼 바다가 땅이 된 역사가 한눈에 들어왔다. 섬이 육지

가 되고 육지는 점점 바다를 향해 나아갔다. 간척지의 조성은 급기야 해안선을 둥근 모습이 아닌 딱딱한 직선으로 만들어 놓았다. 그렇게 땅 끝에 있던 세 부두는 어느새 바다인지 강인지도 알 수 없는 위치에 서 버렸다. 바다가 멀어져 가면서 땅끝은 점점 내륙이 되고 큰 항구가 들어서며 땅은 산업 현장으로 바뀌어 갔다. 배로 실어 나르기 좋도록, 항구에 도착한 자재를 신속히 제품으로 만들 수 있도록 큰 공장들이 하나둘 부둣가 주변으로 들어섰다.

사람들은 물가를 떠나 다른 곳으로 이사했다. 이제 옛 부두는 큰 공장 사이를 뚫고 지나야 만날 수 있다. 바다가 빼꼼 머리를 내밀고 있는 어느 구석에서 비로소 옛 추억을 되새길 수 있는 것이다. 작은 부두에는 여전히 낚시를 즐기는 사람들과 그날그날 들어오는 생선에 따라 메뉴를 정하는 횟집들이 남아 물가의 삶을 이어 가고 있다.

문제는 길이었다. 부두는 항상 그곳에 있었지만 지도는 계속해서 새롭게 그려졌다. 아는 사람만 찾아갈 수 있는 그곳을 쉽게 닿을 수 있는 장소로 만드는 작업이 필요했다. 우리는 이 세 부두를 살리기 위해 길을 다시 잇는 제안을 선보였다. 세 부두를 인천의 옛 도심과 연결하여 사람의 이야기를 담을 수 있는 길로 만들고 그 길을 오가는 수상 버스를 만들어 순회한다. 각 부두는 아담하고 생기 있는 환경으로 다시금 사람들을 초대한다. 산업화 역시 우리 사회가 만들어 낸 하나의 장면이라면 이 또한 관람하는 것도 나쁘지 않다고 생각했다.

길 위에 도시가 있고 길을 통해 도시를 만난다. **길을 잇는다는 것은 사람과 도시의 경계를 만드는 일, 도시에서 우리의 표면적을 넓히는 작업이다.** 각각의 길은 단순히 내륙에서 바다로 사람을 실어 나르는 컨베이어 벨트가 아니라 일상을 잇는 고리로 작용한다. 한 걸음씩 내딛으며 만나는 다양한 장면은 땅과 바다, 산업과 자연이 얽히고설킨 도시의 시간을 읽는 여정과 같다. 장면 하나하나를 모아 나만의 영화를 만드는 것처럼 길 위를 걸을 때의 광경은 머릿속에서 하나의 필름처럼 모인다.

도시의 급속한 발전과 함께 우리도 모르는 사이에 끊겨 버린 길들이 있다. 바로 앞에 바다를 두고도 보지 못하는 경우가 있고 바로 앞에 산이 있어도 접근하지 못하는 일이 생기는 이유다. 보고 보이는 방식에 대한 고민 이전에 서로 마주하는 것이 먼저 필요하다. 서로에게 마음을 기울이고 관찰하면 평소 보이지 않던 것들이 보일 수 있다. 도시에서 길은, **가지 못하는 곳으로 우리를 이끌어 주는 전시장의 도슨트와 같다. 길을 잇는 일은 도시를 읽을 수 있게 사람들을 초대하는 일인 셈이다.** 어디에서 무엇을 볼 수 있도록 만들어 줄 것인가. 길을 선택하는 그 고민 안에 세상을 보는 시선이 만들어진다.

일상이
되다

일상과 일탈을 위한 장소.
새로운 시간과 공간으로의 진화.
계속되는 변화 안에서 전시는 어떻게 나아가야 할까.

장소
만들기

허락된 시간과 공간

춥고 습한 겨울, 지독한 날씨를 뚫고 유럽 사람들은 광장에
모여 크리스마스 마켓을 즐긴다. 도시의 광장에는 통나무와
텐트로 만들어진 부스가 연말 분위기를 연출한다. 추운 날씨
에 따뜻하게 데운 와인과 함께 나누는 대화는 광장에 온기를
불어넣어 준다. 가장 멋진 크리스마스 마켓은 단연 제일 아름
답다고 손꼽히는 오스트리아와 독일의 마켓일 것이다. 세계
인이 찾는 관광지이자 겨울 여행에 반드시 포함되어야 할 목
적지이기도 하다.

　그중에서도 내게 유난히 인상 깊었던 크리스마스 마켓
이 있다. 아름답고 휘황찬란한 장식보다도 사람들의 웃음소
리에 매료되는 축제의 현장, 바로 독일 북부에 위치한 볼프스
부르크의 크리스마스 마켓이다. 유구한 역사를 자랑하는 유
럽 대부분의 도시들과 달리 볼프스부르크는 2010년 하노버
엑스포 시기에 기획되어 만들어진 매우 젊은 도시다. 자동차
를 좋아하는 이들이라면 볼프스부르크와 함께 유명 자동차

브랜드를 떠올릴 것이다. 이 도시는 폭스바겐의 공장이 위치
한 곳으로 도시 인구의 70퍼센트가 이 회사의 직원과 그들의
가족이고, 30퍼센트 정도는 자동차 판매와 연계된 직업군으
로 구성되어 있다. 결국 공장에 근무하는 이들이 가족과 함께
즐기는 현장이 곧 크리스마스 마켓인 것이다. 다양한 음식과
겨울 축제에서 빼놓을 수 없는 아이스링크장이 시민들을 불
러 모았다. 그렇게 시민에게 허락된 공간과 시간 안에서 볼프
스부르크의 사람들은 행복한 겨울을 보내고 있었다.

'가는 날이 장날'이라는 말이 있다. 무언가를 하려고 나섰더니
사람이 너무 많거나 지나치게 정신이 없을 때 쓰는 말이다.
여기에서 '장(場)'에 주목해 본다. 장이 정신없이 붐빈다는 것
은 사람들 사이에 활발한 교류가 이루어지고 있다는 뜻이다.
장날의 참여자는 현장에서 물질적, 비물질적 교환을 한다. 여
기서 비물질적 교환이란 즐거움과 같은 감정적 소통일 수도,
특정 산업에 관한 정보 교류일 수도 있다. 재미있는 점은 우
리의 전통 장은 3일이나 5일 간 특정 장소에서 이루어지는 사
람들과의 만남이라는 것이다. 유명하다는 플리마켓이나 5일
장의 일정을 잘못 알고 그 지역을 방문해 본 적 있는가. 허전
하다 못해 원래 알고 있던 장소가 맞나 싶을 정도로 텅 빈 거
리를 마주했을 것이다. 그러나 행사 당일 다시 그곳에 가 보
면 전혀 다른 공간을 만날 수 있다. **아무런 의미가 부여되지
않았던 기존 도시 공간이 일정 시간 동안 사람들이 모이고 교**

류하며 하나의 특별한 장소로 거듭난다.

바깥으로(Ex/E-) 보여 주는 전시(Exhibition)와 바깥으로 나타남을 뜻하는 이벤트(Event)는 단어의 유래에서부터 유사성을 갖는다. **전시가 사물의 맥락을 새롭게 놓는 것이라면 이벤트는 도시 안에 또 다른 장소를 만들어 공간을 낯설게 하는 작업이라고 볼 수 있다.** 그리고 이 '낯섦'은 단 며칠간 이루어지는 여행과도 같다. 축제를 통해 우리가 일상으로부터 탈출을 꿈꾸듯 이벤트는 도시 공간에 일탈을 부여한다. 홍대 일대에 차 없는 거리가 생기고 신촌의 도로가 버스킹하는 사람들의 무대로 변신하며 재능을 선보이고 즐거움을 나누는 장이 되었듯이, 도시는 이벤트를 통해 다시 태어난다. 가지고 있던 물건을 파는 형태도 있지만 작은 소품을 제작하여 판매하는 장터도 많아지고 있다. 작은 지역 축제나 페어가 활발해지고 교외에 위치한 쇼핑센터에도 작은 장터를 마련할 정도다. 이제는 공공에서 주최하는 것뿐만 아니라 다양한 주체들이 나서서 새로운 무대를 만들고 있다.

축제를 의미하는 단어 페스티벌은 라틴어 페스툼(Festum)에서 비롯되었는데, 조금 더 거슬러 올라가 보면 페스툼은 행복, 즐거움을 의미하는 라틴어 페스투스(Festus)에서 유래되었다. 앞서 이야기한 무역박람회 페어(Fair)도 종교적인 축제와 휴일을 뜻하는 라틴어 페리아에(Feriae)에서 유래되어 휴일 또는 축제라는 특정한 기간을 의미한다. 페리아에의 어원을 따라 거슬러 올라가면 다시 페스투스로 이어지

니 결국 박람회와 축제는 모두 같은 뿌리라고 할 수 있다. 사람이 모이고 즐길 거리가 있으며 1년 365일이 아닌 일정 기간에만 열리는 곳이라는 공통점이 보인다. 그렇다면 특정 산업에 가까울수록 박람회가 되고 무대와 같은 즐길 거리가 있으면 축제가 되는 걸까. 답은, 꼭 그렇지도 않다.

재미있는 사실은 우리가 꿈꾸는 일상 탈출이 아주 오래전 유럽 중세 사람들의 희망과 크게 다르지 않다는 점이다. 한 가지 질문을 해 본다. 광장은 누구의 것인가? 우리는 자연스레 시민이라고 답할 것이다. 그러나 중세 사람들에게 도시 공간은 '우리의 것'이라는 답으로 연결되지 않았다. 당시 주요 공간은 도시마다 위치한 교회 앞마당, 즉 광장이었고 그곳은 당연히 교회의 소유지였다. 시간 또한 마찬가지다. 중요한 시기는 모두 교회에 의해 좌우되었다. 일정 시간 동안 광장을 쓰기 위해서는 성직자나 교회 관계자들의 허가가 필요했다.

이렇게 엄격했던 시대에 유일하게 일탈을 용인해 주는 기간이 있었다. 바보들의 축제인 '바보제(Feast of fools)'. 단어 그대로 모든 이들에게 바보가 되는 것을 허용하는 날이었다. 하루 동안 평민과 상류층의 역할 바꾸기 놀이가 이루어졌다. 사회적인 통념과 종교적인 금기를 깨는 행동을 해도 아무도 나무라지 않았고 다음 날이 되면 그 누구도 바보제 동안의 일에 대해 묻지 않았다. 일상을 벗어난 사람들의 행위는 특정 시간, 그리고 공간 안에 상자처럼 보관되었다.

중세 이후, 엄격했던 교회 세력이 점차 약화되면서 교

회 공간은 비로소 모두의 공간이 되기 시작했다. 이탈리아에서는 도시마다 성인을 기념하는 날에 축제를 열었는데 점차 지역의 이야기를 담아내는 시민들의 축제로 변화했다. 성스러운 날을 의미하는 휴일(Holiday)은 교회의 힘에 따른 성인 기념일에서 비롯되었지만 축제 기간만큼은 종교 색채를 벗어난 다양한 활동이 벌어졌다. 이탈리아의 지역 축제를 의미하는 단어 '사그라(Sagra)' 또한 성스러움을 의미하는 '사크로(Sacro)'에서 왔다. 일반 시민들에게 일탈을 선물해 준 시공간이 교회에서 허가해 준 시간과 공간 안에서 펼쳐져 왔다는 것이 흥미롭다.

지금은 중세 유럽만큼 억압이 있는 사회는 아니지만 축제나 페어 등 도시 안에서 벌어지는 이벤트는 여전히 우리에게 일상을 벗어나는 경험을 선물한다. 여름밤 더위를 피해 걷던 한강변에 작은 장이 들어서고 공연 무대가 만들어진다. 일상 안팎을 넘나드는 변화 안에서 행복과 즐거움을 만끽한다. 아무 일도 일어나지 않던 빈 공간에 사람이 모이고 그 위에서 이야기가 꽃핀다. 이벤트는 도시에 새로운 장소를 만들며 우리의 삶을 풍요롭게 한다.

도시 속 보물찾기

여행을 좋아하는 사람이라면 누구나 베네치아를 꼭 가 봐야 할 곳으로 손꼽으며 아름답다고 말한다. 수로를 이동하는 곤돌라의 특별함과 수상 버스, 수많은 교각이 만들어 내는 이국적인 정취가 모든 이의 마음을 사로잡는다. 베네치아는 여행과 미식, 예술을 사랑하는 이들에게 천국과도 같은 도시다. 미술과 건축을 비롯한 모든 영역을 아우르는 예술의 축제 장소로 골목과 골목, 바다와 땅 위를 넘나들며 무대를 제공한다. 아름다운 수로 사이로 펼쳐지는 건축물, 음악가 비발디와 몬테베르디의 활동 무대였던 베네치아는 바다와 어우러진 독특한 경관으로 세계인에게 사랑받는다. 다양한 예술가의 영감을 엿볼 수 있을 뿐만 아니라, 2년마다 한 번씩 열리는 미술 비엔날레와 건축 비엔날레가 베네치아를 더욱 풍부하게 만들고 있다.

갤러리와 우피치가 공간의 명칭에서 유래된 반면, 개최 주기, 즉 시간에서 유래된 국제적인 행사가 있다. 현대 미술

의 올림픽이라는 호칭을 갖는 '비엔날레(Biennale)'는 문자 그
대로 '2년마다', '2년 주기'라는 뜻의 이탈리아 단어다. 제대로
된 미술 전시회를 만들기 위해 2년이라는 시간이 필요하다는
데에 동의한 이탈리아의 결정이 매우 인상 깊다. 1895년에 시
작된 이 유서 깊은 전시회는 하나의 실내 공간이 아닌 도시를
무대로 이루어진다.

　문화 예술계의 축제인 비엔날레의 탄생은 불과 100여 년
전이다. 1895년 베네치아 공국은 움베르토 1세 왕과 마르게리
타 여왕의 은혼식을 기념하기 위해 미술 전시를 기획한다. 당
초 이탈리아 예술을 위한 자리로 구성되었지만 초청에 의해
외국 작가들도 참여할 수 있는 모양새를 갖추었다. 아울러 심
사 제도를 만들며 1895년 4월 30일, 역사상 최초의 〈베니스
비엔날레〉가 등장했다. 이후 100년 간 전 세계의 주목을 받는
예술 전시회로 자리하며 건축 비엔날레를 본격적으로 개최
하면서 오늘날 축제의 도시 베네치아가 완성되었다. 2000년
부터 홀수 연도에는 미술 비엔날레, 짝수 연도에는 건축 비엔
날레를 개최한다. 최근에는 매년 음악, 연극, 영화, 무용 등 각
분야의 축제들이 비엔날레와 연계하여 진행되기도 한다.

　주요 박물관을 따라 이어지는 수상 버스를 타고 물고기
모양의 섬, 베네치아의 꼬리에 다다르면 비엔날레 회장이 나
타난다. 회장은 크게 두 곳을 중심으로 이루어진다. 첫 번째
는 국가마다 별도 감독을 선정하여 전시를 진행하는 곳인 '자
르디니(Giardini)'다. 이탈리아어로 정원을 뜻하며 이곳의 본

래 이름은 '나폴레옹 공원'이었다. 나폴레옹이 1807년 베네치아를 통치했을 때 베네치아 사람들을 위해 만든 공원으로 그의 이름을 따 부르게 되었다. 이 지역이 훗날 1895년부터는 국가별 전시관의 장소로 제공되어 오늘날에 이르렀다.

두 번째 주요 전시장은 자르디니 북쪽에 위치한 '아르세날레(Arsenale)'다. 베네치아섬 북쪽 바닷가에 접해 있는 아르세날레는 본래 '군용 조선소'라는 뜻이다. 거대한 창고형 구조물이 보이는 이유는 이 공간에서 배를 만들었기 때문이다. 각 국가관별로 건물을 가지고 있는 자르디니에 비해 아르세날레는 거대한 창고형 건물 안에서 벽 없이 이어지는 큰 공간을 제공하며 전시의 가능성을 더욱 넓혀 준다.

도시와 전시에 빠진 후 나는 베네치아의 건축 비엔날레를 세 번 만났다. 스물셋, 홀로 떠난 이탈리아 여행에서 수상버스를 타고 옅은 안개 사이로 비엔날레 회장을 마주한 날을 기억한다. 바우하우스 전시관처럼 도시와 건축을 주제로 한 전시를 찾아다니다 알프스 산맥을 넘어 베네치아까지 도착했다. 공원을 활용하고 조선소를 재생한 주 전시장의 모습을 보며 당시 전공하고 있었던 조경, 도시 공간에 관한 다른 시각을 얻었다. 미술관, 박물관이 아니더라도 이런 방식으로 문화가 꽃피며 활기를 띨 수 있구나. 시민들에게 제공된 녹지 위에 각국의 문화가 펼쳐지고 전쟁을 위해 배를 만들었던 장소는 대화의 매개가 되어 있었다. 도시에 대한 이야기를 함께 나누는 곳, 그 자체로 이미 도시 건축을 주제로 한 전시의 의

배를 제조했던 장소가 영감을
만드는 뮤즈의 공간이 되었다.
본래의 기능에서 벗어나
우리의 생각을 깨우는 장소,
비엔날레는 도시에 또 다른
인상을 부여한다.

@Venezia

미가 짙게 다가왔다. 독일의 바우하우스와 이탈리아의 건축 비엔날레가 교환 학생 이후 내 삶의 나침반을 돌려놓았다고 해도 과언이 아닐 정도로 베네치아는 특별한 도시로 남게 되었다.

두 번째 건축 비엔날레는 토리노 식구들과 함께했다. 부모님처럼 날 아껴 주시는 교수님 부부와 함께 베네치아로 향했다. 학생 시절, 〈베니스 비엔날레〉 덕분에 전시디자인을 공부한 인연으로 그 분야에 몸담으며 함께 일하는 분들과 이 도시를 다시 찾으니 기분이 묘했다. 무엇보다 홀로 건축 비엔날레에 참가했던 때와는 다르게, 이탈리아인들과 함께하는 베네치아 여정은 자국민이 바라보는 세계적인 축제의 또 다른 단면을 알려 주었다.

베네치아는 건축 비엔날레뿐만 아니라 1년 내내 볼거리가 가득한 곳인지라, 외지인들의 별장이 많아 집세가 만만치 않다. 섬 전체가 워낙 유명한 관광지인 탓에 물가가 너무 높아 정작 현지인들은 대부분 섬 인근 외곽에서 기차를 타고 출퇴근한다. 〈베니스 비엔날레〉 전시장에서 이 도시가 직면한 상황을 함께 논하며 전시를 관람했다.

자국에서 건축이나 도시에 관한 세계인의 생각을 한자리에서 볼 수 있다는 것은 이탈리아인들에게 정말 큰 자랑이 아닐까. 이탈리아에 사는 일반 시민들이 건축이나 도시, 디자인에 상당한 관심을 가지는 모습이 인상 깊었다. **누군가의 일방적인 전달이 아니라, 도시와 디자인에 대해 함께 이야기하**

며 고민할 수 있는 장소가 펼쳐진다. 〈베니스 비엔날레〉를 비롯한 도시와 관련된 전시들은 업계 종사자뿐만 아니라 모두에게 우리 삶의 공간에 대한 의문을 건네고 있다.

베네치아에서 시작된 비엔날레는 도시를 무대로 펼쳐지는 문화 예술 행사로서 전 세계로 뻗어 나갔다. 〈베니스 비엔날레〉의 힘은 이 시대를 살아가는 사람들과 함께 도시, 건축과 관련된 삶을 이야기해 나간다는 데에 있다. 전시장에서 만난 화두를 도시로 확대해 하나둘 찾아보는 보물찾기 같은 경험, 도시를 관찰하고 도시에 더욱 애정을 가지는 시간을 건네주는 〈베니스 비엔날레〉. 공간과 시간의 축제, 그 안에서 만들어지는 보물이 오늘날 물 위의 도시를 더욱 빛나게 하는 것이다.

세상과 마주하는 광장

광장(廣場)은 단어 그대로 너른 공간을 의미한다. 광장을 뜻하는 영어 단어 'Plaza'의 어원에도 넓은 길이나 공간의 의미가 내포되어 있다. 그렇다면 단순히 넓은 장소를 광장이라 부를 수 있을까. 몇몇 학자들은 광장이 건물에 둘러싸여 형성된다는 데에 주목한다. 즉 건물이 감싸고 있는 넓은 공간을 광장이라고 할 수 있다. 마주할 무언가가 접해 있는 공간이라는 부분에 광장을 새롭게 읽어야 할 관점이 들어 있다.

광장은 모두에게 열려 있다. 비슷한 생각이나 목적을 지닌 사람들이 약속을 잡을 수 있는 '도시의 마당'이다. 누가 되었든 수많은 군중 속에서 뭐든지 할 수 있는 곳. 광장의 안과 밖은 자연스레 관계를 품으며 도시를 담고 세상과 마주한다. **광장을 바라보는 사람들은 광장과의 물리적인 접점을 통해 나와 다른 삶을, 혹은 시각을 만난다.** 보고 보이는 수많은 관계 속의 도시에서 광장은 언제나 무대와 관중을 등장시키는 장소로 작용한다.

도시를 연구하는 모임에서 영화 「두 교황」에 나온 공간을 주제로 토론회를 진행했다. 나는 무대이자 대화의 공간으로 작용하는 광장에 집중했다. 영화 전반에서 크게 두 광장이 등장한다. 프란치스코 교황의 고국인 아르헨티나의 광장과 바티칸에 있는 성 베드로 광장이다.

전자는 교황이 아르헨티나에서 빈민촌 사람들에게 연설하는 장소로, 종교 이야기보다는 축구 이야기로 농담을 건네는 모습이 나온다. 말하는 이에게 귀를 기울이는 광장 위의 청중들은 고개를 끄덕이거나 박수를 치는 등 다양한 반응을 보인다. 광장을 에워싸고 있는 건물 발코니로 나와 손을 흔들며 대화를 나누는 사람들도 등장한다.

영화에 등장하는 또 다른 광장, 세계에서 가장 유명한 성 베드로 광장으로 가 본다. 영화에서 두 번의 콘클라베(가톨릭 교황 선출을 위한 추기경들의 회의)가 이루어지는 동안 언론은 광장 위에 모인 사람들을 비춘다. 어떤 교황이 다음을 이끌지 논의하는 사람들과 새로운 교황에 대한 희망을 기도하는 사람들로 북적인다. 기다림의 시간이 끝나고 광장 위에 모인 사람들을 일제히 초대하는 장소는 발코니다. 교황이 선출되고 처음으로 모습을 드러내는 공간, 광장은 갇힌 공간인 동시에 종교의 예식이 모두 끝난 후 세상에 인사를 건네는 최초의 접점이다. 화자와 청자가 만나는 공간이자, 발화된 메시지가 힘을 가지며 광장 위에 모인 다양한 사람들이 제 나름의 시선으로 주어진 메시지를 해석하는 장소이기도 하다.

감독은 영화에서 광장을 단순히 무대로만 사용하지 않았다. 광장은 주변과 중심을 통해 존재한다. 영화는 두 광장을 통해, 광장을 볼 때는 넓은 장소와 그 광장이 마주하고 있는 수직의 면을 함께 바라보아야 한다고 이야기한다.

영화뿐만 아니라 도시에서 펼쳐지는 예술 작품에서도 광장의 효과를 엿볼 수 있다. 2009년 영국의 예술가 앤서니 곰리(Anthony Gormley)는 런던 트라팔가 광장에서 살아있는 조각상 프로젝트 〈서로(One and Other)〉를 진행했다. 사전에 신청한 참가 희망자들이 1시간씩 거대한 광장의 좌대에 올라 자신만의 퍼포먼스를 펼쳤다. 100일 간 2,400명이 참여한 이 프로젝트에는 피켓을 들고 시위하거나 의자에 앉아 책을 읽는 사람들, 춤을 추는 사람들도 있었다. 별다른 조건 없이 모집했는데 3만 명이 넘는 신청자가 몰렸다. 참여만큼이나 관람객의 반응 또한 뜨거웠다.

흥미로운 점은 참여자들이 매우 평범한 행동을 하는데도 불구하고 사람들은 무언가 의미가 담긴 행위로 바라보려고 했다는 것이다. 평범한 사람들이 광장의 좌대 위에 올라선 순간, 관찰자들은 대상이나 행동을 좀 더 크고 깊은 범주에서 해석하기 시작했다. 작가는 좌대를 설치함으로써 시선의 각도를 변화시켰을 뿐이다. 좌대는 광장이라는 장소가 갖는 사회적 맥락을 바탕으로 더 중요한 위치에 놓였다. 광장에 섰다는 이유 하나만으로 시민들의 평범한 행동이 사회로 향하는

메시지로 읽혔다.

넓은 공터가 이렇게 의미 있는 접점 역할을 할 때 광장은 힘을 갖는다. 광화문 앞 광장은 광화문이라는 상징적인 의미와 그 너머로 국가를 상징하는 장소가 놓여 있기 때문에 사람들이 모이고 의견을 내놓는 장소로 유효하다. 이곳에 모이는 사람들은 행사의 성격에 따라 광장 안에서 마주보거나 광화문을 향하며 활동한다. 도시의 유명한 광장에서 주변 건축물을 더욱 유심히 바라보자. 누구의 앞마당으로 어느 세상과 마주하는 공간인지 관찰한다면, 광장은 세상을 향하는 소통의 무대로 한 걸음 더 다가올 것이다.

사람,
그리고
전시

사람을 위한, 사람에 의한

최정예 멤버로 구성된 최고의 팀. 누구나 목표를 달성하기 위해 탁월한 선수들과 함께하길 원한다. 역량이 뛰어난 구성원이 각자의 자리에서 최고의 성과를 내준다면 팀의 성공을 보장받은 셈이기 때문이다. 전시와 이벤트를 만들어 내는 일은 때론 한 편의 스포츠 경기와도 같다. 경기를 위해 전략을 세우고 훈련을 하며 실전을 치르고 결과를 분석하는 일련의 과정이 있다. 그러나 전시는 그 어느 스포츠 경기보다도 다양한 포지션의 선수들이 함께한다. 한꺼번에 여러 일이 가능한 멀티플레이어도 존재하겠지만, 각자의 역량을 전문적으로 키워 온 선수들도 있다. 함께하는 경기이자, 동시에 각자의 역할을 필요로 하는 전시는 복잡한 게임처럼 느껴진다.

최고의 선수들을 확보했는데 그들이 서로 협업하려 하지 않거나 각자의 전문성을 인정하지 않는다면 성공적인 결과는 기대하기 어렵다. 서로에 대한 신뢰가 구축되지 않은 상황에서 협업은 불가능하기 때문이다. 또는 답이 정해져 있지

않은, 창의적인 안을 만들어 가야 하는 전시 업무에서 개인의 외곬 성향도 프로젝트의 진행을 어렵게 할 수 있다. 자신의 업무만이 진정성 있고 자신의 의견만이 정답이라고 외친다면 우리는 계속해서 장애물에 부딪힐 수밖에 없다. 전시는 결코 단 한 사람을 위한, 단 한 사람에 의한 독주회가 아니다.

　　무역박람회나 엑스포와 같은 전시, 이벤트는 단계별로 많은 사람이 참여한다. 각자 역할을 가지고 가장 효율적인 팀을 꾸려 움직여야 하지만 종종 예상치 못한 곳에서 난관을 마주칠 수 있다. 이때, 모든 상황의 답은 사람에게서 나온다. 일하기 위해 앞으로 나아가는 그 과정에서 누군가의 제안, 혹은 협의에 따라 뾰족한 수가 떠오를 수 있다. 그렇기 때문에 **전시는 관람객, 즉 사람을 위한 일이기도 하지만 결국 전시를 만드는 이들에 의한 과정이다.** 전시의 중심에는 무엇보다도 '사람'이 있다. 다양한 배경과 역할의 그룹, 그 안의 관계는 프로젝트의 성공 여부를 결정하는 매우 중요한 요소다. 이때 전시의 총감독은 오케스트라의 지휘자처럼 모두의 역량을 끌어올려 멋진 합주곡을 만들어 내는 수장이다.

　　이탈리아에서 생활하던 시절, 프로젝트를 진행하면서 다양한 사람들이 동등한 위치에서 협업하는 문화는 너무나 당연한 것으로 여겨졌다. 최고의 전시를 만들어 내기 위해 계획 단계에서부터 실행, 프로젝트 종료까지 건축가, 디자이너, 행정가, 안전 관리자, 홍보 전문가들이 모였다. 하나의 프로젝트 구현을 위해 머리를 맞댄 이들은 서로의 전문성을 존중하고

각자의 강점을 조율하여 최종안을 만들었다.

특히, 전시기획자와 디자이너는 파트너 관계로 프로젝트를 이끌었다. 우리나라에도 있는 큐레이터라는 직업군은 말 그대로 전시의 메시지와 흐름을 기획해 나가는 사람이다. 기획자의 목소리를 공간을 통해 표현해 주는 역할, 그것이 바로 전시디자이너와 건축가의 몫이다. 그들은 소위 일을 주고받는 갑을 관계에 서지 않는다. 모두가 동의하는 방향으로 최선의 솔루션을 만들어 내기 위해 의견을 주고받을 수 있는 동등한 선에 위치한다.

디자이너 또한 절대로 혼자 일하지 않는다. 전시를 둘러싼 디자인적인 요소가 하나의 메시지를 전달할 수 있도록 여러 분야의 전문가와 협업을 진행한다. 제한된 공간과 시간 안에서 가장 효율적인 전략을 그려 나가는 것이다. 그래픽디자이너와 시각적으로 소통하는 모든 매체에 대한 틀을 잡아 통합된 언어로 엮어 내고, 시공 전문가와 함께 아이디어를 실질적으로 구현할 수 있는 솔루션을 찾는다.

경우에 따라 일정 시간 안에 시공 또는 운영되는 전시 이벤트에 대해서는 그에 합당한 가성비를 갖는 공법과 재료를 연구하기도 한다. 이탈리아에서 경험했던 가장 흥미로운 협업은 조명디자이너와의 일이었는데, 그들은 명암으로 공간을 확대하거나 축소시키는 조명의 엄청난 힘을 자유자재로 이용했다. 전시기획자의 의도에 맞게 조명을 활용해서 전시의 메시지가 더욱 잘 구현될 수 있는 환경을 제시하며 토론을

이어 나갔다. 공사 도면에 따라 일방적으로 시공하는 역할이
아니라 전시의 흐름을 함께 고민하는 파트너로 자리했다.

기획자와 디자이너가 짝을 이루어 공간을 구축하는 데
에 집중하는 역할이라면 운영을 담당하는 사람들은 이벤트의
시간을 완성해 나가는 요원과 같다. 누군가 내게 정보 통신
기술이 발달한 한국에 왜 아직도 현장 전시 관람 보조가 필요
한지 이해할 수 없다고 한 적이 있다. 현장에 있는 지킴이나
안내 또는 설명을 도와주는 관람 지원에 대한 의견이 흥미로
웠다. 그러나 현장은 살아 있는 생물과 같다. 다양한 시나리
오와 시스템을 효율적으로 운영하면서 사람이 적재적소에 유
연하게 대처해야 전시가 제대로 작동할 수 있다.

지난 10년 간 우리나라는 엑스포, 올림픽, 아시안게임 등
굵직한 대형 국제 이벤트들을 개최했다. 크고 작은 행사를 경
험했던 이 분야의 많은 이가 무대 위에서 기획과 운영의 노하
우를 쌓았다. 각자의 자리에서 쌓아 온 경험을 바탕으로 전문
가들이 생겼다. 이제는 다른 나라의 사례를 벤치마킹해 이론
적으로 대입하여 시나리오를 작성해 보는 것을 넘어, 경험을
바탕으로 한 현장 기반의 선수들도 탄생했다.

한 국가에 이론과 실행을 토대로 피어난 전문가 집단이
있다는 것은 매우 행운이다. 다만 가끔씩 성공적인 프로젝트
하나를 두고 너도나도 '내가 했다'라고 주장하는 모습을 볼
때면 너무나도 안타까운 마음이 든다. 나만의 방식이 정답임
을 고집한다면 좋은 전시는 누가, 어떻게 만들어 나갈 수 있

을지 의문이다. **장인이 만드는 진정한 전시는 우리가 서로를
장인으로 인정하는 그 순간 꽃피울 수 있다.** 서로가 서로를
존중하고 인정하는 세상에서, 진짜가 모여 만드는 최고의 전
시를 기대해 본다.

경험을 공유하다

집중해서 전시 작품을 관람하고 있는데 웬 소음이 난무한다. 연사 기능을 좋아하는 관람객이 함께할 때면 사방에서 들려오는 찰칵 소리 때문에 신경이 곤두선다. 작품을 감상하러 왔다기보다는 사진을 찍으러 온 것이 첫 번째 이유이리라. 우리나라와 일본의 휴대폰에서만 기능한다는 촬영 소리는 몰래 촬영하는 사람들을 방지하기 위함이라는 좋은 취지는 이해하지만 적어도 감상을 위한 시간에는 무음이 되면 좋겠다는 생각이 든다.

물론 전시장을 향해 나설 때는 예쁘게 차려입고 인생 사진을 남길 하루를 기대한다. 아름다운 작품과 함께한 사진 속 모습은 소셜 네트워크 안에서 하나의 기록이 된다. 전시와 사진은 기억의 수장고이자 다른 사람들과 공유하기 위한 목적으로 밀접한 연관이 있다.

하루는 영상을 다루는 친구가 인상 깊은 말을 했다. 온라인 플랫폼마다 이미지의 미학이 존재한다고. 정사각형의 프

레임 한 장에 구현하는 구도는 블로그에서 여러 장의 사진을 스크롤해 보는 것과는 다르기 때문에 그만의 기준이 생긴다. 촬영 방식이 사진에서 동영상으로 넘어가면서 또 다른 공유 프레임의 미학이 새로이 생겨나고 있다. 플랫폼에 따라 우리의 인증 샷이 영향을 받는다는 참 재미있는 논리였다. 그렇다면 인터넷이 없던 시절에 사람들은 이러한 이미지들을 어떻게 공유하며 살았을까. 언제부터 공유하기 위한 삶을 살아 왔을지 궁금해졌다. 답은 다시 이탈리아와 연결고리를 갖고 있었다.

요크 공작 에드워드 왕자의 초상화 배경에는 콜로세움이 그려져 있다. 이 초상화의 작가, 폼페오 바토니는 17세기부터 유행했던 그랜드 투어를 다녀온 사람들의 모습을 그리는 데에 평생을 바쳤다. 그랜드 투어란 영국 귀족 자제들이 교양을 쌓기 위해 개인 교사, 하인들과 함께 몇 년 간 프랑스와 이탈리아 등 유럽 대륙을 순회한 여행을 말한다. 이들은 역사 유적과 박물관 등을 여행하며 현장에서 직접 보고 배우는 기회를 누렸다. 책으로 만나는 것보다 더욱더 생생한 문화 체험이었다.

포인트는 바로 배경으로 그려진 이탈리아의 유적 그림이다. '나 여기 다녀왔어요'라고 말하고 있는 그림 속 사람들의 모습에서 오늘날 우리의 소셜 네트워크를 보는 듯하다. 좋아요를 누르고, 여행은 어떠했냐고 물어보는 답글을 달아야 할 것 같다. 그랜드 투어를 하는 귀족이 증가하며 영국 밖에

서 그들만의 사교 활동도 생겨났다. 특히 프랑스 혁명 이후 루브르는 영국에서 온 여행객들의 만남의 장소로 유명해졌다. 그들이 루브르의 작품을 감상하기보다 사람을 만나는 일에 더 관심 있었다는 기사도 있었다. 프랑스 신문의 풍자적 삽화에서는 이들을 교양보다는 사교를 위해 모인 사람들이라며 조롱하기도 했다.

그들은 같은 나라에서 온 사람들이라는 이유만으로 쉽게 친해질 수 있었다. 이미 프랑스로 여행을 왔다는 것 자체가 사회적 배경이 어느 정도 유사함을 입증하므로 나름의 연대가 형성되었다. 영국으로 돌아간 후에도 이들의 만남은 계속되었다. 18세기 초반부터 그랜드 투어를 하고 온 영국인들 사이에서 '딜레탕티의 사회(Society of Dilettanti)'라는 모임이 생겼다. 각자의 경험을 나누며 그들만의 사회적 무대가 생겨났다. 물건이 아니라 같은 경험을 수집한 그들의 공통점을 바탕으로 하나의 커뮤니티가 탄생한 것이다.

뿐만 아니라 살롱도 하나의 문화로 자리 잡았다. 갤러리와 마찬가지로 '살롱(Salon)'은 방을 뜻하는 프랑스 단어 '살(Salle)'에서 유래했다. '공간'을 의미하는 말이 '모임'이 되어버린 이유는 이 공간에서 주로 여성을 중심으로 모임이 개최되었기 때문이다. 이들은 이곳에서 문화 예술이나 사회 전반에 대한 의견을 나누었다. 어떤 살롱에 초대받느냐는 당대 사교계에서 어떠한 위치에 있는가를 대변하는 지표와도 같았다. 경험을 기반으로 만들어진 모임과, 모임을 기반으로 만들

어진 문화는 사회적으로 서로 영향을 주며 하나의 문화로 자리 잡았다.

유사성을 기반으로 하는 모임은 400년이 지난 지금, 한국에서도 활발히 일어나고 있다. 단순히 여행 중 만난 사람들이나 같은 학교, 동향 출신을 넘어, 취향을 중심으로 사람들이 모이고 있다. 자신의 취미를 공유하기 위해 집으로 낯선 이들을 초대하여 시간을 보내는 플랫폼도 생겨났다. 모르는 사람이어도 괜찮다. 나와 같은 취향을 가진 사람이라면 크게 경계할 대상은 아니다. **낯선 이들과 함께하는 자리에서 우리는 같은 책을 읽고 같은 장소를 방문하면서도 서로 다른 생각을 품은 이들의 기억을 공유한다.** 비슷한 옷을 입고 같은 사회에서 살아가는 각자의 시선이 얼마나 다른지 서로의 말을 통해 접할 수 있다. 대화를 통해 생각의 전시장을 만나는 느낌이다.

"전 여기에 들으러 와요. 저와 다른 생각을 듣는 게 너무 재미있어요."

같은 독서 모임에 참석했던 친구가 한 말이다. 기억을 공유하기 위해 모임에 참석하는 사람이 있는 반면 정말 감상만을 위해 오는 사람도 있다. 각자의 생각을 포장하고 살기 때문에 너무 좋은 것만 보이는 소셜 미디어 세상에 지쳐 진짜 사람을 만나고 싶었다는 누군가의 이야기에 많은 사람이 고개를 끄덕였다.

분명 서로의 삶을 보면서 살아가고 있다고 생각했다. 그러나 온라인 세상은 오히려 보고 보이는 세상에 대한 다른 호기심을 낳았다. 사람들은 이미지 너머에 있는 진짜 사람과 진짜 삶의 순간을 공유하고자 다양한 이유에서 모임을 찾고 있다. 전시디자인이란 단순히 작품을 잘 보이게 하는 것 이상의 과정임을 모임을 통해 다시금 생각하게 되었다. 수많은 이미지의 세상에서 무엇을, 어떻게 보는가에 대한 고민은 이미 사람들 사이에서 활발히 피어나고 있다. 생각하게끔 하는 전시, 물음을 던지고 대화를 건네는 전시의 역할은 너머의 진짜 세상을 궁금해하는 지금 이 시기에 더욱 중요하다.

노멀과 뉴노멀

규모가 큰 공원을 다루다가 공공미술 작업을 하며 작은 부품을 만지게 되었다. 공원에서는 나무를 1미터 옆으로 심는다고 큰일이 벌어지는 건 아니었는데 부품은 단 1밀리미터의 오차로도 작동하지 않는 불상사가 벌어진다. 넓은 판을 보는 감각을 발달시켜 온 내게 1밀리미터 하나에 좌우되는 세심함이 요구되었다. 걸리버 여행기의 주인공이 된 것 마냥 갑자기 펼쳐지는 밀리미터의 세상 속에서 나는 거인이었다. 아주 미묘한 차이로 인해 기계가 말을 듣지 않을 때마다 점점 예민해져 가는 나 자신을 발견했다. 다듬기 작업으로 우여곡절 끝에 작동하는 순간도 있었다. 나노 단위까지는 아니더라도 치수가 이렇게 중요한 것임을 섬세한 작업을 하며 깨달았다. 기계를 설계해 보지 않으면 몰랐을 미시(微視)의 세계는 잠들어 있던 나의 감각을 일깨워 주었다.

　길이와 넓이 등의 척도는 설계가나 기술자가 아닌 이상 우리 삶에 가까운 개념은 아니다. 그런데 2020년 봄을 기점으

로 내 안에 잠들어 있던 척도에 대한 예민함이 다시 살아났다. 나와 타자 간 거리 개념이 우리의 삶 깊숙이 침투했다. 온 세상이 '거리 두기' 운동을 대대적으로 하고 있으니 나뿐만 아니라 모든 이들의 거리 감각이 깨어있다 해도 과언이 아니다.

사회적 거리는 본래 문화인류학자 에드워드 홀이 인간과 문화적 공간의 관계를 연구하는 근접학(Proxemics)에서 제시한 개념이다. 특정 행위를 위한 적정 거리, 즉 공간을 고민하는 것에서 비롯되었다. '空間(공간)'이란, 한자어를 통해 볼 수 있듯이 나와 타자 혹은 다른 물체와의 사이를 의미한다. 홀은 우리 일상 생활에서 친밀한 거리, 개인적 거리, 사회적 거리, 공적인 거리가 나와의 일정한 거리 안에서 벌어진다고 정리하며 각각 유지해야 할 거리를 미터 단위를 이용하여 설정했다. 그리고 이 중 우리 삶에 가깝게 녹아든 사회적 거리, 즉 낯선 사람과의 적정 거리를 개인적 거리와 공적인 거리 사이로 묘사한다.

거리는 나와 타자 간의 사이를 뜻하는 단어에 지나지 않았다. 그런데 이제 단어의 무게는 '거리'가 아닌 '두기'로 옮겨졌다. 거리를 보존하여 다른 존재와의 사이를 마련하기 위해 시시각각 나의 공간을 수호하는 현실에 처해 있다. 보고 보이는 전시의 특성은 이 거리라는 개념을 운명적으로 품고 있다. 사람이 거리에 예민해지면 전시도 따라서 예민해질 수밖에 없다. 만지며 경험하는 전시, 여러 사람이 함께하는 전시는 이제 예전과 같은 형태를 띠지 못한다. 보이는 대상과 관람자

의 거리뿐만 아니라 관람자와 관람자 사이의 거리 또한 지켜져야 하는 세상이 된 탓이다. 마스크를 착용하고 비닐장갑을 낀 채 전시장을 거닌다. 자유롭게 숨 쉬고 만지며 전시를 감상하는 경험이 얼마나 소중했는지, 이제 와 깨닫는 모든 일상의 순간 중 전시장에서의 시간이 너무나 그리워진다.

그럼에도 불구하고 일상으로 돌아가고 싶은 우리는 새로운 시대에 맞게 전시 관람의 문화를 창조해 나가고 있다. 이제 더 이상 무명의 관람객은 존재하지 않는다. 손 소독제를 바르고 열을 측정하고 출신 지역과 해외 체류 경험 관련 개인정보를 아낌없이 남기고 나서야 첫걸음을 시작한다. 방문 인원을 제한하기 위해 예약제로 운영하는 공간도 늘어났고 방문 기록을 남기기 위해 개인정보 공유 동의서에 서명을 해야 하는 장소도 적지 않다. 아무도 모르게 나만의 추억으로 다녔던 전시장, 마음에 와닿은 전시를 몇 번이나 계속해서 찾아가 보는 행위는 더 많은 노력과 의지가 있어야만 가능하게 되었다.

나와 작품과의 거리뿐만 아니라 타인과의 거리 또한 관람 환경에 영향을 미치며 전시 공간 안에서 고려해야 할 요소들이 너무나 많아졌다. 너무 가까워서도 너무 멀어서도 안 되는 거리의 신경전을 뚫고 작품을 오롯이 감상할 수 있는 나만의 전시 환경을 만들어 가야만 한다.

많은 전시 공간이 문을 열고 닫기를 반복해 왔다. 매주 전시장을 나섰던 나 또한 이제 어딘가로 향하기 전 꼭 전화로 운영 여부를 확인하는 습관이 생겼다. 이런 상황이 슬프면서

도 한편으로는 이렇게 전시를 향해 길을 나서는 나의 열정이 식지 않았으면 하는 바람이다.

얼마 전 공연을 기획하는 친구가 해 준 말이 생각난다. 뮤지컬이나 오페라를 좋아해서 매번 보러 다녔던 관람객이, 공연이 없는 탓에 관람을 어쩔 수 없이 줄이고 그것이 습관이 되어 버리면 정말 무서운 상황이 될 것이라고. 코로나 사태가 장기화된 지금, '이렇게 살아도 괜찮구나. 없으면 안 될 줄 알았던 공연장 나들이, 전시장 나들이가 이렇게 줄어들어도 괜찮구나.' 하는 생각의 전환이 이미 많은 이의 일상 속에 자리잡고 있을지도 모른다. 세상의 변화는 우리가 전시를 어떻게 관람하는지뿐만 아니라 왜 관람하는지에 대한 근본적 질문으로 이끌고 있다. 불편을 감수하고도 계속해서 전시장으로 향하는 사람들과 어떠한 관계를 맺어야 할지는 이제 전 세계가 마주해야 할 새로운 과제로 등장했다.

동시에 전시가 새로운 시대에 또 다른 역할을 할 수 있다는 해석도 해 본다. 비행기를 타고 해외 여행을 가지 못하는 이들이 제주도로 향한다. 새로운 시대의 신혼 여행지로 제주도뿐만 아니라 울릉도와 독도까지 인기가 급부상하고 있다. **이제 어디를 여행하는지를 넘어서 어떻게 여행할 것인가에 대해 더 많은 고민이 필요하다.** 사람들은 색다른 기억, 인상 깊은 순간을 만들기 위해 새로운 시대에 걸맞는 경험을 찾아 나선다. 익숙한 것을 낯설게 하는 전시의 경험에 주목해야

하는 대목이다. 여행을 대신할 수 있는 대체재로 전시를 떠올린다면 전시 관람은 여행을 준비하고 계획하는 행위로 느껴질 수 있다.

그렇다면 전시를 하는 사람의 입장에서는 전시 공간을 어떻게 확장할 것인지에 대한 고민이 더욱 중요할 것이다. 사람들이 모이는 밀폐된 공간을 넘어 열린 공간으로서 가능성을 키워 본다. 폐쇄된 공간, 사람이 밀집된 환경에서 이제 공간은 사람들이 예민하게 반응하거나 심지어 두려워하는 대상으로 변했다. 이러한 상황에서 사람들이 밀집되지 않는 지붕 없는 전시장, 야외 전시와 이벤트가 새로운 가능성을 안겨 줄 수 있다. 새로운 보통의 시대, 전시는 도시 공간을 적극적으로 활용하며 더욱더 자유롭게 나아갈 수 있을 것이다.

에필로그

대학교 마지막 학기, 설계 스튜디오 수업에서 사람의 움직임에 반응하는 구조물로 공원을 설계했다. 조각 공원이자 사람과 소통하는 공원을 제안하고 싶었다. 작품을 보신 교수님이한 말씀 하셨다.

"지난 4년 간 배운 조경보다 몇 달 동안의 미술이 더 좋았나 보군요."

조경에 뿌리를 두고 도시의 이야기를 풀어내는 방식에대해, 또 조경가, 건축가, 도시계획가 사이의 어딘가에서 고민하고 있던 터였다. 그간 경험 속에 얼마나 치열한 고민과 결정이 있었는지 그 자리에서 모두 설명하기는 어려웠다. 조경과 미술이 이분법적으로 나뉘어야 하는가. 질문이 머릿속을맴돌았다. 도시를 느끼고 감상하고 이야기하는 방식, 그것이다음 행보를 전시로 좁히는 데에 결정적인 역할을 했다.

졸업 후 한국을 떠나 이탈리아에서 전시디자인을 공부하며 실무를 시작하게 된 것은 행운이었다. 유럽은 예술 각

분야의 전문가들이 서로의 영역을 넘나든다. 예술가가 건축물의 입면을 디자인하고 산업디자이너가 아이들을 위한 동화책을 쓰기도 한다. 도시, 건축, 예술, 디자인 등 각계의 전문가들이 어우러져 프로젝트를 진행하는 분위기가 사회 곳곳에 스며 있다. 각자의 전문성은 자라온 환경 안에서 키워진 나름의 철학, 사고 방식, 그리고 표현의 결과와 연결되어 있다.

하나의 영감이 작은 화병에 담길 수도, 또는 커다란 건축물로 탄생할 수도 있는 자유로운 창작의 생태계. 그렇다 보니 내가 반드시 어딘가에 속해야만 한다는 고민이 사라졌다. 오히려 도시와 건축, 예술과 디자인의 경계 그 어딘가에 서 있는 것이 더 자연스러워졌다. 나의 삶은 하나의 여정을 갖고 도시와 예술의 해안선을 그리며 이어져 왔다.

도시는 우리가 살아가는 공간이자 시간이며, 삶의 무대이자 커뮤니티의 터전이다. 도시에서의 일상이 전시라는 형태로 펼쳐지고 전시는 다시 우리의 삶에 영향을 미친다. 박물관에서 탄생한 전시는 벽 너머 도시 한가운데로 스며들어, 길을 나서는 순간 거리를 지나가는 이의 시선을 유혹한다. 광장에 서서 어디를 바라볼지 두리번거리는 그 순간 우리는 전시와 도시가 얽혀 있는 무대의 중심에 놓인다. 보여 주는 것을 고민하며 만들어진 전시는 그저 멈춰 있는 대상을 나열하는 것을 넘어섰다. 전시는 우리의 일상을 담고 우리의 시간을 만드는 행위 그 자체다.

이것이 바로 내가 도시를 주제로 한 전시, 보이는 방식에

대해 고민하는 예술과 건축 전반의 작품들, 보이는 것과 보는 것 사이의 대화에 집중하는 이유다. 전시라는 단어가 갖고 있는 경직된 의미 너머, 좀 더 말랑말랑한 개념으로 도시 안에서 펼쳐지는 그 모습에 집중하고 싶다.

조경 DNA를 바탕으로 전시를 해 온 내 삶의 테두리 안에 여러 도시를 경험하며 빚어진 기억과 배움을 이 책에 오롯이 담았다. 이 책은 깊은 고민과 열정의 시간이었던 나의 20대를 기록한 인생의 분더캄머다. 세상의 척박함에 부딪혀 지쳐 있을 내 삶의 든든한 친구이자 나만의 수집품을 만날 수 있는 인생의 작은 장식장이다. 경험을 기획하는 공간 기획자로, 도시를 관찰하는 연구자로, 보고 보여지는 모든 관계를 풀어내는 작가의 역할로 도시와 전시에 대한 나의 탐구는 지금도 계속되고 있다. 그리고 이제는 그 경계선을 더욱 단단히 정돈하고 나만의 분더캄머를 다양하게 풀어내는 방식을 한층 더 깊이 고민하고 있다.

지금은 건축도시 이론을 연구하며 도시와 전시디자인을 엮어 내는 여정 위에 서 있다. 무언가를 건물의 형태로 만드는 일을 넘어 이 사회와 도시 위에 생각을 짓고 이야기하는 것에 사명감을 느낀다. 앞으로도 아름다움을 짓기 위한 이론이 아니라 도시와 건축의 저변을 넓히며 도시와 전시가 만나는 접점에서 그 이야기를 풀어낼 계획이다. 무엇을 어떻게 보는가에 대한 고민과 도시에서 벌어지는 다양한 현상들 안에서 우리의 시선과 대화에 대한 탐구를 이어 나가고자 한다.

여전히 나는 경계에서 산다. 전시와 도시, 전시와 건축이 만나는 곳에서 서로를 이어 준다. 경계의 삶은 나를 더욱 풍성하게 만들었다. 다양한 모양으로 얽혀 있는 도시와 전시를 탐구하며, 전시 안에서 도시가, 때로는 도시 안에서 전시가 펼쳐지는 양상을 관찰할 수 있다. 여러 도시를 통해 경험을 쌓고 그 안에서 나만의 도시를 추출해 나간다. 그 여정에 서 있는 나를, 함민복 시인의 시 한 구절이 언제나 다독여 줄 것이다.

'모든 경계에는 꽃이 핀다.'

탐구와 사유의 수집품들,
전시관 안에 정리되다
박물관Museum

19세기 초기의 박물관은 전시품들을
간단한 분류 체제에 따라 늘어놓은,
일부 특권층에게만 열린 곳이었다.
그러나 프랑스 혁명 이후, 계몽주의의
흐름에 따라 박물관은 점점 대중들에게
열려 더 많은 이에게 세상을 알려 주는
도구가 된다.

사람과 물자가 모이는 교류의 장,
새로운 전시를 이루다

무역박람회Fair

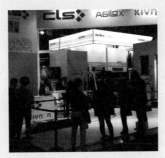

@MakoGomez90

19세기 이후, 전시 공간은 박물관에서 더
확장된다. 정해진 기간 동안 특정 장소에
모여 정보와 물자를 교환하던 모임이
도시 한편에 자리했다. 한 산업 분야를
전문적으로 전시하는 무역박람회는
산업 동향을 파악하는 주기적 모임에서
국제적인 대규모 행사로 진화해 왔다.

과거와 미래를 담은 도시,
전시의 무대가 되다

엑스포 Expo

©mattiaverga

신기하고 호기심을 끄는 것들이 가득한
엑스포장은 일반 대중들이 자유롭게
즐길 수 있는 장소였다. 와플 가게 옆
아이스크림 가게에서 우연히 탄생한
아이스크림콘을 비롯해 전화기, TV
같은 발명품이 엑스포에서 처음으로
소개된다.

축제와 전시의 현장,
도시 곳곳에 숨결을 불어넣다

비엔날레|Biennale

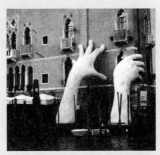

@ElisaRiva

비엔날레는 전시에만 목적을 두지
않는다. 공원과 조선소를 재생하여
세계적인 전시장이 들어선 것처럼,
하나의 주제로 세계인의 생각을 모으는
무대로서 도시 곳곳이 문화 예술과
만나 새롭게 태어난다. 이로써 일방적인
관람이 아닌 교감하고 대화하는 현장이
만들어진다.

어떤 공간이든 우리에게 무언가 이야기하고 있다면
그것 또한 모두 전시라고 할 수 있다.
삶을 닮고 삶을 꽃피우는 전시.
시간과 공간의 다양한 맥락에서 전시를 읽어 보아야 할 이유다.